普通高等教育艺术设计类专业系列教材

设计美学

刘一峰　　
邹丰阳　编　著

化学工业出版社

·北京·

内容简介

"设计美学"是高等学校艺术设计类专业的一门重要的学科基础课程。本书本着"守正创新"的态度，与时俱进、拓展思维，以专业基础为依据，以学科需求为基础，把设计美学与中国传统民间艺术相融合，增加新的研究视野，以实用性为指导原则，调整教材内容与结构。具体内容包括设计美学概论、中国古代设计美学、中国民间设计美学、设计美学的拓展应用、设计美学实训，并注重结合相关案例及艺术作品进行分析，强化思政元素和"新艺科"理念，仔细梳理中华优秀传统文化与民间艺术中的美学元素，力求实现全方位育人的目标。

本书不仅可作为普通高等学校数字媒体艺术、视觉传达设计、产品设计等专业的教学用书，也可作为研究生的课程教材，还可作为广大考研学子的复习参考资料和设计爱好者的学习参考书。

基金项目：2023年长沙理工大学教改项目"中华优秀传统文化赋能高校艺术教育教学改革的研究与实践"（编号：XJG23-092）

图书在版编目（CIP）数据

设计美学 / 刘一峰，邹丰阳编著. —北京：化学工业出版社，2024.4

普通高等教育艺术设计类专业系列教材
ISBN 978-7-122-45245-0

Ⅰ．①设… Ⅱ．①刘… ②邹… Ⅲ．①设计-艺术美学-高等学校-教材 Ⅳ．①J06

中国国家版本馆CIP数据核字（2024）第055524号

责任编辑：李彦玲　　　　　　装帧设计：梧桐影
责任校对：田睿涵

出版发行：化学工业出版社
　　　　（北京市东城区青年湖南街13号　邮政编码100011）
印　　装：河北鑫兆源印刷有限公司
787mm×1092mm　1/16　印张9　字数172千字
2024年6月北京第1版第1次印刷

购书咨询：010-64518888　　　　售后服务：010-64518899
网　　址：http://www.cip.com.cn

凡购买本书，如有缺损质量问题，本社销售中心负责调换。

定　　价：49.80元　　　　　　　　　　版权所有　违者必究

前言

美不仅是设计学的核心,也是设计学区别于其他学科的主要特征之一。设计学科中的美具有特殊性,它不仅包含了非功利之美,而且还融合了功利性,是主观与客观交互作用的结晶。设计的核心是一种创造行为,设计美学旨在将美融入设计,以美学来指导设计。设计美学研究的就是一种独创性地解决问题的方法。因此,设计美学在设计学科的教学中有着重要的地位,也是评判设计师能力与设计作品水准的重要指标。本书根据设计美学的相关理论,立足于我国设计学的实际情况,着眼于设计美学的发展趋势,内容涉及设计美学的原理、规律、方法,旨在培养学生的创新能力并运用设计美学原理指导实践。

党的二十大报告指出:"中华优秀传统文化源远流长、博大精深,是中华文明的智慧结晶,其中蕴含的天下为公、民为邦本、为政以德、革故鼎新、任人唯贤、天人合一、自强不息、厚德载物、讲信修睦、亲仁善邻等,是中国人民在长期生产生活中积累的宇宙观、天下观、社会观、道德观的重要体现,同科学社会主义价值观主张具有高度契合性。"本书以系统性和实践性为原则,详细阐述了设计美学的基本理论、核心概念和应用方法。我们力求将复杂的美学理论以通俗易懂的语言表达出来,同时通过丰富的案例分析和实践练习,帮助读者深入理解和应用这些理论。此外,本书对设计美学课程体系进行了大胆尝试,在调整教材内容与结构的基础之上,融入了民间美术的类型分析及研究方法,让学生在学习理论的同时掌握多种中国古代艺术与民间艺术的发展面貌与艺术特征,并能在实际的现代艺术设计中合理运用。

党的二十大报告指出,要"加大文物和文化遗产保护力度,加强城乡建设中历史文化保护传承,建好用好国家文化公园"。非物质文化遗产是中华优秀传统文化的重要组成部分,也是中华民族血脉相连、命运与共的活态展示,让非物质文化遗产"活"起来,"火"起来,对提升中华文化影响力至关重要。本书加入了更多体现中国传统文化的民间审美文化元素,引入更多关于中国特色文化传统、非物质文化遗产、乡村艺术等命题的设计美学案例,将课程思政融入设计美学的课堂之中。

本书由刘一峰、邹丰阳编著。希望本书对正在学习艺术设计的学生和正在从事这方面工作的同行们,以及关心、爱好设计和美学的朋友们能有所帮助。但因作者水平有限,不足之处在所难免,敬请广大读者批评指正。

作者

2023年11月

目录

第一章 设计美学概论

第一节 设计美学的概念与演进 ... 2
 一、设计美学的概念 ... 2
 二、设计美学的演进 ... 2
第二节 设计美学的学科性质、研究对象及特点 ... 6
 一、设计美学的学科性质 ... 6
 二、设计美学的研究对象 ... 8
 三、设计美学的特点 ... 9
第三节 "轴心时代"中西方设计美学思想 ... 11
 一、"轴心时代"的概念 ... 11
 二、"轴心时代"中西方设计美学思想的差异 ... 12
 三、"轴心时代"中西方设计美学思想的共性 ... 13
第四节 中世纪至18世纪西方设计美学思想 ... 15
 一、中世纪西方设计美学思想 ... 15
 二、文艺复兴时期西方设计美学思想 ... 17
 三、17—18世纪西方设计美学思想 ... 18

第二章 中国古代设计美学

第一节 先秦设计美学 ... 23
 一、先秦时期的文化形态 ... 23
 二、先秦时期的艺术设计 ... 25
 三、先秦文献中的造物美学思想 ... 29
第二节 秦汉设计美学 ... 39
 一、秦汉时期的文化形态 ... 39
 二、秦汉时期的艺术设计 ... 42
 三、秦汉时期的工艺美学思想 ... 44
第三节 隋唐设计美学 ... 47
 一、隋唐历史发展概况 ... 47
 二、隋唐时期的艺术设计 ... 50

第四节	宋元设计美学	53
	一、宋元历史发展概况	53
	二、宋元时期的艺术特征	54
	三、宋元时期的造型之美	58
第五节	明清设计美学	59
	一、明清历史发展概况	59
	二、明清时期的造物美学思想	61

第三章 中国民间设计美学

第一节	民间美术设计美学	66
	一、民间美术基本概念及类型	66
	二、民间美术纹样中的美学思想及特征	68
第二节	民间刺绣设计美学	72
	一、民间刺绣的发展概况及艺术特征	72
	二、"四大名绣"的美学特征及其审美	74
	三、不同民族刺绣艺术的类型与美学思想	77
第三节	民间剪纸设计美学	81
	一、民间剪纸艺术的脉络	81
	二、民间剪纸的不同类型及其美学特征	82
	三、民间剪纸中的吉祥纹样	85
第四节	民间绘画设计美学	88
	一、民间绘画的发展及艺术特点	88
	二、民间年画的艺术构成及内涵	89
	三、民间绘画中的美学思想——以湘西苗画为例	93
第五节	民间雕塑设计美学	96
	一、民间雕塑艺术的审美观念及特征	96
	二、民间木雕的类型及其设计美学思想	99
	三、民间泥塑分类及造型审美	102

第四章 设计美学的拓展应用

第一节 "新东方主义"设计美学　110
 一、"新东方主义"的概念　110
 二、"新东方主义"产生的因素　110
 三、"新东方主义"设计美学在现代设计中的应用　111
第二节 设计美学在视觉设计中的应用　114
 一、道家美学思想　115
 二、道家美学思想在视觉设计中的应用　116

第五章 设计美学实训

实训一　中国古代器物美学训练　120
实训二　民间剪纸纹样元素设计训练　122
实训三　民间刺绣造型美学训练　127
实训四　形式美的运用训练　128
实训五　中国传统美学思想在视觉设计中的应用训练　133

参考文献　135

第一章
设计美学概论

导读

本章首先简述了设计美学的概念，探索设计美学产生与发展的过程，梳理设计美学演进的脉络；其次探析设计美学的学科性质与研究对象，讲解设计美学关注的问题，叙述设计美学的特点；最后对"轴心时代"中西方设计美学思想的共性与差异，以及中世纪至18世纪西方设计美学思想进行探析。

通过本章的学习，使学生对设计美学有一个初步的认识，从而对后面的学习产生兴趣，树立科学的设计美学观。

学习目标

知识目标：理解设计美学的概念；了解设计美学的学科性质与研究对象，以及"轴心时代"中西方设计美学思想的共性与差异。

能力目标：能够运用设计美学基础理论，从美学乃至艺术哲学的高度分析设计艺术的审美现象。

素质目标：学习中华优秀传统文化，继承和发扬中国美学的基本精神，树立正确的审美观。

第一节　设计美学的概念与演进

一、设计美学的概念

设计美学，是一门探析设计的美学学问，或者也可以认为是关于设计之美的学科。

设计美学是在结合美学与设计学的传统理论的基础上而产生的一门新兴学科，或者也可以认为是把美学原理广泛应用于设计中而发展起来的一门应用美学。设计美学研究"设计美"产生的动因、创造的规律、表现的特征，为设计各领域提供理论支持。全面系统地研究设计美学不仅能提升自身的审美鉴赏力和美学修养，而且有助于培养设计师有意识地遵循美的规律进行美的设计。

设计作为社会生产活动的一个环节，既是一种技术实践活动，也是科学技术与文化艺术的结合。它需要对于科学技术和艺术创作有一种本质的领悟和规律的认识。人类的生产活动以观念的构思形成产品的表象，并将其作为生产的前提，使生产活动依据人的自觉目的来进行。

设计作为人类生物性与社会性的生存方式，其渊源是伴随"制造工具的人"的产生而产生的。而早期人类有关设计的经验性总结，如中国古代的《考工记》和古罗马老普林尼（Plini the Elder）的《博物志》，都可视作设计学作为一门理论的最初萌芽和起点。然而设计学成为一门独立的学科，并且被学者们作出思辨的归纳和理论的阐述，则是20世纪以来的产物。在包豪斯学院的推动下，设计活动逐渐摆脱原来的传统手工艺，以往承担设计任务的艺术家被专门的现代设计师所取代，这一事实促使设计成为一个独立的部门。艺术设计的领域不断扩大，由产品扩展到视觉传达、数字媒体艺术、影视制作等领域。

二、设计美学的演进

我国当代设计美学研究大致经历了从工艺美学、技术美学到设计美学三个阶段。

第一阶段称为"工艺美学"阶段。20世纪50年代，伴随着中央工艺美术学院的成立，"工艺美术"一词开始广为流传。此时，国内美学界正展开第一次美学大讨论，主要围绕"美的本质"问题，虽然对工艺美术涉及较少，但是国内学界不少人也注意到美学这个领域。王朝闻、田自秉、杭间等学者开始思考工艺美术的美学特点，如工艺美术的功能性，以及工艺美术与纯艺术的共同性和差异性等一些基于工艺美术的美学研究。这一阶段的代

表性人物有艺术美学理论界王朝闻，工艺美术界雷圭元、张光宇、王家树、田自秉、杭间等。雷圭元探讨了工艺美术的审美特点，并于1950年出版了《新图案的理论和作法》，随后发表了《图案造型的规律——对图案教学的改进意见》等论文。特别值得一提的是，田自秉先生在1981年发表的《论工艺美学》一文，明确提出"工艺美学"的概念。王朝闻是当时国内艺术美学理论界的重要人物之一，先生在1953年至1990年期间发表了《发展美术工艺》《雕塑谈》《美化生活——关于工艺美术的创作问题》等论文，出版了《美学概论》等相关教材。21世纪初，清华大学杭间教授出版了《中国工艺美学史》。

第二阶段称为"技术美学"阶段。"技术美学"这一概念是20世纪60年代由西方学者提出之后引入中国学术界的。1978年，党的十一届三中全会拉开了改革开放的序幕，中国经济转型加速，工业现代化日趋成熟，随之西方的各种学术思潮大量涌入，影响着国内学术界和人们生活的方方面面，同时也出现了对西方技术和知识的崇拜。原来的计划经济逐渐解体，市场经济体制逐步推进，设计作为产品竞争的手段开始被人们关注。1978年，湖南大学率先成立了工业设计系，这一举动意味着"工业设计"的概念开始进入高校校园。此时，国内美学界出现了第二次美学大讨论，主要围绕"形象思维"问题，促使文艺理论研究界被整体激活，掀起了80年代"美学热"，推动了文学艺术的繁荣。这些为"技术美学"在中国的真正开展提供了机会，并出现了以日常生活中的美为研究对象的应用美学，而技术美学就是应用美学的一个重要分支。当代中国技术美学研究，从确定以"Design"为技术美学的研究对象开始，到确立技术美学的核心问题是技术美结束，这一求索过程，既有成功，也有曲折。❶这一阶段的代表人物主要有钱学森、宗白华、徐联仓、姜今、徐恒醇、凌继尧、陈望衡、於贤德、朱增华等。钱学森是当时"技术美学"的重要代表人物。他指出，技术美学是一门技术与美学结合的新兴学科，主要探究技术与艺术的和谐统一，认为技术美学的研究和建设要有中国特色。钱学森还发表了技术美学的相关论文，如《对技术美学和美学的一点认识》《钱学森同志谈技术美学》等。

值得一提的还有美学界的两位代表人物——宗白华和徐恒醇先生。

宗先生是我国著名的美学大师，毕生致力于美学的教学与研究，出版了《中国艺术意境的诞生》《中国美学史中重要问题的初步探索》《美学散步》等著作。宗先生经常去博物馆研究陈列的古代工艺品，从中体味空间美感的生命节奏。他注重探究中国传统工艺品和中国古代园林建筑艺术中蕴含的技术美学思想，并提出了诸多独到的理论观点，认为技术美学是一门基于科学技术与人文艺术相融合的"实用性美学"❷。1986年，宗先生在

❶ 胡志平，张黔. 近二十年中国设计美学的发展：走出技术美学[J]. 文艺评论，2014（5）：99.
❷ 汪振城. 中国当代设计美学研究之回顾、反思与展望[J]. 艺术百家，2017（6）：156.

《文艺研究》发表了题为《谈技术美学》的论文，文章写道："现在的人造物大量是机械化的工业技术产品，怎样使技术与艺术两种因素结合起来呢？这是一个具体而又细致的新问题。"❶先生认为，需要把技术和艺术这两种因素相结合，然后应用在具体的物上。设计的产品美不美，这里存在一个美的规律问题。我们要善于在生活中和产品的使用中总结经验，寻找到美学上的规律之后，再来指导人们进行造物设计。他认为，技术美学和工业设计的真谛就是要将科技与文艺结成联盟。但是，懂科学又懂艺术的人并不多。过去一提美学就是艺术，其实，技术也可以是美的。在我国技术与艺术的结合就更不够了。懂得美学与艺术的不懂科学技术，懂得科学技术的又不懂美学和艺术，你缺一条腿，我缺另一条腿，你干你的技术，我干我的艺术。

> **思政小课堂**
>
> 宗白华先生是中国哲学家、美学大师。对以意境为代表的中国古典美学范畴进行现代阐释，是先生文艺美学研究的重要组成部分。他对艺术意境的阐释寻根于老子、庄子的哲学美学，在前人将艺术意境定位于情与景结合、主观与客观统一的基础上，将其看作由有限的意象来表达无限的审美情感的过程，强调艺术意境由情景交融而达到的超越性境界。我们要深入学习中华传统美学精神，激发灵感，让中华文化生生不息地延续下去，例如宗白华的意境美学能唤醒民族记忆并增强民族自信。

徐恒醇先生也是当代中国技术美学研究的代表人物。1995年先生出版了著作《实用技术美学——产品审美设计》，书中探讨了技术美学的核心问题，主要包括学科性质、研究对象、审美形态、审美价值等。近年，陆续出版了《理性与情感世界的对话——科技美学》《生态美学》《西方美学史——中世纪美学》《设计美学》《设计符号学》等著作。先生认为，技术美学不能简单地看作技术与艺术的结合，而是审美形态本身存在着的一种技术美，它是伴随着人类的生产和现代科技的发展而形成的一种美的形态。在学科性质上，他认为技术美学可以叫作设计美学或研究技术美的美学，并提出功能美是技术美的本质。他还指出技术美是一种附丽于物质功能的美，其核心是功能美；在产品的审美形态方面还存在着以功能为基础的形式美和艺术美❷。

❶ 汪振城. 中国当代设计美学研究之回顾、反思与展望[J]. 艺术百家，2017（6）：156.

❷ 王世德. 美学的新分支学科——技术美学——兼论设计美学、劳动生产美学、商品广告美学[J]. 天府新论，1986（3）：23-28.

第三阶段称为"设计美学"阶段。进入20世纪末，随着国家社会经济的进一步发展，"现代设计""工业设计"等观念的影响逐渐扩大，技术美早已不再是现代产品设计所追求的唯一审美形态，还需要其他形态的美体现。自1998年教育部颁布学科专业目录，中国当代设计美学研究开始由"技术美学"迈入现代"设计美学"阶段。这一转化，不仅与技术美学本身定位模糊有关，而且还有其背后深层的社会文化成因的影响。

一是经济的发展导致多种所有制形式的经济实体共存，产品变得日益丰富。产品的竞争力不仅需要依靠技术，还需要依靠现代设计。新时代的产品更强调独特性和识别性，这样更容易调动购买者的积极性。在市场竞争模式的转变中，那些注重产品设计的企业往往能获得先机，这一社会现实成为高技术风格向现代设计风格转变的动因。二是消费者观念的转变。经济的发展导致物质财富的丰富，市场上涌现出大量同质化商品。产品的功能早已不是消费者首要考量的目标，符号性、审美性消费成为人们购买产品的主要动机，设计之美的重要性逐渐上升。设计美对于人们来说是一种精神享受，而对于企业则是一种物质效益，物质效益和精神享受的统一使得设计美成为一种被大众普遍接受的美的形态，其重要性能与自然美、艺术美比肩。三是因为设计自身的发展。设计与艺术的结合使得设计与美的联系更加紧密。虽然传统的功能主义在市场上仍然占有一席之地，但由于消费者对商品功能性的淡化，越来越多的设计成为另一种新的设计形态，更容易让人获得美的体验。黄柏青对这一阶段的设计美学研究成果进行过梳理，国内截止到2012年已经出版的以"设计美学"或者与"设计美学"紧密相关的名称命名的设计美学著作有26部[1]。之后还有2013年黄柏青的《设计美学导论》、2014年邱景源的《设计美学》、2016年梁梅的《设计美学》、2016年李传文的《设计鉴赏·设计美学·设计批评》、徐恒醇的《设计美学概论》等近10部。除了这些著作，还有大量围绕"设计美学"发表的论文，此处不再一一列举。

[1] 黄柏青. 设计美学：学科性质、演进状况、存在问题与可行路径[J]. 湖南科技大学学报（社会科学版）2012（5）：160-163.

第二节　设计美学的学科性质、研究对象及特点

一、设计美学的学科性质

1. 设计美学是一门探究设计之美的学科

设计美学的产生与美学有着紧密的联系。美学作为一门独立学科，是1750年德国哲学家鲍姆嘉通在其所著的《美学》一书中首次提出来的。鲍姆嘉通也被称为美学之父。他认为研究人的情感和感性认识的哲学分支"感性学"，即"美学"。美学是一门围绕文学艺术和其他审美活动及现象来探究人与现实世界之间的审美关系的学科。这种审美关系主要包括人与自然、人与社会的和谐统一的关系。所以美学有自己的研究对象、研究方法，承担了揭示人与现实世界的审美关系的任务。设计师的审美感受力和创造力，不是依靠书本知识获得，而是通过设计实践来提高和培养。徐恒醇先生认为，审美是一种感性与理性相交融的活动，并不单纯局限于对色彩或空间形态的感受，还与整个社会文化底蕴和时代氛围相关联。

现代美学的研究，一方面聚焦于继承理论遗产的基础上，进一步探究美学的基本问题，如"美是什么"等；另一方面结合现代社会和生活的各方面，探讨各个领域的审美关系和审美活动，逐渐形成了众多新兴的分支学科，如"技术美学""生活美学""身体美学""设计美学""服饰美学"等。这些美学的分支学科在现代美学的发展中起着重要的作用，设计美学的产生正是现代美学研究发展的结果。

设计美学的产生是美学与设计学交叉的结果。这一学科的产生和深入研究，有助于设计学和美学的进一步发展。

2. 设计美学是一门人文学科

美学研究人的情感和感性认识，所以它的研究对象具有属人的性质，是关乎人的精神现象的学科。[1]例如，当人们欣赏自然界存在的某种事物时，不同的人会有不同的审美感受。以狗为例，当一个人说"这只狗是母的"时，属于对事物的一种事实判断，而这种判断每个人都是一样的，这一事实与人无涉。当这个人说"这只狗是黄白相间的"时，属于

[1] 徐恒醇. 设计美学[M]. 北京：北京大学出版社，2016：4.

对事物第二性质作出的一种事实判断,这种判断与人的生理结构相联系,涉及人对光的反应,如果这个人有色盲症,势必会作出不同的判断。那么,当一个人说"这只狗的毛发真美"时,就是一种审美判断了,这种审美判断带有人的主观性。它来自人对于物的感觉,是作为审美主体的人对作为审美客体的物作出的一种价值判断。可以认为,美是一种主客体关系的产物。

美学是研究有关审美现象和审美活动规律的学科。著名的匈牙利美学家卢卡奇认为:"如果我们要正确评价审美特性,那么审美的这种存在方式应该被确认为表达人类自我意识的最适当的形式。"❶也可以说,审美是人类在经验中所习得的一种能力,建立在人类对世界的肯定性感知上。审美活动虽然是以个体的人为单位,但是与日常生活紧密相关。审美活动是对日常生活世界进行观照和体认,包含了人类对客观世界的评价。

设计美学作为美学的一个分支学科,是探究设计的美学问题的学科,理所当然是一门人文学科。

3. 设计美学关注的问题

在科学与艺术融合的基础上,接下来,具体分析设计美学所关注的问题。

一是需要处理好人与物的关系问题。中国美学强调人在审美活动中的主体地位,现代设计非常重视"以人为本"。然而,今天设计异化现象愈演愈烈,究其原因在于没有厘清设计与人的关系、设计与物的关系,设计怎样才能真正做到以人为本这一观点没有得到经验证据的一致支持。如果一味强调以人的利益为立足点,不仅扭曲了设计师的道德伦理观,造成了人与设计的冲突,导致追求过度设计、享乐化设计等现象层出不穷,最终设计偏离走向人类中心主义,而且增加了生态环境的负荷。要消解设计异化,实现设计和谐,需要处理好人与物、人与自然的关系,让设计回归本心。设计美学所追求的正是人与自然、人与物、人与社会环境之间的和谐统一。因此,学习设计美学,有助于设计师树立正确的设计观,加强行为规范和职业道德。

二是需要理解人与美的关系问题。彭富春教授指出,美是生活世界的欲望、技术和智慧的游戏的显现。这说明美既不是上帝之光,也不是自然之光,而是人类之光。可以看到,美自身与人有着密切的关系。❷一方面人是美的创造者,另一方面美能让人产生欲望。人与美的关系可以分成两个方面:一方面是创造;另一方面是欣赏。就美而言,在创造那里,美是尚未存在的;在欣赏那里,美是已经存在的。就人而言,在创造那里,人是活动的;在欣赏那里,人是静观的。但是欣赏不等于静观,因为人对于美的欣赏已经进入

❶ 卢卡奇. 审美特性[M]. 北京:社会科学文献出版社,2015:410.

❷ 彭富春. 美学原理[M]. 北京:人民出版社,2015:57.

到美的发生中去了。人的欣赏就是对于美的存在状态的守护。守护一词很好地诠释了人对于美的爱护和保护意义。爱护是让美如其所是地存在，保护则是让美免受其自身之外的事情的干扰和破坏。因此，不再是人规定美，而是美规定人。

三是需要解决技术与艺术的关系问题。技术与艺术是一个相辅相成的关系。技术强调尊重客观事实，探寻事物之间的规律。艺术则是一种人类的创造性活动，它与自然、生活以及审美有着密切的联系。有人认为，艺术就是审美。在人的精神活动领域内，科学相关于认识，艺术则相关于审美创造和接受。❶设计的艺术表现效果受到科技水平、材料、工艺等因素的制约，因此，设计需要掌握技术的本质和规律，才能发挥技术的优势和材料的审美特征。设计的艺术表现虽然是形而上的、非功利性的，但是也需要了解现当代审美观念的变迁，主动接受技术变迁给社会时尚以及审美趣味等带来的影响。

四是需要关注功能与形式的关系问题。设计的功能与形式是硬币的两面，存在互为一体、相辅相成的关系。功能指与产品的结构、技术、基本功用等相关的物质性因素。产品形式是功能的物质载体和结构的外在表现，如果脱离了产品的功能定位与结构的组合，便无法确定产品的形式特征。❷设计不仅强调产品的功能性和现实功利性，而且还注重造型、装饰、色彩等审美因素的体现。对于产品来说，功能与形式同样重要，忽略了任何一项设计的物质层面和精神层面都会受到影响。因此，产品的功能与形式的关系是设计美学研究的问题。

> **思政小课堂**
>
> 设计美学的魅力是什么？
> 1. 提升美感：提升设计者的审美观，突破常规思维，用时代的眼光创作出富含设计美感的产品，以提升产品的附加值。
> 2. 增加底蕴：设计最硬核的魅力在于蕴含其中的文化力量，把传统的形式美学规律和现代设计融合起来，让传统文化得到保护和传承。

二、设计美学的研究对象

在明确了设计美学的学科性质后，需要进一步研究关于设计美学的研究对象问题。具体包括以下几个方面。

❶ 彭富春. 美学原理[M]. 北京：人民出版社，2015：208.
❷ 徐恒醇. 设计美学[M]. 北京：北京大学出版社，2016：5.

首先是研究有关设计美学的基本问题。一是设计美学的原理，具体包括设计美学的性质、内涵、构成、形式、风格、境界等。二是设计美学的分类，包括产品设计美学、视觉传达设计美学、工艺设计美学、服饰设计美学、建筑设计美学及材料设计美学等设计门类美学。三是设计美学发展史，包括美学史、设计思想史、设计审美观念发展史、设计风格发展史等。

其次是有关设计活动过程中的审美问题。一是设计师的审美，具体为设计师的审美理想、审美修养、设计思维及艺术个性等。二是设计审美观念，具体为设计审美观念的形态、形成、演变及发展趋势等。三是设计审美规律，具体包含设计美与形式法则、技术、市场、生产等的关系。四是设计审美趣味，包括设计美的个性与共性特征、社会大众与个体的审美趣味等。

此外，还有有关设计消费美学、设计审美教育等问题。设计消费美学包括设计消费的时代、背景、心理、信息反馈等。设计审美教育包括设计审美教育的方法、路径、过程、内涵等。

三、设计美学的特点

在明确了设计美学的研究对象后，结合市场需求、生产要求、艺术创造特点等方面，来具体分析设计美学的特点。

第一，设计美学具有极强的现实应用性。中国的美学是从西方引进的。一般认为，西方美学是1750年鲍姆嘉通提出来的，他创立了研究人的情感和感性的"感性学"，即"美学"。自古希腊开始，西方美学以哲学为主导，始终围绕抽象的哲学理论展开。由于哲学家缺少艺术创作经验，因此，他们的理论难以指导艺术创作。到了20世纪，随着美学自身发展逐渐成熟，各种门类美学应运而生，特别是在工业时代的背景下，美学开始关注社会生活中的现实应用问题。设计美学也随之产生。

第二，设计美学非常强调现代设计的审美性。设计是以人为目标，通过开拓产品功能来满足人的各种物质和精神需求的艺术创造性活动。所以设计作为一种美的"造型艺术"使得设计呈现出强烈的审美性和艺术性。造型艺术、视觉艺术都是设计美学所研究的内容。从具体实践的角度来看，设计是运用视觉艺术语言的方式将设计师的计划、设想呈现出来的过程。这种视觉语言的审美化和艺术化的特征，使得设计体现出作为美的形式的特征。

第三，设计美学有着极强的技术性。技术与艺术是一个硬币的两面，既可以相互融合，又可以相互转化。从字源学来看，"技"，形声字，从手，从支，表示一种维持生计

的手艺。"艺",古字写作"埶",在汉字中与种植植物有关。《说文解字》曰:"从坴、丮。持亟种之。"段玉裁注:"艺犹树也。"[1]从字义来看,"技""艺"二字的原初本义都指向人类生活的形而下层面,譬如农业种植之类的形下之事。中国古代农耕社会,农业是立国之根本,因而与技艺相关的词语也自然而然地指向农业生产。在经济全球化背景下,国家走上新型工业化道路,传统的手工艺生产被机械化大生产所代替,设计美学也取代了工艺美学。技术不仅是设计美学的基本因素,而且还是设计审美风格形成的决定性因素。新型工业时代背景下,大批量、标准化的生产方式,使得产品功能成为基本的审美法则,简洁化、抽象化、科技化的设计审美原则深受大众喜爱。可以看到,现代技术对当下设计审美风格的形成产生了重要的影响。

第四,设计美学强调创新性。产品设计的创新不仅是时代的要求,而且也是审美的要求。如果设计有了创新,就能提升产品的价值,反之,产品缺少创新,就会失去生命力。在物欲日益膨胀的当下,人们求新、求变、求美的审美心理,要求设计必须不断地求新、求变。当然,设计的创新可以是对原有设计的改良,也可以追求一种全新的设计。总之,设计是一种创造性的活动,设计美学作为研究设计之美的学科,设计师通过设计美学理论的学习,能找到这种创造性地解决问题的方法,实现新的审美创造。

‖知识链接‖
设计美学推荐阅读书目

[1] 段玉裁. 说文解字注[M]. 上海:上海古籍出版社,2006:113.

第三节 "轴心时代"中西方设计美学思想

从社会历史背景来看，在社会主义以前，西方的社会基本上是一个宗教性的商业社会，而中国则基本上是一个宗法式的农业社会。也就是说，不论是古希腊、古罗马的奴隶社会，还是中世纪的封建社会，又或者是近代的资本主义社会，都有着宗教性和商业性的特点。而中国虽然也有宗教和商业，但是与西方民族相比较，带有更多的宗法性和农业性。[1] 蒋孔阳先生指出，一个民族的审美意识是在历史的长河中沉淀下来的，而作为这种民族审美意识理论形态之表现的美学思想，理所当然地与本民族的传统密不可分。它是在本民族特点和发展规律的基础之上来学习接受外来事物，并将其变成自己的血肉之躯。可以看到，一个民族的传统决定了本民族的思维方式，也是该民族精神和文化的重要组成部分，并且对民族习惯的形成与发展起着重要的作用。

古希腊是西方文明的摇篮，也是西方哲学思想的发源地。可以认为，西方的思想源于希腊。恩格斯曾指出："在希腊哲学的多种多样的形式中，差不多可以找到各种观点的胚胎、萌芽。"中国的哲学思想源于春秋战国时期（前770—前221），产生了诸子百家，那时的哲学思想空前繁盛，特别是儒、道两家对后世影响极大。梳理"轴心时代"中西方的思想体系及思想传统，对于理解中西方美学思想有着极大的帮助。

一、"轴心时代"的概念

1949年，德国思想家卡尔·西奥多·雅斯贝斯（K. Jaspers）在其著作《历史的起源与目标》中对人类文明史的发展阶段进行了系统阐述，并提出了"轴心时代"的概念。他把人类文明发展分成四个阶段：史前阶段、古代文明、轴心时代以及科技时代。他认为，轴心时代是人类精神的觉醒与发展的突破期，社会经济、文化、思想等因素对中西方的思维方式影响巨大，是人类源源不竭的思想源泉和精神动力。直至今天，人类仍然需要依靠着轴心时代所产生、形成和创造的一切来生存。

轴心时代，即指公元前800年至公元前200年之间，特别是公元前600年至公元前300年

[1] 蒋孔阳. 中国古代美学思想与西方美学思想的一些比较研究[J]. 学术月刊，1982（3）：45.

之间，是人类文明迅速发展时期。这一时期，在世界各地区形成了中国先秦文明、古希腊文明、古印度文明三大轴心文明，涌现了一批杰出的思想家，如中国的老子、孔子、庄子、墨子等，古希腊的苏格拉底、柏拉图和亚里士多德等。这些思想家以哲学的方式来看待外部世界、思考人类自身的各种问题，在一定范围内交流与传播思想，探讨人生观和价值观，这也是美学思想的萌芽。这些中西方的思想家，虽然相隔万里，但是在真善美的价值观念上却有着极大的相似之处。

值得一提的是，雅斯贝斯提出的"轴心时代"恰好与胡适所界定的"古典时代"不谋而合。胡先生在博士论文《先秦名学史》中提到："中国哲学的最初阶段，即公元前600年—前210年间，是人类思想史上一个最重要和最灿烂的时代。它的气势、它的创造性、它的丰富性以及它的深远意义，使得它在哲学史上完全可以媲美于希腊哲学从诡辩派到斯多葛派这一时期所占有的地位。"❶继胡适发现了中国的"轴心时代"之后，陈独秀、蔡元培等人相继在不同场合和论著中对中西文明史的异同作了进一步阐述，并意图通过对中西方古老文明的重新审视，来发现"轴心时代"文明的价值以及对后世的意义。

二、"轴心时代"中西方设计美学思想的差异

"轴心时代"促进人类精神领域的空前繁荣，这一时期中西方哲学形态明显不同，中国讲究"天人合一"，而西方强调"天人相分"。从这一时期中西方哲学家的思维方式上来看，可以发现明显的时代特征。

首先，从思想渊源来看，中国的美学思想源于春秋时期，其中，儒道两家对后世的影响极大。而西方的美学思想源于古希腊，其中，柏拉图和亚里士多德是古希腊影响极大的两位思想家。

其次，在看待人与自然的关系问题上，中西方表现出明显的不同。西方认为，人与自然、主体与客体是二元对立的，存在着一种征服和战胜自然，割裂人与自然联系的思想观念。他们试图通过对自然界各种事物发展的观察，获得对客观世界规律的正确认识。这一时期西方专注于探究科学知识，关注事物的内在本质与发展规律的研究，对诸如天文、地理、物理、数学等知识领域表现出了浓厚的兴趣。这些研究促进了西方人进一步探究自然规律、热衷科技进步的思想。

西方哲学家的理性思维随着古希腊哲学的产生而萌生，从最初对神的怀疑转向对世界本原的研究。古希腊哲学家认为，世界万物的本原是抽象的，如"气""数""存在"等

❶ 胡适. 先秦名学史[M]. 上海：学林出版社，1983：11.

抽象元素是万物的本原。之后苏格拉底提出，哲学家应该积极探究与人相关的问题。这也成为古希腊哲学发展的一个重要转折点，即将哲学家的思考点迈向了对人的认知和尊重上来。随后，哲学家开启了对人心灵与道德的观察和研究。苏格拉底所提出的"知识即美德""认识你自己"等思想，希望人们通过对自身心灵的思考进而提升内在的道德品质，显示出了对提升人内在品质的重视。作为西方哲学的重要代表人物，亚里士多德也继承发展了这种人与自然存在区别的思想，开始探寻人与自然之间的区别。这种"天人相分"的思维方式，成为西方研究人与自然之间关系的主要思想，进一步奠定了西方关于人与自然二元对立的思维方式。

到了"轴心时代"的后期，自然科学逐渐从哲学思想中独立出来，西方哲学家展开了关于世界本原与人的精神本质之间关系的讨论，并开启了探索二者关系的新篇章。然而，这一时期的自然科学家们始终秉持着客观的精神，探寻科学知识与自然界的规律，认为应该用科学理论来解释自然现象，这也是自然科学界与哲学界形成"天人相分"的思维方式的原因之一。

相比较而言，早期中国的思想家们在对待自然的态度上有着显著的不同。例如，在面对自然景物时，道家提倡顺应自然规律，主张"天人合一"，提出了"天地与我并生，而万物与我为一"的思想。而儒家认为，自然界的山水之美是一种"以我观物，物皆着我之彩"的美，在这里，儒家将自然景观变成了"人化的自然"。可以看到，虽然儒道两家在对待自然的态度上有所不同，但是都主张与自然和谐相处，也可以说，对自然的态度是异曲同工的。

三、"轴心时代"中西方设计美学思想的共性

尽管中西方哲学形态有着明显的不同，但是在价值观念上极具共同点。

第一，美在和谐。毕达哥拉斯（约公元前580—公元前500）学派认为数是万物的基质，宇宙由数来决定，数的原则是一切事物的原则。他们在数中看到了各类和谐的特性与比例，发现比例、量度、秩序和始终一致的循环都能用数来表示。因此认为万物的比例构成是由数目的比例决定的，和谐是这一比例关系的外显形式，整个宇宙是一个和谐数目。尽管世界万物以其独自的存在方式存在着，但是只要相互之间保持一种数的比例关系，就会呈现出和谐之状。他们将美的本质归于匀称的数量关系，认为整个宇宙徜徉于和谐美之中。

无独有偶，早在西周时期史伯答桓公问策："夫和实生物，同则不继"（《国语·郑语》）。意思是说，事物之间如果实现了和谐，则可以生长发育，而如果完全是相同一致的，则无法继续发展、变化。先秦时期的思想家庄子指出"天地有大美而不言"，而这种

天地间的"大美"源于"道"。作为本质存在的"道"与"和谐美"一样，看不见，摸不着。"道"不仅存在一种"内在的相反的转化"，还存在着一种"内在的构成之反"。

第二，美善统一。儒家学派的创始人孔子把音乐的"美"与"善"联系起来，认为艺术必须包含道德的内容才能引起美感，所以《论语·八佾》有云："子谓《韶》：'尽美矣，又尽善也。'谓《武》：'尽美矣，未尽善也。'"美是形式，善是内容，美善统一，即是形式与内容的统一。《论语·八佾》："子曰：'《关雎》乐而不淫，哀而不伤。'"《论语·卫灵公》又有："行夏之时，乘殷之辂，服周之冕，乐则《韶》《舞》。放郑声，远佞人。郑声淫，佞人殆。"可以看到，"乐而不淫，哀而不伤"成为儒家的审美标准。《国语·楚语上》中记载了伍举回答楚灵王关于章华台是否美时，指出不应"以土木之崇高彤镂为美"，而应看它是否"讲军实""望氛祥"，即是否能对防卫和瞭望有利。

古希腊著名的哲学家和思想家苏格拉底（公元前469—公元前399）是早期希腊美学思想转变的关键。他对美的理解带有明显的目的。他从效用出发，将美与善统一起来，认为美依存于事物的用途，指出了美的相对性："就防御来说是美的矛和就速度与力量来说是美的镖枪也不相似。"❶可见，一件事物的美丑，要从使用者的用途来判断。显然，美已不是事物的一种绝对属性，而是依存于它是否能达到人的目的所获得的价值属性。

在苏格拉底看来，善和美是密不可分的，他试图通过某一事物对于人的功用，把善和美统一起来。例如："凡是我们用的东西如果被认为是美的和善的那就都是从同一个观点——它们的功用去看的。""因为任何一件东西如果它能很好地实现它在功用方面的目的，它就同时是善的又是美的，否则它就同时是恶的又是丑的。"❷可见，西方和中国的美善合一都强调事物的功用，具备一定功用的事物就是善的。此外，苏格拉底对艺术创造有着自己的看法。他早年随父亲学习雕刻，所以对艺术创造活动有亲身的体会。他认为艺术创造不仅仅是描绘外貌细节，而应表现出心灵状态，呈现出生命。

第三，技艺相通。早在春秋战国时期，在工艺美术领域，冶金、陶瓷、染织、漆器等都有较大的发展。❸同时，技术和艺术的问题也引起了思想家们的关注。庄子认为"技"关联着"道"，"庖丁解牛"是"在技之中见道"❹。技即技艺，泛指各种手工技艺，庄

❶ 北京大学哲学系美学教研室. 西方美学家论美和美感[M]. 北京：商务印书馆，1980：18.
❷ 北京大学哲学系美学教研室. 西方美学家论美和美感[M]. 北京：商务印书馆，1980：18-19.
❸ 田自秉. 中国工艺美术史[M]. 北京：商务印书馆，2014：66.
❹ 徐复观. 中国艺术精神[M]. 沈阳：春风文艺出版社，1987：45.

子认为最高的技艺是"道"的一种表现。《庄子·养生主》中记载，庖丁为文惠君解牛，动作十分娴熟，文惠君赞叹道："技盖至此乎？"庄子回答："臣之所好者道也，进乎技矣。"《庄子·天地》："能有所艺者，技也。"季中扬把此处的"艺"解释为"亲身从事"。徐恒醇认为，这句话说明艺术制作需要技能和技术。"技"，《说文解字》解释为："技，巧也，从手支声。""艺"，《说文解字》解释为："埶，种也。从坴、丮，持亟种之。"是指植物栽培的意思。这些都说明，技艺本身具有独立的审美价值，技术与艺术是相通的。

古希腊哲学家、思想家亚里士多德在《诗学》中指出，诗是一种"模仿"❶。在古希腊，诗的创作和工匠的制作活动都称为"tekhnē"，常翻译为"技艺"。亚里士多德把技术定义为关于制作的智慧，将技术分为"做"或"行动"及"制作"，认为"技艺"包含素养、规则、制作、行动四种含义，体现了人的制作过程的直接性。他提出："技艺模仿自然。"一方面，技艺像自然一样，能够引起事物的变化；另一方面，自然在事物之内，而技艺外在于事物。古希腊人认为，技术和艺术虽然都是一种模仿，但是工匠模仿的成果是桌椅，而艺术家模仿的成果则是画中的桌椅，因此工匠的模仿才是真正的"模仿"，艺术家的模仿则被认为是"模仿的模仿"，这里把技艺置于艺术之上。

‖知识链接‖
轴心时代的代表人物——老子

第四节 中世纪至18世纪西方设计美学思想

一、中世纪西方设计美学思想

中世纪指公元476年西罗马帝国灭亡至公元1500年东罗马帝国灭亡的一千年间。基督教开始在欧洲大陆崛起，并最终确立其作为思想上层建筑的地位。中世纪的学者把美看成

❶ 亚里士多德. 诗学[M]. 陈中梅，译注. 北京：商务印书馆，2003：1447.

上帝的一种属性，认为上帝就是最美的，是一切事物的美的根源。这种审美意识体现在众多神学家身上。例如，神秘主义哲学家普洛丁认为："一切组成真实世界的东西都来自于神，心灵的美与善都是为了接近神。可以说，真实就是美，与真实对立的就是丑的。"❶可以看到，他主张的美和善，在于人的心灵是否能够得到神的普照，而人的其他方面，如肉体的舒适、精神的愉悦，与神的力量相比较都是遑论。另一位圣奥古斯丁的思想是与中世纪神学结合在一起的。他认为，使人感到愉悦的那种"和谐"或"整一"的一般美，是上帝在对象上所打下的烙印，而不是对象本身的一种属性。圣奥古斯丁还受到了毕达哥拉斯学派神秘主义的影响，表现为对"数"的关注。上帝以"数"规约人类，现实世界是上帝用数学原则创造出来的，所以才显出和谐、整一与秩序。这种从数量关系上找美的想法的基本出发点是形式主义，它上承毕达哥拉斯学派的黄金分割说，下启达·芬奇、米琪尔·安杰罗等艺术大师对于美的线形所求出的数量公式，以及费希纳和实验美学派对于美的线形进行的试验和测量。❷

中世纪最伟大的神学家圣托玛斯，他的美学思想散见于《神学大全》。他认为，美有三个因素：一是完整，凡是不完整的东西就是丑的；二是和谐；三是鲜明，着色鲜明的东西是公认为美的。美与善是不可分割的，因为二者都以形式为基础，因此，人们通常把善的东西也称赞为美的。但是美与善仍有区别，因为善涉及欲念，是人都对它起欲念的对象，所以善是作为一种目的来看待的，所谓欲念就是迫向某目的的冲动。美却只涉及认识功能，因为凡是一眼见到就使人愉快的东西才叫作美的。与美关系最密切的感官是视觉和听觉，都是与认识关系最密切的为理智服务的感官。❸可以看到，圣托玛斯指出美的三个因素——完整、和谐和鲜明都是形式因素，所以他认为"美属于形式因的范畴"。

圣托玛斯认为美感是直接的，不假思索的，美的东西是感性的，美是通过感官来接受的。也就是说，美只涉及形式而不涉及内容。另外，他指出美与善一致，但同时有区别，区别在于美是认识的对象，一眼见到，就立刻使美感得到满足；而善是欲念的对象，欲念所追求的目的不是马上能够实现的。此外，在各种感官中，圣托玛斯只承认视觉和听觉为审美感官，理由是，视觉和听觉与认识关系最密切，是为理智服务的，而审美首先是认识的活动。

❶ 北京大学哲学系美学教研室. 西方美学家论美和美感[M]. 北京：商务印书馆，1980：58.
❷ 朱光潜. 西方美学史[M]. 北京：人民出版社，1963：163.
❸ 朱光潜. 西方美学史[M]. 北京：人民出版社，1963：128.

二、文艺复兴时期西方设计美学思想

文艺复兴是中世纪转入现代的枢纽，是西方艺术史上最重要的时期之一。随着封建势力的削弱及资本主义生产方式和生产关系的建立，西方逐渐摆脱了中世纪封建制度和教会神权统治的束缚，得到了生产力的解放和精神的解放。这一时期对古典的继承与文艺的世俗化都标志着欧洲的文化进入了古希腊以后的第二个高峰。早期希腊时期的"美"强调形式因素，如完整、比例、对称、节奏等，认为美与善是密切联系在一起的。中世纪"美"的学说可以说带有一种神意的形式化，而文艺复兴时期"美"的概念开始具有现代意义，艺术家和思想家关注美的标准问题，接受了"绝对美"的概念。

文艺复兴虽然影响到了整个欧洲，但是它的发源地和主要活动场所还是在意大利。在艺术方面，达到了西方造型艺术在古希腊以后的第二次高峰，出现了极具代表性的人物：达·芬奇、拉斐尔、米开朗琪罗。作为文艺复兴时期著名绘画家和雕塑家的米开朗琪罗，由于受到文艺复兴思潮的影响，主要进行人体雕塑，尤其擅长裸体雕塑。他的代表作品，如《大卫》《最后的审判》《哀悼基督》《摩西》和奴隶雕像等，总能展现出一种健硕之美和文艺复兴的核心的人文精神之美。又如，吉贝尔蒂的《天堂之门》、多纳太罗的《加塔梅拉达骑马像》（图1-1）等雕塑作品，都是通过对人体美和宗教雕塑中的浪漫色彩来展现文艺复兴的人文精神之美。

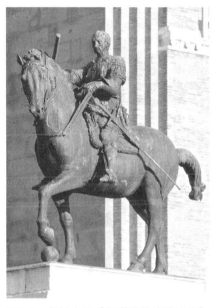

图1-1 多纳太罗《加塔梅拉达骑马像》

在绘画方面，扬·凡·爱克是文艺复兴时期最重要的奠基人之一。他的传世作品虽然并不多，仅二十件左右，但是他不仅能以新的眼光来反映市民阶级的美学观，而且还对油画技术进行了改进，采用含有树脂的稀释油来调和油画的颜色，增强画面的表现力。值得一提的是，他的代表作品人物肖像画《阿尔诺芬尼夫妇像》，是自然主义与象征主义的完美结合（图1-2）。

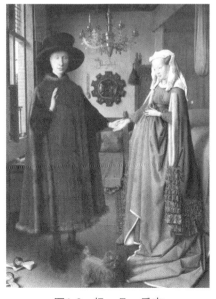

图1-2 扬·凡·爱克《阿尔诺芬尼夫妇像》

作为文艺复兴时期的天才艺术家,达·芬奇与米开朗琪罗、拉斐尔合称为"美术三杰"。他的代表作品《蒙娜丽莎》和《最后的晚餐》更是家喻户晓。他认为,只有绘画才能够将自然界中转瞬即逝的美保存下来,它表现事物的准确程度要远远超过语言文字,因此绘画保存了自然界的一切形态,是自然的唯一模仿者。他还指出,绘画首先是从点开始,然后通过线,再到面来确定形体的。绘画如果越出面之外便无法表现可见物的形状。

‖ 知识链接 ‖
《蒙娜丽莎》和《最后的晚餐》

三、17—18世纪西方设计美学思想

到了十六七世纪,文艺复兴运动在意大利已经衰退,西方文化中心转移到法国。法国在17世纪领导了新古典主义运动,在18世纪领导了启蒙运动。

法国新古典主义的形成与发展是在自己民族传统的基础上,经过百年战争而产生的。马克思说:"人们自己创造自己的历史,但是他们并不是随心所欲地创造,并不是在他们自己选定的条件下创造,而是在直接碰到的、既定的、从过去承继下来的条件下创造。"17世纪新古典主义思潮与16世纪的人文主义思潮有着明显的区别。一方面,法国的人文主义受意大利文艺复兴运动的影响,坚持着反封建反教会的战斗传统;另一方面,坚持以反封建反教会为核心的人文主义文学,给新古典主义文学带来了极大的影响。同时,它们之间也有着密切的联系,特别是在建立民族文学和民族语言上,人文主义对新古典主义有着积极的启发作用。

新古典主义的"新"是相对于17世纪法国古典主义而言的,其艺术的核心是以复兴古典罗马和希腊艺术为主要内容而形成的绘画思潮。在1748年,当被火山岩屑掩埋的来自古罗马的伟大城市庞贝古城再一次展现于世人面前时,人们被古城中残留的遗迹深深地震撼了。随着庞贝古城考古挖掘工作的陆续展开,人们发现这些考古成果中有很多极其珍贵的资料,能够反映古罗马时期的社会经济发展、政治文化以及艺术等方面的成就,因此引起了艺术家和思想家探究古典时期艺术的兴趣,同时也奠定了复兴古典主义时期艺术的文化基础,对当时的雕塑、绘画和思想领域产生了极大的影响。不仅庞贝古城的挖掘成果,德国学者温克尔曼的美学思想也对新古典主义的发展产生了深远的影响。例如,法国代表画家让·安格尔的美学思想就受到温克尔曼思想的影响,他把"高贵的单纯,静穆的伟大"这句话作为自己的准则。

随着古典主义的复兴,一批以复兴古典艺术为理想的艺术家和文学家出现了,并创作了一系列的艺术和文学作品。这些艺术家和文学家并非一味地复古、仿古,在推崇神似的

基础上，紧跟法国大革命的形势。在绘画主题上与现实紧密联系，具有现实主义倾向。例如，他们会选取古代的英雄事迹来表现大革命时期的重要事件。由于为政治服务，因此新古典主义也被称作革命古典主义。

在美学特征方面，新古典主义绘画坚持以自然为原型，提出了"真即是自然""自然即是古典"的观点。例如，安格尔的绘画作品《大宫女》，采用了古希腊的一种艺术创作手法，根据画画的需要将画中女子的身体拉长来体现女性之柔美，这种美学模式能够让客观自然以更加完美和理想的形式呈现出来。

受"理性主义"的影响，新古典主义画家崇尚理性和共性，并且形成了一套有序的规范和流程。如前所述，在绘画主题上，注重选择与现实密切相关的题材，绘画场面多选取关键性的、严峻的场景，画中人物也都是经过挑选的英雄人物。

此外，这一时期的艺术家都是以古希腊和古罗马艺术为标准，常借鉴古典时期的艺术作品，借用古希腊或者古罗马时期的英雄题材，表现形式上也带有明显的时代印记。

1715年法国路易十四去世，到1789年大革命爆发，法国进入启蒙的时代。在法语中，"启蒙"一词的原意是"照亮"。启蒙主义者倡导理性至上，认为一切都必须在理性的法庭前为自己的存在辩护。当时法国文坛出现了以理性为核心的启蒙文学。另外，18世纪的法国也暗藏着浪漫主义的因子。例如，著名的思想家让·雅克·卢梭主张"人的感性与理性统一"，肯定了感性的价值，提出理性并非衡量事物的唯一标准。到18世纪的后半叶，法国理性与反理性的思想经常交汇在一起，这种交汇也影响了法国同时期的设计艺术领域。

18世纪前半叶，受17世纪古典主义的影响，洛可可风格得到蓬勃发展，其引领者就是蓬巴杜夫人。"洛可可"的关键词是纤巧、柔美，因此无论是绘画、建筑，还是工艺、文学都体现出一种纤巧的感性之美。在室内设计上，洛可可大师包夫兰的代表作品巴黎苏俾斯府邸的二楼客厅，带有明显的纤弱妩媚的女性气质。整个客厅呈椭圆形状，天光从拱形顶窗射入，再经由镜子的反射，让整个空间显得熠熠生辉。色彩方面，内饰以金色为基调，间以浅蓝色的天花板，点缀色彩明亮的壁画。曲状的天花板和墙面上装饰的卷曲繁复的植物图案，与周围的浮雕、壁画家具交相辉映，带给人一种梦幻新奇的感觉。

到了18世纪后期，随着启蒙运动的发展，洛可可艺术逐渐式微。一些学者开始抨击洛可可风格，认为洛可可艺术是矫揉造作、浮华纤巧的。如法国启蒙主义美学家狄德罗就批评布歇，认为他的作品放纵放荡，表现出低级趣味，色彩、构图、人物性格、表现力和线描跟其人品一样堕落。狄德罗本人把理性作为自己人生观和世界观的指导原则，并且将其贯穿于自己的文艺创作之中。狄德罗强调理性和情感相统一，重视创作者自身的道德修养，认为文艺具有改造社会的作用。尤其在戏剧方面，狄德罗开创了一种介于喜剧和悲剧

之间的"严肃剧",以人的美德和责任为对象,真实地反映出法国一般市民的生活。

随着对庞贝古城等考古发掘活动深入,人们逐渐开始关注古希腊和古罗马文化。其中,德国最具代表性的思想家温克尔曼就力推古希腊艺术,强调古希腊艺术才是理想中的美,认为真正的艺术大师就应该模仿古人:"使我们变得伟大,甚至不可企及的唯一途径乃是模仿古代。"❶与此同时,发源于意大利的新古典主义,在法国大革命和拿破仑力推下,风靡整个欧洲地区。

新古典主义推崇理性主义,注重古典式的宁静和考古式的精确。因为新古典主义是为新兴的资产阶级服务,所以逐渐取代了蜷曲繁复的洛可可艺术,成为设计风格的宠儿。在当时的法国的各类设计中皆可感受到这种古朴严谨、优雅端庄的新古典主义的理性克制之美。

在家具设计方面,造型结构严格遵守古典的对称结构,多采用直线和几何形,线条简洁严谨且秀美。腿部的设计不再像洛可可家具一样高挑、弯曲,而是逐渐向下呈现出收缩的直腿形态,整体上给人以稳重端庄之感。在装饰上,新古典主义风格变得更加理性、克制,不仅减少了洛可可风格繁复的装饰和矫饰的曲线,而且减少了镀金饰件的应用。古希腊和古罗马的古董成为新古典风格家具的灵感来源,设计上或增加带状的植物装饰,或直接采用古希腊建筑中的装饰细节。如法国建筑师雅克-日尔曼·苏夫洛设计的新古典主义的代表建筑圣热纳维耶芙教堂(1791年改名万神庙,图1-3)。建筑的上部覆盖着大穹顶,穹顶分为上中下三层,顶尖雅致而挺拔。庙的正面与古罗马万神庙相似,平面为古希腊十字式,门廊立柱由内向外分为三层,六根科林斯立柱构成了入口的门廊,另有12根立柱隐藏其后。门廊立柱上增加了檐口和山花。整个建筑气质沉稳典雅、比例协调,彰显出启蒙运动的理性精神。

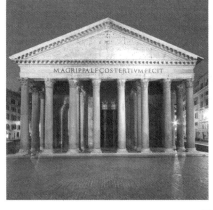

图1-3 法国巴黎《万神庙》

❶ 温克尔曼. 希腊人的艺术[M]. 邵大箴,译. 桂林:广西师范大学出版社,2001:2. 其中,"、甚至"应为",甚至"。

思考题

1. 简述设计美学的概念。
2. 设计美学大致经历了哪几个阶段的演进？每个阶段的代表人物有哪些？
3. 简述设计美学的学科性质与研究对象。
4. 简述"轴心时代"中西方设计美学思想的共同点。

第二章
中国古代设计美学

导读

中国古代各个时期的文化形态对设计美学产生了什么影响？中国古代设计美学经历了怎样的发展历程？先秦至明清的设计美学思想是什么？本章就带领大家来了解这些内容。

本章从先秦时期的设计美学出发，发掘中国古代各个时期的艺术设计特征，分析中国古代各时期的设计美学思想。学习本章内容，有利于学生清楚地了解中国传统设计美学及其相关理论，有效地结合自身的品格特点，发挥与挖掘潜力，在现代设计领域做出更大的成绩。

学习目标

知识目标：了解中国古代设计美学的发展脉络；掌握中国古代设计美学的发展概况与艺术特征。

能力目标：能够运用中国传统设计美学思想进行现代艺术设计创作。

素质目标：增强学生运用中国传统设计美学原理指导设计实践的意识，让中华文化生生不息地延续下去。

第一节　先秦设计美学

一、先秦时期的文化形态

礼是中国古代社会思想文化的核心。据《礼记》记载，早在四千多年前的夏代就已经有了夏礼。《礼记》："三代之礼一也，民共由之。或素或青，夏造殷因。"❶ "诸侯之有冠礼，夏之末造也。"❷ 夏造殷因，无疑殷礼对夏礼有所继承。随着社会政治经济和文化的发展，到商代，殷礼在承继夏礼的基础上也随时代有所变化。商代的礼乐文化带有浓厚的巫术和宗教色彩。《礼记·表记》："殷人尊神，率民以事神。"❸ 商代巫风特盛，与之相应的祭祀礼仪高度发达，是国家最重要的内容，是曰："国之大事，在祀与戎。"❹ 说明祭祀之礼是当时最重要的。据史料记载，商代出现了很多有名的巫官，并且几乎是无日不祭、事事必祭。在当时"礼不下庶人"❺，这就决定了国家政治权力对礼的制约。侯外庐指出："礼器就是所获物与支配权二者的合一体，由人格的物化转而变为物化的人格，换言之，尊爵就是富贵部分的公室子孙的专政形式。"❻ 侯先生的观点阐明了作为礼的物化形式的礼器背后所暗藏的君王权力。

礼的体系化完成以周初周公制礼作乐为标志。到西周时期，具有事神意义的"礼"逐渐演进为德礼体系的王朝之礼。礼的形式发生了改变，成为一种礼仪制度。"礼仪三百，威仪三千"❼ "归乃讲聚三代之典礼，于是乎修执秩以为晋法。"❽ 这些记载不仅体现了礼仪程序的繁复程度，而且说明了这一历史发展趋势。周礼复损益前制，不仅继承了最初氏族的原始仪式，也赋予了它的政治和伦理、道德内涵。陈来认为："这样一种理性化的思想体系是中国文化史的漫长演进的结果。它是由夏以前的巫觋文化发展为祭祀文化，又

❶ 阮元. 十三经注疏[M]. 北京：中华书局，1980：1437.

❷ 阮元. 十三经注疏[M]. 北京：中华书局，1980：1452.

❸ 阮元. 十三经注疏[M]. 北京：中华书局，1980：1638.

❹ 阮元. 十三经注疏[M]. 北京：中华书局，1980：1911.

❺ 阮元. 十三经注疏[M]. 北京：中华书局，1980：1230.

❻ 侯外庐. 中国思想通史：第一卷[M]. 北京：人民出版社，1957：15.

❼ 阮元. 十三经注疏[M]. 北京：中华书局，1980：1625.

❽ 董曾龄. 国语正义[M]. 清光绪章氏训堂刻本，武汉大学图书馆中国基本古籍库，第64页.

由祭祀文化的殷商高峰而发展为周代的礼乐文化，才最终产生完成。"❶周公对礼仪规范的改革，不仅使王朝之礼演进成统治阶层维护等级秩序的一种手段，而且为春秋战国时期的礼学开启了先路。先秦设计美学也形成于这一时期。

春秋时期，西周的宗法等级制度趋于崩溃，礼乐系统陷入危机，社会秩序不再能有效规范。"周之子孙日失其序"❷，随着社会的转型，社会文化也发生了变革。春秋时期尚礼风气依然存在，各地诸侯之间表面上仍维持着共主的局面，虽然早已心存僭越，但争霸时仍然打着遵循礼乐传统的旗号。如公元前651年，周襄王与齐桓公的"葵丘之会"，春秋五霸之首的齐桓公虽年迈仍然下拜以示尊王。还有公元前632年，晋文公在城口之战称霸后依然按照西周旧制对周襄王行礼。

由此推之，礼在春秋时期虽然没有完全失去其维持社会秩序的地位，但只是徒有形式的虚文。恰如侯外庐先生强调的："西周的支配思想在这时已经成了形式的具文、背诵古训的教条了。"❸礼乐制度的衰落却促使人文精神再度兴起。❹诸子各家基于"礼崩乐坏"的社会现实，提出了各自的方案希望能够重新建立社会人生秩序。赵敏强调："孔子引'礼'归'仁'，则从情感上使传统礼乐文化提升了理性内涵。"❺面对"礼崩乐坏"，孔子勇敢地担当起维护周代文化的使命，传承并发展了传统礼乐的治国理念。

到了汉代，随着社会经济的恢复，汉武帝时董仲舒提出了独尊儒术的思想。建立在天人感应基础上的新儒学很好地适应了当时的社会需求。这时的礼乐文化与儒家的教化思想相呼应而复兴。值得一提的是王莽当政时，依托儒家经典进行托古改制，对汉武帝以来的礼乐制度作出了全面改革。到东汉时，统治者仍在为完善礼乐制度而努力。如明帝时推行了上陵礼，完善了冕服制；章帝时将"三纲五常"确定为礼仪制度的最高原则。随着礼学的复兴，"三礼"得到进一步的整理，如《仪礼》和《周礼》先后立为官学，《大戴礼记》和《小戴礼记》也定本出现。

❶ 陈来. 古代宗教与伦理：儒家思想的根源[M]. 北京：生活·读书·新知三联书店，2009：26.

❷ 阮元. 十三经注疏[M]. 北京：中华书局，1980：1737.

❸ 侯外庐. 中国思想通史：第一卷[M]. 北京：人民出版社，1957：38.

❹ 祁海文. 儒家乐教论[M]. 郑州：河南人民出版社，2004：94.

❺ 赵敏. 孔子的礼乐美学思想[J]. 安徽史学，2021（4）：162.

> **思政小课堂**
>
> "三礼",指《周礼》《仪礼》《礼记》,是儒家礼学的核心经典,在学术史上不仅占有十分重要的地位,而且具有不可替代的史料价值。
>
> 《周礼》,本名《周官》,又称《周官经》《周官礼》,是一部详细记载惟王建国设官分职制度的著作。它是一种通过天地四时的观念设置六官来阐述儒家理想官制的设想。其中《春官》主要职掌礼典,又称为"礼官"。
>
> 《仪礼》本名《礼》,汉代又称《礼经》《礼记》,是现存最古老的礼学经典。《仪礼》共分为十七篇,具体载录了春秋时期乃至西周时期贵族实践的各种具体仪式和行为规范。《仪礼》一书以士的礼仪为主,其中包括士冠礼、士昏礼、士相见礼、觐礼、丧服等内容。
>
> 《礼记》又称《小戴礼记》,是一部以儒家礼论为主的资料汇编,其中包括《曲礼》《檀弓》《王制》《礼运》《礼器》等四十九篇。

通过上面的论述可知,原始的礼仪活动在程式化、理性化之后从远古时代最初的祭神活动,演变为夏商时期有着巫术和宗教色彩的原始仪式,到西周时期以周公"制礼作乐"为标志,礼的体系化完成,成为体系化的政治伦理制度。自春秋战国的礼崩乐坏,先秦两汉时期的礼乐文化经历了一个演变的过程,并成为先秦时期主要的文化形态,在各种礼仪活动中发挥着重要的作用。

二、先秦时期的艺术设计

先秦时期高度繁荣的造物设计中蕴藏着丰富的设计美学思想,同时,这些设计美学思想也推动了理论层面的探讨,还出现了我国第一部阐述工艺美学的专著《周礼·考工记》。先秦设计美学的发展与艺术设计实践的繁荣密切相关。具体体现在以下几方面。

一是青铜器。青铜器体现了最典型的先秦设计美学思想。我国的青铜时代(从公元前4000年至公元初年)创造了世界上无与伦比的青铜文明。青铜器古朴的造型、神秘的纹饰、精湛的技艺都是先秦审美意识的体现(图2-1、图2-2)。值得一提的是,夏商周三代的青铜器深受当时政治和文化的影响,而并不仅仅是为了实用和美观。以二里头文化为代表的夏代,是青铜器的萌芽期。此时的青铜器造型粗犷古朴,纹饰简单。到了商代至西周早期,迎来了青铜器发展的第一个高峰。商人尊神重巫,据《礼记》中记载:"殷人尊神,率民以事神。"商代青铜器主要用于祭祀活动,被赋予了沟通天地的职责和尊神重巫的内涵,其中,最具代表的就是以饕餮纹为代表的兽面纹。此外,还有广汉三星堆的青铜

神树、青铜立人像等。随着礼乐制度的确立，到了西周中期至春秋早期，青铜器开始以礼器为主，具有了人事意义。由于用器制度严格有序，如"列鼎"制度和"乐悬"制度的出现，青铜器在造型方面更趋程式化、规范化，纹样从神秘的兽面纹趋向简朴的窃曲纹、重环纹、沟纹等，铭文也达到鼎盛。到了春秋战国时期，中国青铜器进入第二个高峰。一方面，诸侯争霸，导致礼崩乐坏；另一方面，"重人轻神"的思想逐步形成，人的主体地位得到肯定。青铜器与商周相比有了明显变化。从纹饰上来看，具有浓郁生活气息的图案，如狩猎、习射、采桑等逐渐增多。从制作目的来看，此时的青铜器开始世俗化，逐渐转向生活日用。在制作工艺上，分模分范、分铸嵌入等工艺得到广泛使用，极大地提高了产品的生产效率。

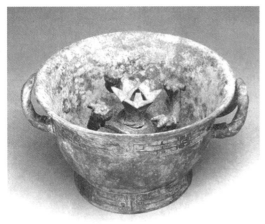

图2-1　盂（商代）
（盛汤浆等的器皿）
河南博物院藏

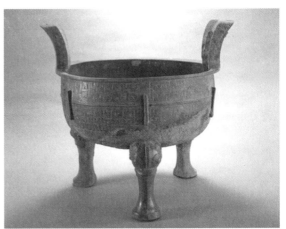

图2-2　羞鼎（春秋中晚期）
（又称陪鼎，为盛羹器）
河南博物院藏

二是玉器。玉器是先秦设计美学又一典型的物化形式（图2-3）。《说文解字》曰："玉，石之美者。"❶古人尚玉，视玉为祥瑞。玉器艺术源远流长，原始先民挑选色泽光亮且有花纹的美石进行特别加工，并用于祭祀、装饰等用途时，玉器艺术已经开始了。在新石器时代中晚期，我国的制玉工艺已趋成熟。这一时期具有代表性的玉器有良渚文化的玉琮和红山文化的玉龙、玉马蹄等。玉器的第二个高峰期是商代中后期，这一时期的玉器逐渐褪去神秘的色彩，政治化功能明显增加，成为维护政治制度和身份地位的象征。典型代表有殷墟妇好墓等出土的各种玉器，具有数量多、工艺精、品类齐的特点。按用途可分为礼器、兵器、生活用具、农具、装饰品、杂器等六大类。春秋战国时期，儒家以玉比

❶ 见许慎撰，段玉裁注：《说文解字注》，上海：上海古籍出版社，1988年，第10页。

德，如《礼记》中记载："君子无故，玉不去身，君子于玉比德焉。"❶儒家把玉的物理属性如光泽、质地等，与君子的德行相比拟。例如《诗经》中就有不少以玉比德的诗："言念君子，温其如玉。"❷又如："白圭之玷，尚可磨也；斯言之玷，不可为也。"❸这种将玉与道德观相比附的思想，就是中国设计美学中"器以载道"的具体表现。

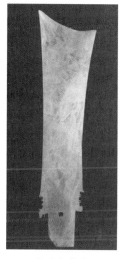
璋（商代）

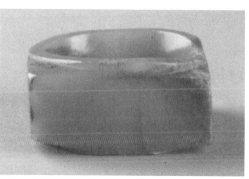
玉琮（西周）

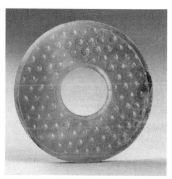
玉璧（战国）

图2-3　玉器（河南博物院藏）

　　三是服饰设计。先秦时期的服饰中蕴含着丰富的设计美学思想。服饰设计的发展与当时的纺织业密切相关。纺织业的发展为服饰设计提供了不同种类的面料。《诗经》中记载了大量关于商周丝染织品类。如《诗经·豳风·七月》："七月鸣鵙，八月载绩。载玄载黄，我朱孔阳，为公子裳。"❹先秦服饰设计蕴含了丰富的设计美学思想。一方面，尤其到了春秋战国时期，农村种桑植麻日益丰富，纺纱织造趋向普遍。《尚书·禹贡》中记载了当时九州的丝织麻纺十分发达，贡品中已有蚕丝及丝织品，如"岛夷皮服。"❺"桑土

❶《礼记·玉藻》，见杨天宇撰：《礼记译注》（上），上海：上海古籍出版社，2004年，第379页。
❷《诗经·秦风·小戎》，见周振甫译注：《诗经译注》，北京：中华书局，2010年，第165页。
❸《诗经·大雅·抑》，见周振甫译注：《诗经译注》，北京：中华书局，2010年，第425页。
❹《诗经·豳风·七月》，见周振甫译注：《诗经译注》，北京：中华书局，2010年，第200页。
❺《尚书·禹贡》，见孔安国传，孔颖达正义：《尚书正义》，上海：上海古籍出版社，2007年，第196页。

既蚕，是降丘宅土。厥土黑坟，厥草惟繇，厥木惟条。"❶ "厥贡盐、絺。"❷ "岛夷卉服，厥篚织贝。"❸ 其中，齐鲁地区的染织工艺是九州中最为发达的，鲁缟、齐紈就是全国有名的产品。根据《史记·货殖列传》中记载："故太公望封于营丘，地潟卤，人民寡，于是太公劝其女功，极技巧，通鱼盐，则人物归之。故齐冠带衣履天下。"❹

另一方面，随着文明程度的提高，人们对身体的保护和装饰的意识逐渐增强，到了商周时期，已经出现上衣下裳的服装样式。这些也可以与安阳殷墟出土的商代晚期的玉器和石人雕塑相互印证（图2-4）。

到了春秋战国时期，纺织业得到迅速发展，服饰设计突破传统的上衣下裳的样式，不仅将上下衣裳连在一起，而且对衣襟进行了加长设计，使其形成三角形能够绕至背后，并用丝带系扎。下裳在设计上进行了加宽加长，长至足踝，彰显出雍容典雅、深藏不露的美感。如从洛阳金村周天子墓出土的战国玉人，可以窥见战国时期王公贵族的服饰设计（图2-5）。

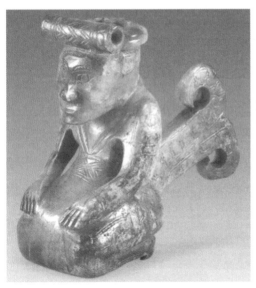

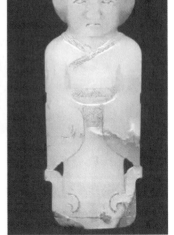

图2-4 商晚期的玉器　　　　图2-5 洛阳金村周天子墓出土玉佩

❶ 《尚书·禹贡》，见孔安国传，孔颖达正义：《尚书正义》，上海：上海古籍出版社，2007年，第199－201页。

❷ 《尚书·禹贡》，见孔安国传，孔颖达正义：《尚书正义》，上海：上海古籍出版社，2007年，第203页。

❸ 《尚书·禹贡》，见孔安国传，孔颖达正义：《尚书正义》，上海：上海古籍出版社，2007年，第206页。

❹ 《史记·货殖列传》，见司马迁撰：《史记·第一百二十九卷》（第十册），北京：中华书局，2013年，第3923页。

此外，先秦服饰不仅用于日常生活，而且也是礼乐文化的物质载体，随着礼乐制度的建立与成熟，逐渐成为别贵贱、辨尊卑的重要物态形式。《尚书·皋陶谟》中有记载："天命有德，五服五章哉。"❺意思是用服装上的五种不同文采来区别尊卑贵贱。《尚书·皋陶谟》："五服，天子、诸侯、卿大夫之服也，尊卑采章各异，是有等差也。"❻

可以看到，"五服五章"是通过服饰来强调天子至士之间的尊卑等级。身份越尊贵的人，服饰越华丽，如祭祀穿的吉服设计得繁缛富丽。《荀子·富国》中就有记载："为人主上者不美不饰之不足以一民也。"❼这些都是先秦服饰的审美标准，也是"器以藏礼"的具体表现。

三、先秦文献中的造物美学思想

中国造物观念与古代哲学思想有很大程度的重合，并因此而具有重要的美学意义。先秦设计典籍《考工记》成书于春秋末期（公元前770—公元前476年），是中国春秋战国时期记述官营手工业各工种规范和制造工艺的文献。《考工记》作为我国最早的工艺著作，也是世界上最早的科技文献，内容不仅涉及先秦时期的制车、兵器、礼器、钟磬、练染、建筑水利等多项手工技术，而且涉及天文、生物、数学、物理、化学等自然科学知识。

《考工记》蕴含了先秦思想者对技术本性的哲学揭示，是春秋时期造物思想的理论总结。它肯定了致用与审美在器物制造中的重要性，认为要达到物尽其用的要求，需要符合人使用的尺度来实施。同时，认为造物要讲究法度，"法"是评判一切造物水平高低的重要标准，也强调守法，但不能拘泥于法则，应具体情况具体分析，懂得因地制宜、灵活变通。此外，它还明确讲道，匠人造物的目的是"以辨民器"，即造出各种器具为民所用，显示了古人造物以民为本的人道主义思想。《考工记》造物美学观中涉及的造物功用、法则和意义，是春秋战国时期造物精神的显现，它揭示了人的本质力量的显现以及人类需求的丰富性，对于当下的工艺创造具有重要的启示意义。

中国的造物艺术活动，从史前文明开始迄今已有七千多年的历史。著名工艺美术史论家张道一先生说过："工艺美术是一种在日常生活中直接供人享用的艺术，尤其要强调群

❶ 《尚书·皋陶谟》，见孔安国传，孔颖达正义：《尚书正义》，上海：上海古籍出版社，2007年，第151页。

❷ 《尚书·皋陶谟》，见孔安国传，孔颖达正义：《尚书正义》，上海：上海古籍出版社，2007年，第151页。

❸ 《荀子·富国》，见王先谦撰：《荀子集解》（上），北京：中华书局，1988年，第230页。

众的习惯性和普及性，民族化便是核心。"❶在习近平总书记号召中华民族伟大复兴的背景下，重拾历史经典，洞察前人的思想观念和准则规范，发掘、研究传统造物艺术，是中华民族造物艺术发展的基础。《考工记》是我国春秋战国时期一部系统记述手工业生产技术与经验的专著，书中介绍和概括了三十种主要工艺，并记录了器物制作的法则和相关数据，是古代劳动人民造物实践经验的总结。它不仅记录了两千多年前的一些主要的造物活动，而且渗透着与器物制作相关的文化和思想，包括某些与造物相关的设计艺术思想，体现着我们民族的审美情趣和心理特征，对后世的造物艺术实现民族化与现代化的统一有着积极的作用。因此，它也是一部具有重要哲学和美学思想价值的著作。本书站在造物美学的视角以《考工记》为研究对象，从造物的功用、法则和意义三方面展开讨论，提炼《考工记》中的造物美学范畴，阐释先秦工艺美术的面貌，进而揭示中国传统造物美学思想，以期为当下的工艺创造提供启示。

1. 用与美：《考工记》对造物功用观的引申

《考工记》中一个最重要的也是中国传统造物美学思想中一个一以贯之的思想观念是"致用"。所谓"致用"，包含有尽其所用和付诸实用的意思。但是，"用"或"致用"是一个抽象的说法。"物"的用途在其所用的场合总是与使用者及其要求密切相关的。所以，"用"或"致用"的准确含义应该是"适用"。在《考工记》和它所归属的《周礼》一书（《考工记》虽可视为一部独立的著作，但它本身是《周礼》的一部分）中，"致用"的观念是与器物的使用者相关的，具体来说是与使用者的身份地位和社会的礼制规范相关的。而这种身份和礼制的要求在器物的设计与制作上既表现为尺度、形态和色彩等方面的要求，也表现为器物形式上的要求。从形式上看，"致用"的要求实质上也可以说是审美的要求，或者说它与审美的要求是一体的，因为审美总是与形式有关的。

与《周礼》《仪礼》并称为"三礼"的《礼记》一书曾提出一种思想，即只有采用符合人使用的尺度来设计和制作才能达到物尽其用和切合实用的目的，如《礼记·礼器第十》中记载："有以大为贵者。宫室之量，器皿之度，棺椁之厚，丘封之大……天子之堂九尺，诸侯七尺，大夫五尺，士三尺。天子诸侯台门。此以高为贵也。"❷意思就是说，工匠的造物活动必须遵循一定的设计、制作规范，严格按照符合使用者身份的尺度来进行。与《礼记》的思想一样，《考工记》也认为造物必须遵循严格的尺度，如它在书中记载当时铸剑的方法，认为工匠必须依据佩剑人的身份甚至形貌特征来铸造，即在铸剑时，要求："身长五其茎长，重九锊，谓之上制，上士服之。身长四其茎长，重七锊，谓之中

❶ 张道一. 考工记注释[M]. 西安：陕西人民美术出版社，2004：238.

❷ 刘沅. 礼记恒解[M]. 谭继和，祁和晖，笺解. 成都：巴蜀书社，2016：177-178.

制,中士服之。身长三其茎长,重五锊,谓之下制,下士服之。"❶而且,不仅铸剑是这样,每一种器具的设计和制作都有其固定的尺度要求,如《考工记》在谈到车的设计和制作时说:"车有六等之数:车轸四尺,谓之一等……酋矛常有四尺,崇于戟四尺,谓之六等。"❷这些说法虽然带有浓厚的等级偏见,但从一定意义上说,也可以说先秦匠人在制造器具时,已在不知不觉中找到了人的生理尺度与造物的基本形制和尺度的关系。人类从造物活动中,不断积累经验,逐渐找到了合理的形,也逐渐认识了形体之美。❸正如马克思所说:"人是按照美的规律进行创造的。"人类在造物活动中,既要包含具体的使用目的,还要让人赏心悦目,得到一种美的享受,在具体的方法上,便蕴含了对形式美的规律包括尺度的运用。

就器物设计和制作中"用"与"美"的关系而言,"用"指器物的功用,"美"主要指器物的形式美。实用与审美,是器物设计与制作的两个最基本的要求。所谓"人以食为天",器具虽不是直接生产充饥之物,但人们可靠制衣被、造工具以供日常生活之需。从餐具到服饰,再到车、船等各种用品,因为关系到生活中的实际应用,因此首先必须强调实用性,以发挥其功能机制。之后,人们为了美其目而悦其心,即得到一种美的享受,继而在造物时,潜移默化地融入了自己的想象和情感。张道一先生认为:"从上万年前人类就建立起审美的意识,相沿而成一种素质,并以此文化积淀来熏陶自己,使这种意识逐渐升华。反映在工艺美术上,不仅要求造物致用,并且要求悦目舒心。"❹自古以来,为了生活的舒适和方便,人类创造了各种用具。所谓"物以致用""物尽其用",人类造物都必定带有实用的目的。就器具的设计和制作而言,实用是第一性的,而审美是第二性的。《考工记》说:"审曲面执,以饬五材,以辨民器,谓之百工。"❺又说:"凡为轮,行泽者欲杼,行山者欲侔。"❻这些都说明,致力于民器、器致用于民是古代造物的基本准则。人类由动物变成人,在保障了自身肉体生存的基础上,为了安稳、舒适、方便,不断地改变器物的样式,都是为了使物品更便于用。马克思说:"诚然,动物也生产。但是,动物只是按照它所属的那个物质的尺度和需要来进行塑造,而人则懂得按照任何物种的尺

❶ 闻人军. 《考工记》译注[M]. 上海:上海古籍出版社,2018:44.

❷ 闻人军. 《考工记》译注[M]. 上海:上海古籍出版社,2018:11.

❸ 张道一. 张道一选集[M]. 南京:东南大学出版社,2009:242.

❹ 张道一. 张道一选集[M]. 江苏:东南大学,2009:234.

❺ 闻人军. 《考工记》译注[M]. 上海:上海古籍出版社,2018:1.

❻ 闻人军. 《考工记》译注[M]. 上海:上海古籍出版社,2018:23.

度来进行生产。"❶器物既可以满足人的物质生活需求，也可以丰富人类的精神生活，而且在丰富人类的精神生活的同时，它本身也被精神化了。

自先秦以来，器物或器具的用与美的问题一直受到诸多学派的重视。墨家是从政治的角度，重视器具的致用与审美的关系问题。《墨子·辞过》说："作为衣服带履，便于身，不以为辟怪也。"又说："当今之主，其为衣服……冬则轻暖，夏则轻清，皆已具矣……以此观之，其为衣服，非为身体，皆为观好。"墨子基于当时的社会现实，批评统治者生活的奢靡之风，认为制作衣服、腰带、鞋的目的是保护身体。《墨子·墨子佚文》说："食必常饱，然后求美；衣必常暖，然后求丽；居必常安，然后求乐。"墨子虽然承认人有"为观好"的审美需求，但他更强调的是实用，认为求美、求丽的前提是利民，甚至直接认为实用便是美（所谓"不以为辟怪"）。相比于墨家，儒家在用与美的问题上，更强调两者的内在统一，较墨子更辩证一些。《论语·雍也》云："质胜文则野，文胜质则史，文质彬彬，然后君子。"对于造物，孔子强调内容与形式、实用与审美的统一。用与美的统一是制器的主要目的。任何艺术都是借助一定的物质而反映特定的思想意识，最终形成物态化的表现。器具从其出现的时候便带有实用和审美的特点，而且这并不是两者的简单相加，而是两者的内在统一。在中国历史上，儒家的文质统一观是造物设计观念的正统或主流。

器物的"致用"之"用"，不仅受到物质性的肉体生存需要的影响，而且受到各种礼仪制度的约束。这种礼仪制度，当它体现在器物的形式上时，也可以说是一种审美要求。在《考工记》对各种造物设计的描述中，也包含着对严格的礼仪制度或伦理规范的记录。众所周知，《考工记》又名《周礼考工记》或《冬官考工记》，在古代，一度被归入儒家经典之一。在周朝，等级森严，有着十分严格的礼仪制度，非常重视器与礼的关系。以祭祀为例，《周礼·春官·大宗伯》强调以玉作六器分别祭祀天地四方：以苍璧礼天，以黄琮礼地，以青圭礼东方，以赤璋礼南方，以白琥礼西方，以玄璜礼北方。❷《考工记》中所讨论的器物的方方面面，几乎都涉及当时的礼制规范。《考工记·玉人》："四圭尺有二寸，以祀天；大圭长三尺，杼上终葵首，天子服之；土圭尺有五寸，以致日、以土地；祼圭尺有二寸，有瓒，以祀庙；琬圭九寸而缫，以象德；琰圭九寸，判规，以除慝，以易行；璧羡度尺，好三寸，以为度；圭璧五寸，以祀日月星辰……"❸礼是中国封建社会生活方式的标尺，《考工记》诞生于周朝的诸侯国中，其中记录的祭器、衣服、车旗等各种

❶ 马克思. 1844年经济学哲学手稿[M]. 北京：人民出版社，2018：53.

❷ 贾公彦，等.《周礼注疏》，阮元.《十三经注疏》[M]. 北京：中华书局，1980：762.

❸ 闻人军.《考工记》译注[M]. 上海：上海古籍出版社，2018：77.

物质形态的生活器具本质上都是为统治阶级服务的。但是，器物与时代生活的融合、互动，也使它留下了时代的烙印。这些器物或器具不仅代表了那个时代的科技水平和艺术思想，而且同时也昭示了造物的原理和思维方法，并由此展现出人类的创造精神，因此，虽然它们有为统治者服务的政治目的，却并不妨碍人们从形式上去欣赏它的美。

2. 法与巧：《考工记》对造物法则观的发挥

中国古代造物历来讲究规矩或法度，"法"是评判一切造物水平高低的重要标准。《考工记》中记载了诸多造物的法则和对"百工"的要求。"审曲面势，以饬五材，以辨民器，谓之百工。"宋代徐锴曰："为巧必遵规矩法度，然后为工；否则目巧也。"这里谈到了"法"与"巧"的关系。工匠在造物活动中，不管是从事什么器具的制作，都要达到高超的技巧，必须熟练掌握器具的制作流程和标准，做到得心应手。所以，造物首先要掌握法度，遵守法则。而手上功夫是看得见的，心中的修养则是看不见的，手工之巧也是庄子所说的"技进乎道"的境界。在古代，手工艺生产分工不明确，器具的设计与制作统一靠一个艺人的手上功夫。《庄子》庖丁解牛的故事，说明了手工艺人由"技"上升为"道"的过程。"技"指手工艺人的技艺，"道"则可以理解为体悟"道"的方法和手工艺人所达到的自由境界，而要实现这一过程则非常不容易。匠人不仅需要勤加练习，掌握某个器物的制作法则，而且还要善于总结经验，才能将法则运用得恰到好处。此外，匠人制器不能拘泥于固定的法则，应具体情况具体分析，懂得因地制宜、灵活变通。《考工记·总叙》中说："天有时，地有气，材有美，工有巧，合此四者，然后可以为良。"❶"天时、地气、材美、工巧"是古人造物的具体标准，达到了这四个标准的器物则可称之为"良"，制作的器具优良与否也成为古人验证造物结果的法则。由此可知，古人造物善于观察自然界并从中找出规律，同时在实践中总结经验而后上升为理论知识。《考工记》中总结了最早的合金成分规律，即青铜器物的六种配比："金有六齐：六分其金而锡居一，谓之钟鼎之齐……"曾侯乙墓出土的编钟也证实了"六齐"论的科学性。《考工记》还记述了一套简明而完整的染色工艺："钟氏染羽，以朱湛丹秫，三月而炽之，淳而渍之。三入为纁，五入为緅，七入为缁。"❷古人造物多为口传心授，科学知识很少写入书中。所谓"智者创物，巧者述之，守之世，谓之工"❸，匠人在"述"与"守"的基础上总结出了实践经验。闻人军评价，《考工记》作者用如此简洁的文字作了

❶ 闻人军.《考工记》译注[M]. 上海：上海古籍出版社，2018：4.

❷ 闻人军.《考工记》译注[M]. 上海：上海古籍出版社，2018：72.

❸ 闻人军.《考工记》译注[M]. 上海：上海古籍出版社，2018：1.

较合理的概括，优于简单的定性讨论，实属难能可贵。❶《考工记》对器物制造的法则以及重要数据的记载，也说明了我国古代科学水平和艺术成就在世界的地位。

如前所述，百工造物必须遵循一定的法则。然而，古代匠人的全部工作都是通过手操作出来的，技艺的传授是师傅带徒弟，口口相传，技艺本身带有很强的保守性，存在着明显的重技巧、轻理论的现象。而墨子则从理论上对"百工"的职责进行了总结与提升，他十分重视"法"的概念，认为百工各行各业皆有其自身的效法规则。❷《墨子·法仪》曰："虽至百工从事者亦皆有法。百工为方以矩，为圆以规，直以绳，正以县。无巧工不巧工，皆以此五者为法。巧者能中之，不巧者虽不能中，放依以从事，犹逾己。故百工从事，皆有法所度。"❸墨子以手工业技术实践为基础，总结了方、圆、平、直的实践经验，提炼出"法"的原则，认为造物最重要的是守法。《庄子》中也谈到了法的重要性："水静则明烛须眉，平中准，大匠取法焉。"❹墨子和《庄子》的说法在《考工记》中也有充分的表现，《考工记·栗氏》中说："栗氏为量，改煎金锡则不耗，不耗然后权之，权之然后准之，准之然后量之。"❺这些说法所叙相同，除理论认识外，更有深层的意义思考。水平面合于规准，手艺高超的匠人便取为准则，用最简单的方法解决造物的难题，表现了对客观自然的理性认识，也显示了中国匠人的设计智慧来源。

但必须指出的是，先秦匠人造物所遵循的法则，不仅有自然的法则，也包括严格的伦理等级规范。《考工记·车人》载："车人为车。柯长三尺，博三寸，厚一寸有半，五分其长，以其一为之首。毂长半柯，其围一柯有半。辐长一柯有半，其博三寸，厚三之一。渠三柯者三，行泽者欲短毂，行山者欲长毂。短毂则利，长毂则安。行泽者反輮，行山者仄輮，反輮则易，仄輮则完。"❻车人为车，以柯作为长度单位，柯长三尺，博三寸，厚一寸有半，毂长、辐长、渠依照柯长标准推算定长。可见，工匠制车有既定的形制和规格，必须循规蹈矩、照章办事，甚至还要在器具上刻下工匠的名字，便于说明当时的事实。像这样细致、标准化地制定造物长度、大小尺寸进而统一制作的例子，《考工记》中比比皆是。众所周知，周代是一个礼制社会，最典型的莫过于祭祖，施行轮番循环的"周

❶ 闻人军. 《考工记》译注[M]. 上海：上海古籍出版社，2018：41.

❷ 余静贵. 论墨子的工艺美学观[J]. 民族艺术，2017（6）：54.

❸ 方勇. 墨子[M]. 北京：中华书局，2015：20-21.

❹ 陈鼓应. 庄子今注今译[M]. 北京：中华书局，2017：364.

❺ 闻人军. 《考工记》译注[M]. 上海：上海古籍出版社，2018：55.

❻ 闻人军. 《考工记》译注[M]. 上海：上海古籍出版社，2018：130.

祭制度"。所谓"礼者，别尊卑，定万物，是礼之法制行矣"❶，《考工记·弓人》云："弓长六尺有六寸，谓之上制，上士服之。弓长六尺有三寸，谓之中制，中士服之。弓长六尺，谓之下制，下士服之。"❷上士、中士、下士所用之弓有严格的区分。古时候，不管是礼仪祭祀还是日常生活，器具的制作与使用不仅有规范的考核要求，而且讲究贵贱，等级分明。正如张道一先生在其《材美工巧——〈考工记〉及其阐述的工艺原则》一文中说："综观一部《考工记》，对于每一种物品，不论在材料的选择上，还是在加工制作上，都十分严格，是建立在充分熟悉材料性能和谙熟的技艺上的。"❸所谓"工其事必先利其器"，车人为车，从选材到形制规格的确定，都需要谙熟才能工其事。因此，在"法"与"巧"的问题上，《考工记》的基本观念是强调"法"先"巧"后，以守"法"为前提，以"熟能生巧"或熟而能巧为最高境界的。

3. 象与意：《考工记》对造物意义观的阐释

中国古代的造物活动往往同政治和伦理相关因而带有浓厚的哲理意味。《尚书·舜典》载："象以典刑。"舜用形象化的方法将墨、劓、剕、宫之刑于器物，以达到教育人民的目的，如九鼎象物之比。《尚书·益稷篇》中说："予欲观古人之象，日、月、星辰、山、龙、华虫，作会。"宗白华指出，古人的论著中，都在讨论"观物取象"的问题，或者按照"观物取象"的思维方式讨论各种问题。❹《周易》谓："……以制器者尚其象，以卜筮者尚其占。"❺孔颖达《周易正义》解释说："以制器者尚其象者，谓造制形器，法其爻卦之象。"❻"象"不仅指卦象，也指自然的物象，所谓"制器者尚其象者"，实质上即包含了人们的造物活动必须遵循自然规律的意思。取象造物在中国有着悠久的传统，所谓"智者创物，巧者述之"，圣人通过模拟宇宙中各种自然物象而形成造物模范。《周易·系辞下传》记载："古者包牺氏之王天下也，仰则观象于天，俯则观法于地，观鸟兽之文与地之宜……"《考工记》中诸多的器具也是从大自然中获得启发而创造出来的。如《考工记》中提到："轸之方也，以象地也；盖之圜也，以象天也；轮辐三十，以象日月也；盖弓二十有八，以象星也。"❼用车舆以象征天象，天圆地方，天上星

❶ 郑玄注，孔颖达疏，龚抗云整理，王文锦审. 礼记正义（卷26，《郊特牲》）[C]//李学勤. 十三经注疏. 北京：北京大学出版社，1999：807-808.

❷ 闻人军. 《考工记》译注[M]. 上海：上海古籍出版社，2018：144.

❸ 郭廉夫，毛延亨. 中国设计理论辑要[M]. 南京：江苏凤凰美术出版社，2017：363.

❹ 王怀义. 从易象到意象——宗白华论《周易》与意象的创构[J]. 学术界，2019（7）：102.

❺ 杨天才，张善文. 周易[M]. 北京：中华书局，2014：589.

❻ 阮元. 十三经注疏[M]. 北京：中华书局，2015：167.

❼ 闻人军. 《考工记》译注[M]. 上海：上海古籍出版社，2018：37.

宿集车之象征于一身，上古人不是偶发奇想而为，他们的生活体验和对天象的认知自然而然地发挥了想象力。❶盖天说主张："方属地，圆属天，天圆地方。"车轸之方形，车盖之圆形，兼具天地的特性，是天地贯通的象征，也是贯通天地的一项手段。❷取象之物与被象之物形象相近、相似，使得轸与盖有了"以象"天地的意义。❸先秦匠人运用自己的智慧，确立了造物之数与外在天地之象的关联性❹，"器"成了天人感通的物化载体，天地之理包含于天地之象中，天地之象和谐地包容于"器"中。匠人制器在日月星辰周而复始的运转中获得启发，体现出"观物取象"而又"立象以尽意"的设计思维方式。

此外，《考工记》中还提出了"虚"与"实"的问题，即探讨器物设计与制作中虚实结合的美学原则。这个问题实际上也关系到器物设计与制作中的"象"如何表"意"的问题。关于虚与实的关系，最早提到哲学层面上加以论述的是《老子》。《老子》说："三十辐共一毂，当其无，有车之用。"老子从现象界层面来谈有无之相互依存的关系与《考工记》"轮辐三十，以象日月也"的叙述相符。老子认为，现实的事物都存在矛盾对立的两个方面，如有无、难易、美丑、高下等都包含矛盾对立的现象。宋徽宗注："有则实，无则虚。实，故具貌像声色而有质；虚，故能运量酬酢而不穷。天地之间，道以器显，故无不废有。器以道妙，故有必归无。"《周易·系辞上传》云："形而上者谓之道，形而下者谓之器。"道是无，器是有，正如老子所说，轮子的空无使轮子可以运行，器皿的空无使器皿可以盛物，房子的空无使房子可以居住。❺《考工记》中《梓人为筍虡》章也说明了这个道理。筍虡是古代悬钟、磬等乐器的架子。匠人把虎豹等动物作为筍虡造型，敲击悬钟时，人们不仅听到了鼓声，也仿佛看见了虎豹的形象。在这里，钟声、磬声为"实"，赢者、羽者、鳞者所发出的声音为"虚"，虚实结合使钟声更形象化了，无形中增加了整件器物的艺术感染力。此外，为了达到"虚"与"实"的契合效果，"虚"与"实"必须对应。《考工记》载："若是者以为钟虡，是故击其所县而由其虡鸣……若是者以为磬虡，是故击其所县而由其虡鸣。"❻鸟类的形象轻盈，鸣叫声清扬而远播，与磬鸣声有相似之处，敲击悬磬时，人们不但能听到清阳的磬声，而磬虡上鸟类轻盈飞翔的形

❶ 郭廉夫，毛延亨. 中国设计理论辑要[M]. 南京：江苏凤凰美术出版社，2017：122.

❷ 张光直. 谈"琮"及其在中国古史上的意义[M]//文物出版社编辑部. 文物与考古论集：文物出版社成立三十周年纪念. 北京：文物出版社，1986：254.

❸ 郭廉夫，毛延亨. 中国设计理论辑要[M]. 南京：江苏凤凰美术出版社，2017：122.

❹ 吴新林. 从《考工记》到《天工开物》艺术比较视域下的中国传统造物思想之承变[J]. 艺术设计研究，2018：82.

❺ 彭富春. 论老子[M]. 北京：人民出版社，2014：31.

❻ 闻人军. 《考工记》译注[M]. 上海：上海古籍出版社，2018：97.

象，又使人产生飞鸟的联想，虚中有实，实中有虚。同样，用虎豹为钟虡之饰，用虎豹的鸣吼声衬托雄浑的钟声，也体现出虚实相生的原则。如果钟虡上雕刻的是声音清扬的"羽类"，那必然不能触发欣赏者的审美联想。吴新林认为，"《梓人为笥虡》所表现的虚实结合观念是礼乐文化影响下的艺术思想产物，代表了传统设计的最高水准，即使在当前也具有重要的设计理论价值。"❶《考工记·梓人》章让我们看到了匠人造物时，充分考虑欣赏者的心理感受，做到"虚""实"相符，力求欣赏者获得更好的精神享受。正如宗白华先生所说："世界是变的，而变的世界对我们最显著的表现，就是有生有灭，有虚有实，万物在虚空中流动、运化。虚实结合，是中国美学思想的核心问题。"❷

其实早在史前，人们就在炊器上刻上各种纹饰符号，这些纹饰符号在想象中被赋予了人类社会所独有的符号象征的观念含义，不仅增添器物的趣味，引发原始人类的感官愉快，而且其中储存了特定的观念意义。实的器物与使用者虚的想象相结合，从而创造出美的形象。可见，一件有生命力的艺术品，应该能引起人们无限的想象。

4. 器与道：《考工记》造物美学观的"合理内核"

中国人从愚昧走向文明社会，在改造自然的生产实践中，逐渐积累经验，并将之总结上升为理论。尤其是在先秦手工业时代，中国曾有过设计制造的辉煌，并出现了像《考工记》这样体现造物设计思想的经典。当然，《考工记》距今已有两千多年的历史了，在科技发达的今天，书中的马车、弓箭、剑、陶器等物品已无用武之地。我们之所以研究它，是因为它揭示了造物的一般法则和思维方法，并体现出了人类积极改造自然的造物精神。

古人"仰观天象，俯察地形"，创造器具以解决生活之需。《考工记》的"观物取象"思想，反映出古人把合乎天然的法则作为世间最高明的技艺的重视，也体现了古人造物的匠心独运。《考工记·车人》篇记载了二十八星宿和一些具体的星象名称，以及工匠运用象征的手法来表现物象的过程；提出了"天圆地方"的造物理念，并将天文历法观运用于造物艺术中，这充分说明先秦匠人不但懂得辨材制器，还具有包含丰富的情感和想象的造物精神。《考工记》阐释和定位了"百工"的管理和职责范围："国有六职，百工与居一焉。"《尚书·尧典》云："期三百有六旬有六日，以闰月定四时，成岁。允厘百工，庶绩咸熙。"这说明百工即百官，他们不仅是技术的实践者，其所从事的事业直接关系到国家的生产发展和人民的生活幸福，而且更是洞悉天地自然规律和为社会制定规范、树立价值标杆的思想家。他们出入于崇"道"与制"器"之间，将天地自然规律落实为人

❶ 吴新林. 从《考工记》到《天工开物》艺术比较视域下的中国传统造物思想之承变[J]. 艺术设计研究，2018：83.

❷ 宗白华. 艺境[M]. 北京：北京大学出版社，1999：348.

间的实用工具，实现了自然与人工、天道与技术的贯通。或者说，他既"器"又"不器"，既劳力又劳心，既从事小人之事又通达大人之业，是靠两者兼备成就出的技术王和哲学王。❶如张道一先生所说："实践先于理论，工匠艺术家更要走在哲学家的前面。先在艺术实践上表现出一个新的境界，才有概括这种新境界的理论。"这也可以在春秋时期出土的文物上得到验证。

《考工记》"法"的思想，肯定了"法"作为衡量工艺技术的重要标准。在春秋战国时期，工匠制器既受礼制的约束也有观念的限制。传统手工艺为形而下之器，由"技艺"上升到"道"是非常困难的。在《考工记》中我们能感受到造物中严密的伦理等级规范，以及先秦诸子对工艺法度所持有的不同态度。孔子认为，"君子不器"❷，君子应心怀天下，注重自我人格行为的约束，不能因技忘德、因技失道。堪称中华民族匠学之父的墨子提出"法同则观其同，法异则观其宜"，工匠不仅要遵循事物的法则，还要懂得灵活变通，选择最适宜的工艺之法。道家基于"道法自然"观，重视"技"与"道"的关系，一方面，反技术，如《庄子·天地》云："有机械者必有机事，有机事者必有机心"，表现出对社会不公和伪巧构建的文明世界的愤怒；另一方面，又高度赞美解牛的庖丁、承蜩的佝偻者，对之表示深深的敬意。庄子认为，真正值得肯定的技术应该与道合一。

综观整部《考工记》，无论是在材料的选择方面，还是在设计制作的法则方面，都提出了严格的要求，可以说是我国天时、地利、人和思想在古代工艺美术领域的系统反映。《考工记》记录了造物设计的法度、原则，以及人与物、物与物的比例和关系，明确讲到匠人造物的目的是"以辨民器"，即造出各种器具为民所用，显示了古人造物以民为本的人道主义思想。器具的基本性质是用与美的统一，人类的造物活动是基于生活的需要，带有明确的目的性，所谓"物以致用"。然而，随着人类文明程度的提高，社会生产出现了分工，文化内涵也由简而繁，人类建立起了审美意识，工匠制器便兼具实用与审美的双重社会功能。从造物艺术的规律看，一开始功能的发挥便与审美密切相关。原始的陶器到青铜器、瓷器、剑甲……每一件器具都是为了生活之需，且具有合理完美的结构，不仅体现了国家的科技水平，也反映出不断提高的文化素质和精神文明水平。由此也证明了马克思所说的人是"按照美的规律而创造"，造物艺术是人的本质力量的显现。在当今时代，研究《考工记》的造物美学观，不仅可以洞察先秦工艺美术的面貌及美学思想，也有利于把握中国古代光辉灿烂的科技文明和艺术设计规律，对于当下的工艺创造具有重要的启示意义。设计艺术在本质上就是人类的造物活动，作为现代设计师则必须从旧的形式和法则中

❶ 刘成纪. 论中国先秦哲学的技术认知与"巨匠"观念[J]. 江苏行政学院学报，2016：27.

❷ 杨伯峻. 论语译注[M]. 北京：中华书局，1980：17.

归纳出民族文化在形式感上的"元素",进而体现在新的设计之中,这也是今天我们重新诠释《考工记》的原因和意义之所在。

> **思政小课堂**
>
> 中国传统文化对设计美学的影响是巨大而无形的。
>
> 1. 追求和谐的人文精神。中国传统文化的核心强调人与自然的和谐相处,"天人合一"是中国哲学的人本精神,是中国传统审美最早的理论源泉,对当代人们的设计实践活动有着深刻的指导意义。
>
> 2. 含蓄美。含蓄是中华民族的特色之一,含蓄达到一定境界,即意境。含蓄能增强艺术设计的感染力,启发想象,具有感人的持续力,有它的特殊作用和积极意义。含蓄美在现代设计中运用,要求对传统文化及其有形元素作深刻的理解,将其消化吸收再重新表现出来,达到神似而形不似、含蓄而意蕴深刻的形态重新塑造是非常重要的。

第二节　秦汉设计美学

一、秦汉时期的文化形态

汉朝建立之初,楚文化中的许多方面,尤其在文学艺术领域,在汉代都得到了延续。李泽厚认为:"楚汉文化(至少在文艺方面)一脉相承,在内容和形式上都有明显的继承性和连续性。"[1]张翔宇也指出,汉初,对"楚"文化的继承是直接的、具体的。[2]为了更好地展示楚文化对汉代的影响,凸显楚文化在汉代的重要性,本书欲对在汉朝初兴时何以延续楚式风尚的原因稍加总结。

在汉代,楚风楚俗的传承,汉高祖刘邦是最重要的推手。汉高祖刘邦生于楚地,大半辈子都在沛县度过,从生活起居到饮食习惯都是楚式的,所以他对故乡有着深厚的感情。俗话说,一个民族风俗、习性的形成,并非一朝一夕,而是日积月累于民族成员的血液之

[1] 李泽厚. 美的历程[M]. 北京:生活·读书·新知三联书店,2018(6):72.
[2] 张翔宇. 西安地区西汉墓文化因素分析[J]. 考古与文物,2013(5):108.

中，最终形成文化传统，且这种文化传统一旦形成，就具有了极强的稳定性，逐代传承。❶楚人素来就有怀旧念祖的传统。据史料记载，楚人称国虽迁，名不改，熊绎的国都虽已迁都，但仍叫丹阳。❷《史记·高祖本纪》（卷1）记载刘邦回沛县与父老饮酒聚乐10余日，临行时父老一再恳请留住，刘邦也是依依不舍，又住了三日才离开。❸这是以刘邦为代表的楚人思乡之情不移的反映。

在这种乡土观念的意识下，深掩着楚人对母体文化的认同。刘邦乐好楚声、喜楚舞、钟情于楚风楚俗，作为其母体文化的楚文化，对他的影响可见一斑。按《史记·高祖本纪》，公元前195年，刘邦平定叛乱，返乡路过沛地，与故人纵酒，高唱了一首《大风歌》，以抒发得天下之后的感慨。又有《汉书·礼乐志》载：汉初，高祖既定天下，酒酣击筑，作"风起"之诗。❹其次，刘邦后宫中有诸多楚地的嫔妃，她们出于对故地楚国的思念以及对楚文化的热爱，倾情于楚歌成了他们寄托情感的方式。据《汉书·礼乐志》载："高祖乐楚声，故《房中乐》楚声也。" 又如高祖唐山夫人作《房中祠乐》。再有高祖对宠妾戚夫人说："为我楚舞，吾为若楚歌。"《西京杂记》载：（高祖）辄使宠妾戚夫人击筑，高祖歌《大风》诗以和之。❺

没有一种文化传统，尤其是对后世有极大影响的文化传统，是只因为一个单独的原因而得以传承，它必然受更为复杂的政治、文化等因素的影响。楚文化在汉代的承袭绝非偶然，楚自立国以来，楚人在其故土之地长期积淀形成的楚风楚俗，早已日积月累于民族成员的血液之中，成为楚民族独特的精神标识。楚统治者及楚人将扎根于心中的楚文化带入中原，有意无意进行推广，对楚文化的传承无疑起到了巨大的推动作用。这是国家政权对区域文化传统的带动，也就是说，没有汉政权的建立，便不会有楚文化的传承和扩大，而这正是楚文化在汉代承袭和发展的原因所在。刘邦夺天下建立汉朝，其必然得到了多人的支持和帮助，其中就包括随高祖一起进入中原的楚地将士和一些内迁的楚地移民，如曹参、陆贾、周勃、陈平等皆为楚人。他们在风俗、文化方面具有强烈的寻根意识。正是因为对楚文化的热爱，以及对故国乡土的怀念，使这些随刘邦入主中原的楚地将士对楚文化有一种历史生成的留恋，他们也成为楚文化传播的重要力量。这为楚文化在汉代的传承和发展提供了条件，并成为汉初文化走向的主导。高祖刘邦和随他入主中原的楚地将士，以

❶ 陈才训. 论汉皇室楚歌[J]. 南都学坛，2002（5）：59.

❷ 张正明. 楚文化史[M]. 武汉：湖北教育出版社，2018：17.

❸ 郑祖襄. 说"高祖乐楚声"[J]. 中国音乐，2005（4）：64.

❹ 班固. 汉书[M]. 北京：中华书局，1962：1045.

❺ 葛洪. 西京杂记[M]. 北京：中华书局，1985：19.

及内迁关中的楚地移民一起入主中央，并将其地域性带入中央，共同主宰了当时国家的政治文化风尚。他们拥有共同的文化记忆、共同的情感体验和心理归属，是传承和延续楚文化的核心力量。

楚人的文化占有心理，以及对本土文化的认同感，是楚文化得以传承的另一个原因。在中原诸夏看来，楚国国力微弱，地处偏僻的南夷，所以备受中原大国的歧视。然而，楚地民族在文化个性和政治上表现出了强烈的雄心壮志。楚人立国之初，地僻民贫，但吸收了华夏先进的文化因素，如一只破壳而出的雏凤飞入南土的天空。楚君熊绎以胆气和勇力据称，曰："我蛮夷也，不与中国之号谥"。八百余年间，历代君王吞吴越，并巴蜀，披荆斩棘地建设家园，春秋时期，楚国为五霸之一，其霸业整整持续了100年。至战国中期，楚国已成为疆土广袤的泱泱大国。之后楚人灭秦建汉，在这种军事的占有和征服意识下，也伴随着文化的渗透。汉高祖十二年，刘邦路过沛县，边击筑，边唱出了著名的楚声歌曲《大风歌》。在汉代的政治生活中，楚文化以独特的艺术特色传承和发展着，如武帝时的《郊祀歌》《相和歌辞》《秋风辞》《李夫人赋》，戚夫人的《舂歌》《望归》，刘向的《琴说》《琴颂》等都是其中的代表。文化认同及占有心理是楚文化在汉代承袭和发展的深层心理基础。

汉朝建立之初，在社会文化、风俗领域，楚汉一脉相承。梳理考古资料发现，无论是从列鼎制度、器物组合、器型特征、造物工艺观念等丧葬活动，还是从地域范围看，传统的楚风楚俗已渗透到了汉人活动的众多层面，这些都是汉统一后对传统楚文化的继承乃至重新推广。而且，从礼器组合、列鼎制度，以及从器物的深层次内涵与功能的揭示，我们注意到楚汉文化的一脉相承绝非偶然，是楚地将士和他们的皇帝同乡一起，在强烈的寻根意识的影响下，通过国家政权对区域文化传统的带动。汉代秦而立，楚人将南楚的风俗文化等带到了中央，将其嵌于国家礼制的建设层面，参与到制度的演化中，并构建出新的制度功能与意识形态内涵，使汉在上承秦制的同时有了自己的特点。

很显然，由楚人开创的汉王朝，上至君臣、嫔妃，下至平民百姓，因怀念故国乡土，而产生了对母体文化的留恋，是楚文化传承的原因之一。而楚民族在军事上的占有欲加剧促进了其文化占有心理，是传统的楚风楚俗在汉初得以传承和发展的另一个动因。

思政小课堂

《论语·雍也》曰："质胜文则野，文胜质则史，文质彬彬，然后君子。"汉代美学追求的是"文质彬彬"，讲究的是文和质的适中与配合。从产品设计的角度来看，也就是形式与功能的统一。

二、秦汉时期的艺术设计

在中国历史上，高祖刘邦初定天下建立汉朝，在国家管理制度层面上，与秦制无差，有汉承秦制之说。但是，代秦而立的汉王朝，在文化、习俗方面，依然延续着楚风遗韵。而高祖刘邦及其统治集团也多出自故楚之地，所以，在西汉早中期，这些政治新贵的楚地将士和皇帝一起，共同主宰了国家的文化风尚，使楚文化得到了极大程度的传承和发展。

青铜器作为礼器在社会礼制生活中具有核心的地位。两周时期，周人一改商代"重酒组合"，形成了以鼎、簋为核心的"重食组合"形式。❶在礼祭时的用鼎制度方面，基本遵循三、五、七、九的这一套奇数列鼎制，分别与士、卿大夫、诸侯、天子四个等级对应，即《公羊传·桓公二年》何休所注："礼祭，天子九鼎，诸侯七，卿大夫五，元士三也。"使用奇鼎制度已成为周制的核心代表。❷

然而，南方的楚国，在礼器的组合上，遵循以鼎、簋为核心的食器组合形式，与两周礼制迥异。早在春秋时期的河南信阳平桥M2樊君夔夫妇的墓中，发掘的青铜礼器便是采用的鼎簋组合：其中鼎2、簋4、壶2、盆1、盘1等，形制相同。❸当阳县赵家湖春秋墓出土铜礼器6件，器形有鼎、簋、壶、扁、盆、盘、匜。其中鼎2件，分二式，有盖，敛口，附耳，两器形制和局部花纹有别。❹湖北枝江姚家港高山庙14墓出土铜礼器9件，器形有鼎、簋、壶、扁、盆、盘、匜等。其中鼎2件，器形、纹饰一致，口径26.1厘米、通高1.5厘米。❺这表明春秋时期以鼎簋搭配的礼器组合形式已成为楚墓中葬器的规范之一。同时值得注意的是，从随葬铜礼器状况来综合分析，这些为丧葬而特别制作的礼器，皆两两成组，尤其多见于中小贵族墓葬中。是否可以推测，在这一时期南方楚国在墓葬之内流行着与周制迥异的偶器制度呢？

春秋时期，食器主要为簋，到战国时期，鼎簋组合演变为鼎敦、鼎盒搭配，敦、盒成为楚人主要食器。如江陵马山M2墓中，出土鼎、敦、壶、盘、匜等。安徽省六安县城北楚墓中，出土鼎、敦、盘、匜、勺等。❻值得注意的是，战国中期以后鼎的数量以2件居多，少者1件，同样存在使用偶数鼎制的现象。如安徽六安市白鹭洲M585墓中，出土青铜

❶ 陈春会. 西周青铜礼器演变与宗教政治观之变革[J]. 西北大学学报（哲学社会科学版），2013（6）：16.

❷ 张家麟. 两周青铜列鼎墓葬研究[D]. 太原：山西大学，2019：2-10.

❸ 王与刚. 河南信阳市平桥春秋墓发掘简报[J]. 文物，1981（1）：11.

❹ 余秀翠. 当阳发现一组春秋铜器[J]. 文物，1981（3）：81-82.

❺ 卢德佩. 湖北枝江姚家港高山庙两座春秋楚墓[J]. 文物，1989（3）：58-59.

❻ 褚金华. 安徽省六安县城北楚墓[J]. 文物，1993（1）：32-33.

器有鼎4、盒2、匜1、洗1等。❶湖北省襄阳蔡坡战国墓中，出土的铜礼器有鼎6、敦1、盒2、簠1、壶2、缶1、盘2、匜3等。其中M4是一座较大的楚墓，有使用铜鼎2件，从随葬的物品可以判断墓主人的身份尊贵。❷同样的情况还出现在六安市白鹭洲M566楚墓中，出土铜礼器有鼎4、盒1、壶2、甗2、匜2、洗3等。墓主人为大夫级别❸，应用五鼎之制，但是随葬鼎却是4件。可见无论是礼器组合还是器用制度上皆与中原礼制迥异。

到西汉早中期，大中型墓随葬品仍沿用自战国晚期以来普遍使用的鼎、钫、壶组合形式。如湖北云梦大坟头汉墓中使用的是鼎2、钫2、壶2的青铜礼器组合。❹湖北荆州萧家草场26号汉墓，出土鼎2、钫1、壶1、盘1、勺1的组合。❺这种组合形式很可能受到楚国丧葬制的影响，楚墓中钫似乎出现得最早，也比较普遍。❻此外，在用鼎数量上也多采用偶数，显然是受楚地葬制的影响。如战国中期，湖南常德跑马岗M21墓中，出土鼎2、敦2、钫2等。❼这一现象普遍出现在各地的汉墓之中：如湖北襄樊市岘山汉墓铜器组合为鼎2、钫1、壶3、盘2、鐎壶1、甗1、匜1等；❽江苏邗江县姚庄102号汉墓，出土鼎2、钫1、壶3、盘2、鐎壶1、甗1、匜1等。❾此外，偶鼎制度的影响甚至还扩大到了政治、文化中心的关中地区，如西安北郊枣园大型西汉墓中，出土铜鼎4件，形制、大小相近，钫4件，大小、形制完全相同。❿河南麒麟岗8号西汉木椁墓中，墓主人为县丞或县令史一级的官吏，随葬鼎、钫等铜明器一套各2件，两件铜鼎形制、大小完全相同；⓫与此同时，这一传统的葬器制度也受到了汉代权贵们的采纳，如徐州市金山桥开发区碧螺山楚王墓和江西南昌西汉海昏侯刘贺墓中，随葬的青铜鼎皆为偶数件。西安北郊枣园南岭西汉墓出土一件器钮刻有"中厨（厩？）"，故可推断墓主人身份应为较高的贵族或官吏，可能是"中宫厨长"或"中宫厨丞"，⓬随葬品也为偶鼎件。

❶ 秦让平．安徽六安市白鹭洲战国墓M585的发掘[J]．考古，2012（11）：29．

❷ 湖北省博物馆．襄阳蔡坡战国墓发掘报告[J]．江汉考古，1985（1）：12-14．

❸ 李德文．安徽六安市白鹭洲战国墓M566的发掘[J]．考古，2012（5）：34．

❹ 陈振裕．湖北云梦西汉墓发掘简报[J]．文物，1973（9）：26-27．

❺ 彭锦华．湖北关沮秦汉墓清理简报[J]．文物，1999（6）：41．

❻ 张翔宇．西安地区西汉墓文化因素分析[J]．考古与文物，2013（5）：110．

❼ 常德市博物馆．湖南常德跑马岗战国墓发掘简报[J]．江汉考古，2003（88）：37-38．

❽ 高尚琴．湖北襄樊市岘山汉墓清理简报[J]．考古，1996（5）：37-38．

❾ 印志华．江苏邗江县姚庄102号汉墓[J]．考古，2000（4）：52-54．

❿ 西安市文物保护考古所．西安北郊枣园大型西汉墓发掘简报[J]．文物，2003（12）：30-31．

⓫ 包明军．河南南阳市麒麟岗8号西汉木椁墓[J]．考古，1996（3）：15．

⓬ 焦南峰．西安北郊枣园南岭西汉墓发掘简报[J]．考古与文物，2017（6）：19-20．

纵观汉代墓葬中的随葬器物组合与列鼎制度，便可发现，从西汉的京畿之地西安至山东、河南、江苏、湖北乃至南端的广州，无论是高等级贵族还是小一级的官吏，汉代中小型墓葬中都盛行以鼎、钫、壶为主的随葬器物组合（图2-6、图2-7），且在用鼎数量上是以两鼎为主的明器随葬，而且偶鼎的套数同样体现着身份等级的差异。用鼎为偶数的习俗应是深受楚地葬制的影响，从地域范围看显然已远远超出了楚国的固有疆域，已然成为随葬明器的制作范式之一，这无疑是楚制中的许多方面在汉代的继承乃至重新推广。

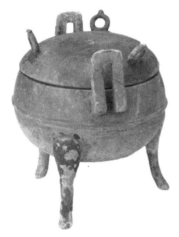

图2-6 "杨子赣"铜鼎（西汉）
湖南省博物院藏

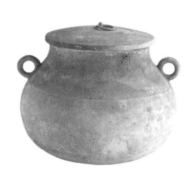

图2-7 "杨子赣"铜鍪（西汉）
湖南省博物院藏

三、秦汉时期的工艺美学思想

史料载周初周公"秉文之德"制礼作乐，远离殷商重神崇巫之俗，"礼""乐"成为礼器的直接承载物，器合于礼则礼成。因此在造物工艺上，通过"礼制"的改造，器物表达内涵及相对应的文化功能也随之改变。徐东树认为："周代造物享用的合法观念已经是天子'德'治的等级化秩序，其功能与目的已经直接面对现世的秩序安排"❶。在周代，鼎的使用是有一定规制的，即按照阶级贵贱、血缘亲疏、辈分高低、性别角色的不同用鼎数目亦不相同，"九鼎"制度已经成为一种等级占有的象征。

但是，南方楚地崇拜巫事，且多神怪崇拜，楚国之器在使用上不会过多地受礼制的约束，在艺术表现上务求浪漫，充满想象。吴小平认为：汉制"体现的是对财富的占有和追

❶ 徐东树. 周公制礼与中国传统工艺制度的思想基础[J]. 南京艺术学院学报（美术与设计版），2009（3）：23.

求，因此，汉制中的青铜容器应体现财富观念和实用性"[1]。这无疑是楚文化对汉代的承袭。如怪异新奇的镇墓兽、惟妙惟肖的漆屏风、模仿动物的猪型漆盒、有笙管笛箫的乐器等楚国漆器，不是为了遵从礼制、施行教化，而主要是用来满足王侯贵族奢华的生活和心理需求。[2]以升鼎为例，楚式升鼎形态优美，轻巧而灵动，突破了传统礼器庄重朴实的规制，多采用束腰鼓腹、平底、腹周有攀附兽立耳外。如春秋早期，河南淅川下寺二号楚墓中发掘的典型楚式升鼎——束腰平底王子午鼎，[3]就有明显的束腰圆腹造型。束腰的产生使鼎的造型变得更加灵巧、生动，让人不禁联想到，是受到"楚王好细腰"审美观念的影响；平底与鼎腹的圆弧形形成对比，营造出强烈的节奏感和视觉冲击力；呈放射状的弧形外撇耳，视觉上给人向上张扬、灵动之感；攀附兽表现出楚人繁缛、细腻的装饰风格，塑造出空间层次丰富且极富动感的造型。升鼎也是显示楚文化考古学特征的一种重要器型，与中原式鼎对比即可发现，楚式鼎在造型和装饰纹样上的标新立异，一除中原式鼎的简约规范、庄严肃穆，更显细腻、丰富的秩序感。

春秋时期楚青铜器风格中的诸多艺术性因素，在战国时期的青铜器艺术中得到延续和发展。如湖北随州擂鼓墩二号墓中，升鼎9件，均具有平底、鼓腹、两长耳外侈的特征。[4]其中III式6件，耳、口沿下及下腹部饰变形蟠螭纹，根部饰兽面纹。同样的情况亦见于湖北省荆州市天星观二号墓[5]、寿县李三孤堆楚墓[6]、曾侯乙墓葬中。而且曾侯乙随葬的青铜礼器，承载着东周时期楚地所流传的艺术观念和审美精神，束腰平底的升鼎，饰有回首状的龙纹。曾侯乙墓中的青铜上以龙纹最多，每件青铜器上附加有虚实相间、繁缛细密的镂空装饰纹样，平面装饰与立体雕饰的结合，产生出不同的视觉感受，极大地彰显了装饰纹样的空间层次，显示了造物者有效而合理的视觉组织能力。细密繁缛的镂空雕饰造型与装饰手法，是楚人突破传统藩篱，吸收南方土著蛮夷文化的艺术因素，力图综合形成一种新的艺术图式的文化表现，显示了楚艺术的创新精神。[7]可见，楚系升鼎无论在器形还是纹饰上皆与中原周制迥异。

[1] 吴小平. 从礼器到日常用器——论两汉时期青铜容器的变化[J]. 厦门大学学报（哲学社会科学版），2006（3）：63.

[2] 吴文清. 两周中原与楚文化视野下的器物工艺比较研究[D]. 太原：山西大学，2011：115.

[3] 张庆，方敏. 春秋时期楚国王子午鼎中的装饰纹样研究[J]. 南京艺术学院学报（美术与设计版），2014（1）：56.

[4] 刘彬徽. 湖北随州擂鼓墩二号墓发掘简报[J]. 文物，1985（1）：21.

[5] 丁家元. 湖北省荆州市天星观二号墓发掘简报[J]. 文物，2001（9）：7.

[6] 吴长青. 寿县李三孤堆楚器的研究与探索[J]. 故宫博物院院刊，2006（6）：124.

[7] 皮道坚. 楚艺术史[M]. 武汉：湖北教育出版社，1995：68.

知识链接

曾侯乙（约前475—约前433），周朝诸侯国中曾国的国君。他的墓葬在今随州城区被发现，出土了15000多件工艺精湛、无与伦比的珍贵文物，包括举世闻名的曾侯乙编钟、尊盘等，同时还出土了大量兵器、乐器、漆器、青铜器等，其中9件被定为国宝级文物，呈现出高度发达的礼乐文明，体现了古人敬畏天地、祖先的精神世界，揭示了中国古代工艺铸造、音乐艺术、天文历法等方面的卓越成就。

至西汉早期，青铜器基本是战国晚期以来各铜器文化的延续，其中属于楚文化的有扁球腹平底鼎、罐形鼎、细长颈提梁壶、筒形樽、盒和束颈耸肩高圈足圆壶等。❶如宜昌前坪西汉墓❷、湖北荆州谢家桥一号汉墓❸、江苏徐州苏山头汉墓❹，与江陵雨台山❺、湖北枣阳九连墩❻楚墓随葬的楚式鼎一样，具有浅腹平底、束颈折肩、两附耳外撇等楚式鼎独有的特征。与此同时，在纹饰造型上，楚系青铜器中繁缛、细腻的装饰风格，显然对汉代的青铜器产生了深远的影响，与同时期的中原青铜器简洁呆板、排列规整的几何纹饰形成了鲜明的对比。中原器物讲究文质相得益彰，《礼记·礼器》曰："（礼）有以素为贵者：至敬无文，父党无容，大圭不琢，大羹不和。"❼这是中原器物工艺思想的特点。然而，南方楚人在装饰艺术上标新立异，将自己的审美情趣融入器物设计之中，发展了空间感更强、细节更细密的装饰纹样，获得了更为丰富的视觉形式。先秦时期一些独特的装饰纹样如蟠螭纹、贝纹、菱形纹等，均是楚人率先使用于青铜器上。❽如江苏东阳小云山M1汉墓中，随葬的2件瓿盖上饰有蟠螭纹，2件匜腹部饰弦纹。❾同样的情况也可见于江西南

❶ 吴小平. 汉代青铜容器的考古学研究[J]. 长沙：岳麓书社，2005：274.

❷ 湖北省博物馆. 1978年宜昌前坪汉墓发掘简报[J]. 考古，1985（5）：412.

❸ 荆州博物馆. 湖北荆州谢家桥一号汉墓[J]. 文物，2009（4）：33.

❹ 耿建军，马永强，李平，等. 江苏徐州苏山头汉墓发掘简报[J]. 文物，2013（5）：42.

❺ 陈逢新. 江陵雨台山楚墓发掘简报[J]. 江汉考古，1990（3）：4.

❻ 王先福. 湖北枣阳九连墩M1发掘简报[J]. 江汉考古，2019（3）：22.

❼ 胡平生. 礼记[J]. 北京：中华书局，2019：452.

❽ 皮道坚. 楚艺术史[M]. 武汉：湖北教育出版社，1995：33.

❾ 秦士芝. 江苏东阳小云山一号汉墓[J]. 文物，2004（5）：46.

昌蛟桥镇❶、临沂银雀山❷、徐州碧螺山❸等汉墓中。汉墓葬中随葬青铜器的纹饰，极好地反映了楚国的文化和观念在汉代的传承与发展。

楚器的造型及装饰纹样无疑是楚人艺术观念和审美精神的体现，正所谓器非止为器，器的形式是其主导观念的反映，是知识与思想的载体。楚汉文化的传承不是简单物质形式的承袭，它的背后无不体现特定的思想和文化内容。

第三节　隋唐设计美学

一、隋唐历史发展概况

隋唐是中国历史文化发展的第二个高峰。公元581年，杨坚废北周，隋朝建国，开皇五年一统南北，结束了三百多年的战乱。隋代虽短，只有二十多年时间，但是继承发展了两汉以来的优秀文化成果，推行了一系列的农业、手工制造业以及商业政策，同时还加强了对外经济与文化交流，使得社会经济文化有了较大发展，是中国文化发展史上一座高峰。尤其值得一提的是，在全国推行了均田制，实施了一系列保护个体手工业经济的举措等，从而推动了工商业的迅速发展和农业的进步，并且为后来唐代经济文化的繁荣奠定了良好的基础。隋代的文化在总结魏晋南北朝文化的基础之上，绾接南北、融合东西，进而形成了一种多元混合型文化，呈现出阶段性集大成的灿烂风采。

公元618年，唐国公李渊建国，定都长安。在近三百年的历史中，唐代开创了"贞观之治"，为盛唐奠定了基础。之后承贞观遗风，唐高宗开创"永徽之治"。到唐玄宗时，开创了"开元盛世"，此时的政治经济、思想文化以及科学技术等方面进入了一个全面繁盛时期。开元盛世，不仅经济得到了极大的发展，物质也得到了极大的满足，尤其是基本奠定了中华文化兼容并包的性格。这一时期手工业设计的生产也获得了前所未有的发展，以金银器为代表的古代器物，不仅在制作技法上，而且在种类数量上，都进行了创新并取得了进步。器物的材质技法、造型设计、装饰手法都体现出了当时社会繁荣的景象和人情

❶ 樊昌生. 江西南昌蛟桥东汉墓发掘简报[J]. 文物, 2011（4）：18.

❷ 徐淑彬. 临沂银雀山西汉墓发掘简报[J]. 文物, 2000（11）：53.

❸ 刘照建. 徐州碧螺山五号西汉墓[J]. 文物, 2005（2）：39.

风趣,为我国古代设计美学史留下了辉煌的一页。

农业的发展奠定了隋唐设计的基础。作为中国古代社会最重要的部门,农业的发展不仅决定了经济的繁荣,而且还牵动着手工业和商业的发展,同时还促进了文学、艺术等领域的繁荣。自隋朝建国,除了隋炀帝暴政时期引起了农民大起义,影响了经济的发展之外,直到天宝十四年,农业一直在发展,如均田制的推行、府兵制的实施、限制官吏数目、减轻赋税等。此外,兴修水利、经营屯田和营田、垦辟江南水田山地等一系列措施,使农业耕种区域得到增广,❶极大地调动了从事农业劳动者的积极性,使得大量土地得到开垦,粮食生产的总产量获得极大的提高。

与此同时,隋唐时期还改进农具,大兴水利,使得农田产量有了较大幅度增加,唐人元结在形容大唐盛世时曾说道:开元天宝之中,耕者益力,四海之内,高山绝壑,未耕皆满人家粮储,皆及数岁。太仓委积,陈腐不可校量。史书亦记载:是时(指天宝五年)海内富实,米斗之价,钱十三。青、齐间(山东境内)斗才三钱。绢一匹,钱二百。道路列肆,具酒食以待行人。店有驿驴,行千里不持尺兵(武器)。诗圣杜甫也盛赞:"忆昔开元全盛日,小邑犹藏万家室。稻米流脂粟米白,公私仓廪俱丰实。"唐代农业发展至开元天宝时,谓之"极盛"。❷全国范围内,不仅耕地面积增加,而且粮食产量也得到了相应增加,这就为食品业的发展奠定了坚实的物质基础。故而有力地促进了食品类的生产和贸易,推动了食品包装设计的发展。

随着大兴水利,农田产量的增加,农业副业、园艺作物等也得到了一定程度的发展,并且促进了农产品的商品化。其中,最典型的商品化农产品就是茶叶。《封氏闻见记》中有记载唐代茶叶贸易的繁荣景象:"其茶自江淮而来,舟车相继,所在山积,色额甚多。"唐代主要的茶叶产地分布在东南地区的宣州、舒州、黄州、寿州、歙州等地,大致位于今天的大别山区和皖赣交界处。这些地区的茶叶不仅畅销于黄河流域各地,而且还销往边疆民族地区,甚至经扬州销往国外。茶叶贸易的兴盛促进了茶叶包装设计的发展。陆羽的《茶经》中有记载唐人喜饮茶,尚茶成风,所以各个社会阶层都有茶叶的需求。"羽嗜茶,著经三篇,言茶之原、之法、之具尤备,天下益知饮茶矣。时鬻茶者,至陆羽形置灶突间,祀为茶神。有常伯熊者,因羽论,复广著茶之功。"大量的茶叶需求,使得人们不得不考虑有关茶叶的存放问题,故而推动了茶叶包装的需求。

可以看到,不论是茶叶包装,还是食品包装能得到长足的发展,都是由于商品经济的逐步发展所推动。此外,经济的发展,使得人们生活水平提高,生活需求呈现多样化,使

❶ 朱伯康,施正康. 中国经济通史:上[M]. 北京:中国社会科学出版社,1995:498.

❷ 朱伯康,施正康. 中国经济通史:上[M]. 北京:中国社会科学出版社,1995:501.

得各种类型的包装应运而生。例如，有的是为了运输的方便而设计的简易式包装。有的是为了符合豪门贵族身份而设计的精美包装。这些不同的需求使得包装呈现出多样化、民族化的特征。

隋唐时期的手工业，无论是在生产规模上，还是在技术水平上，均远远超过了前代。一方面，手工业的发达推动了包装技术的提高，各种手工业作坊内部分工越来越细密，产品的种类也呈现多样化。隋代的手工业主要以官营为主。根据文献记载，当时的店肆必须设在官置的市内，而官市又限于郡、县治所。这些规定在一定程度上限制了商品的流通范围，同时也在一定程度上抑制了商品包装的发展。与此同时，隋朝以官营手工业为主的手工业相较于前代也有着明显的进步。例如，在丝织品方面，除了首都洛阳以外，还发展了扬州、四川、河南、河北等多个全国著名的丝织品高产区，使得作为传统包装材料的丝织品无论是工艺还是色泽上都更加精美。如当时的河北相州的绫文细布甚为精妙、蜀郡的"绫锦雕镂"十分精美，还有豫章的年蚕四五熟以"鸡鸣布"闻名。

另一方面，随着隋代冶炼铸造业的发展，商品包装材料的提炼成型得到了较好的技术支持。隋代在中央和地方均设有掌管冶炼铸造业的机构。据《隋书·百官志》记载，隋朝中央在地方设有司染署、诸冶东西道等冶铸手工业机构，负责领掌地方手工业，可见隋代对冶炼铸造业的重视。冶炼铸造业的发展促进了冶金采矿业的快速发展，特别是钢铁冶金业，在当时社会经济中有着明显的主导作用。采矿业发展为商品包装材料提供了更丰富的选择。

到了唐代，社会环境稳定，经济繁荣强盛，手工业获得了空前繁荣的发展，手工业门类甚多，且不断有新兴的手工业出现，如印刷业。当时的官营手工业和私人手工业都十分发达，可以说，其发展程度达到了秦汉以来最高水平，成为唐代封建经济的重要组成部分。

据《新唐书·地理志》中记载，唐代设置有尚书省工部，是当时管理官营手工业的最高机构，负责"掌天下百工、屯田、山泽之政令"。另外，还设有少府监及将作监负责具体管理中央官府手工业。官营手工业不仅分布区域广，而且生产规模较大，产品质量相对较高。除了长安、洛阳、广州等名城生产地之外，还发展有多个有名的矿产品的产地以及手工业产品，如定州、青州、扬州的丝织，邢州的名瓷，扬州、登州的造船，成都的造纸，莱芜的冶炼，太原的制铜器，蒲州的造纸、采煤等。

唐代虽然官营手工业仍然占据主导地位，但是私营手工业也有着较快发展。例如，当时的城市就出现了一些手工业聚居区。这些手工业聚居区被人们称为"坊"。居住在坊里的人们，按照职业身份来划分居住区域，如"冶成坊""饲坊""官锦坊""染坊"等。

在农村，家庭手工业作为农村副业也十分发达，除纺织业外，这一时期的农村私营手工业还有矿冶铸造、酿酒、印刷、制茶、造纸及制糖等。这些手工行业又进行了细分，如造纸类就分为楮纸、竹纸、皮纸、加工纸、藤纸等。唐代手工业技术高度发达，无论是生产规模，还是生产技术都达到了前所未有的程度。手工行业的进步，能够更好地服务于当时的商品包装，从而促进了商品包装的发展。例如，随着采矿冶炼业的繁荣，商品生产中出现了许多新的铸造技术，在一定程度上也丰富了包装材料的选择。先进的金属加工技术为商品包装材料的加工和成型提供了技术支持。据史料记载，当时包装容器可以加工制作成几十种不同的类型。

二、隋唐时期的艺术设计

隋唐时期，社会经济的繁荣，带动了物品交换的发展，逐渐出现了以美化商品和便于储运为目的的商品包装。与此同时，生产包装和相关材料的作坊也受到官方相应的重视。所以市场上出现了大量精美绝伦的包装艺术精品，其中的某些设计元素，一直沿用至今。

以金银器为例，唐代金银器的使用已成为上层社会所追求的一种时尚。在唐代，黄金白银的产量十分丰富，金银器不仅制作工艺精美，而且使用数量也非常大，其工艺之精美程度以及使用数量之大都是前代所不能比拟的。在金银器制作技术高速发展的推动下，唐代的传统包装设计发展到了一个新的阶段。从使用功能上来看，唐代金银器包装可分为生活和宗教两大类。生活类包装以满足人们日常生活的实用需求为主要目的，宗教类则以满足人们的精神需求为主要目的。生活类包装中数量大且制作精美的主要有茶叶、药品和化妆品三类，这些生活类包装的盛行与当时社会经济的繁荣所带来的崇尚奢华生活、盛行服食金丹的社会风尚有着密切的联系。

唐代上层社会盛行养生之道，王权贵族都喜欢追求富贵长生的生活，向往神仙绚丽华美的仙境，所以四处寻求灵丹妙药，欲求长生不老。金银器的盛行与道家认为银器可以养丹砂有关。当时唐代金银盒上饰有各种反映了人们追求富贵长生、向往神仙仙境的精美图案。据文献记载，唐代统治者曾将装有名贵药品的金银盒赏赐给大臣。这些记载可以与现有出土文物相印证。目前出土金银器的包装中"盒"类是数量最多的。如陕西西安何家村窖藏出土了大小不等的金银盒达28个，其中包括刻花涂金银盒、大小不一的素面银盒、大小金盒等，部分盒盖内还有墨书题字。[1]出土如此之多的金银药盒，也反映出唐代上层贵

[1] 陕西省博物馆，文管会革委会写作小组. 西安南郊何家村发现唐代窖藏文物[J]. 文物，1972（1）：30-42.

族盛行使用药盒的情况。

用于盛"大粒光明砂"的银药盒，通体光素，器型呈圆形状，盒盖与盒底均为隆起的慢拱形，并设子母口扣合，盒盖内外有唐人的墨书题记。

图2-8是鎏金鹦鹉纹提梁银罐。1970年出土于西安市南郊何家村窖藏，净重1879克，高约2.42厘米，大口径，口径约为12.4厘米，底径约为14.3厘米，短颈，盖呈碗形，盖子经过转动盖合非常严密。足呈喇叭形，银罐的肩部有一提梁，为了使提梁能自由活动，提梁左右侧各有一个葫芦形附耳。罐体花纹平錾，纹饰鎏金，器身中心饰有鹦鹉纹，鹦鹉栩栩如生，呈抬首、展翅、翘尾状，鹦鹉四周的折枝花团簇拥而绕，呈现出一幅生机盎然的景象。鹦鹉因其毛色艳丽多彩，且能学人说话，格外受唐人的喜爱，被唐人称为"神鸟"。鹦鹉还是当时邻国向大唐王朝敬献的贡品之一。罐体的其余部分饰有鱼子纹，象征着多子多福。

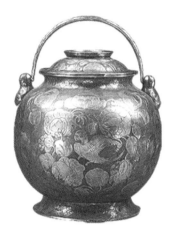

图2-8　鎏金鹦鹉纹提梁银罐
（陕西历史博物馆）

罐盖内有墨书，写有"紫英五十两，白英十二两"的字样。紫石英和白石英是矿石类药物，也是炼丹的重要原料。从盖内墨书看，这件银罐应是当时盛放炼丹药物的包装容器。唐人受道家的影响，认为用金银器盛放药物能够提高其药效，所以何家村发现的药品均盛放于金银器盒之中。这些出土的金银罐体现了唐代工匠丰富的艺术想象力。

唐代的养生文化还体现在对茶道的喜爱上。据史料记载，唐人认为茶是最理想的保健饮料，饮茶不仅可以获得一种精神的享受，而且还能够养心修炼，所以饮茶成为一种风尚，受到朝野人士的普遍推崇，从而极大地促进了茶包装的发展。

鎏金银龟盒就是历史的最好见证。鎏金银龟盒（图2-9），钣金成型，盒高13.1厘米，长27.6厘米，盒体呈龟状，龟首上昂，曲尾，内缩四足，以甲背为盖，内有椭圆形状的子口架，龟尾与腹部焊接，通体錾刻有龟甲纹和锦纹，各部位纹饰与龟体相近。整体来看，造型生动、形象逼真。龟在唐人的心目中是长寿的标志，象征着健康吉祥。唐代宫廷喜用龟形盒来存储茶粉，欲借龟之长寿，以喻饮茶可以长寿。唐人将自己对龟的崇拜和生命追求融入器物的造型中，使得这件鎏金银龟盒彰显出特有的生命力。可以看到，在唐代，龟被视为长寿、祥瑞和神灵的象征，人们以龟命名，取其长寿之意。如《新唐书》中有记载叫段龟龙和陆龟蒙的人名。在唐代，龟还被看作祥瑞之物，《新唐书·仪卫志》中有记载："（武则天）天授二年改佩鱼袋为龟袋。其后三品以上龟袋饰以金，四品以银，五品

以铜。"[1]

图2-9 鎏金银龟盒（摄于法门寺博物馆）

此外，唐代还出现了很多动物形包装容器，大量用于化妆品包装器造型，成为唐代的一种时尚。尤其值得一提的是蚌形容器盒。大量考古出土资料显示，这类呈蚌形、蛤形、贝形的特殊造型的包装盒，器体和器盖造型一致，好似蛤壳的上下两片，其扣合处以环轴连接，方便开合，类似贝类的齿合形式。

现藏于陕西历史博物馆的鎏金飞鸿折枝花银蚌盒，盒体鎏金银质，盒形态逼真，与天然蚌壳完全相同，正反两面均錾有图案，一面是一对鸳鸯，配以飞鸿、折枝花等；另一面为鹊鸟、交颈飞鸿，配以石榴花结、折枝花等，蕴含着百年偕好、永不分离的美好祝愿。银盒整体形态逼真，工匠在制作过程中，运用了写实的手法，根据审美及实用的需求对银盒的造型进行了再设计。唐代的蚌形包装容器一直沿用到了现代，例如二十世纪六七十年代流行的"蛤蜊油"，就是用天然蚌壳盛装的护肤防裂油。

第二大类是宗教类包装。宗教类包装不仅扩展了包装使用的范畴，而且推动了包装观念的形成。唐代不仅道教盛行，佛教也一直受到统治阶层的重视。这类包装用材特殊，纹饰呈现明显的宗教色彩，整体给人庄严、神秘之感，其中以佛祖舍利的包装最为精美。

盛装法身舍利的容器大都形式多样，通常有如盒、棺、塔、锦袋等形式的包装，有时还会采用多层组合形式，来凸显出对神的层层保护。如扶风法门寺地宫出土的供奉佛祖释迦牟尼真身佛舍利的一套包装盒，盒内放着一枚供奉舍利，函盒有八重，由外到里分别是1个檀香木函、3个银宝函、2个金宝函、1个玉石宝函和1座单檐四门纯金塔，因最外层的檀香木银棱盝顶宝函在出土时已经残朽，所以只能见七重。

‖知识链接‖
大唐气象和大唐精神

可以说，唐代宗教类包装在注重实用功能的基础上，更多表达的是一种人对于神的敬重，以及祈求自身欲望的心理。

[1] 郭孔秀. 中国古代龟文化试探[J]. 农业考古，1997（3）：163-170.

第四节　宋元设计美学

一、宋元历史发展概况

随着宋元社会的更迭转变和发展，造物设计也有了时代变化的烙印。宋元时期社会经济发展与多元一体的文化结构，为造物设计提供了物质条件。加之这一时期各种原材料丰足，制作工艺持续发展逐渐成熟，也为造物设计的发展提供了原材料和制作保障。从辽宋到西夏金元，中国古代经过了一个多元一体的文化结构再组期。

公元960年赵匡胤创建北宋，定都汴梁（今开封），至公元979年结束了中国南方地区的割据政权，与北方的辽、西夏形成鼎立之势。直至公元1127年，金兵南下，北宋因银物备弱，无力反抗，而最终走向灭亡。同年，徽宗之子赵构被迫南迁，在临安建立南宋政权，时至公元1279年，被蒙古族建立的元帝国所灭。

辽代，为北方游牧民族，与北宋地域相邻，保持着长期的并立相峙关系。经澶渊之盟后，公元1104年，北宋、辽和西夏形成并立局面。至公元1125年，辽代被金所灭，210年的大辽统治拉下历史帷幕。公元1038年，党项族领袖元昊建立西夏政权。地处中国北方草原的西夏、辽、金先后建立政权，形成与两宋对峙并立的局面。公元1206年，铁木真创立蒙古汗国，随后陆续攻灭西夏与金代，其势力范围不断扩大，直至公元1271年，元世祖即位，并改国号为元，为元代之发端。元代的疆域，除了漠北草原的中心领域之外，还拓展到了中亚、西亚以及东亚地区。公元1279年，元灭南宋，最终统一全国，从此中国多元一体的文化结构再一次重新整合。

北宋初年，社会经济关系的发展变化基本完成，其社会经济关系超越前代，进入稳定发展的阶段，为宋元时期造物设计的生存与发展提供了物质基础条件。一方面，与唐代相比，宋代人口数量呈现成倍增长趋势，至南宋时，全国人口已达八千万之多[1]。人口的增长为社会提供了充足的劳动人口。另一方面，宋代垦田面积也不断扩大，据相关文献记载，宋代垦田的面积已达到7亿—7.5亿亩[2]。农作物的单位面积产量已超越了隋唐，甚至远超秦汉[3]。此外，随着冶矿业、手工业的发展，宋代的商品生产和商品市场也随之得到

[1] 袁震. 宋代户口[J]. 历史研究，1957（3）：9-46.

[2] 漆侠. 中国经济通史：宋（上）[M]. 北京：经济日报出版社，2007：51. 此外，1亩=666.6平方米。

[3] 漆侠. 漆侠全集：第11卷[M]. 保定：河北大学出版社，2008：143.

了发展，并且达到了中国古代商品经济发展的高峰[1]。

虽然南北地区的经济发展水平有着明显的差异，然而纵观整体发展趋势，经济发展水平仍然有所提高。地处北方地区的辽西夏金，逐渐形成以农、牧为主的经济模式。据《辽史·食货志》中记载："辽之农谷，至是为盛。"辽代的农业受汉人农业技术的影响，至辽兴宗与道宗期间，已发展到顶峰。辽太祖至兴宗期间，商业也不断发展，今内蒙古的巴林右旗境内以及辽宁等地就是当时辽代的商业中心。

另外，金代的农业和经济也得到了相应发展，农作物的亩产量，已接近北宋时的亩产量[2]。尤其到了金代中期，商业逐渐繁荣，与南宋、西夏等其他北方民族的贸易往来也逐渐频繁，如世宗时期，泗州场每年征收的税款增加到了十万余贯[3]。

至元代，统治者采用"以农为本"的政策，来恢复战后国家的经济，并取得了一定成效。在《元史新编》中就记载了当时哈喇哈孙屯田和林的粟米收成丰硕情况[4]。另外，元代采取轻税政策来鼓励商贾，使得这一时期的商业贸易也获得了很大的发展。《元史·食货志二·商税》中有关于轻税政策的记载，商贾税课由六十分取一减至四十分取一。《元史·食货志二·市舶》又有："每岁招集舶商，……依例抽解，然后听其货卖。"开放贸易，设立舶司。

总之，东北的契丹族、华北的党项族和西北的女真族，在中国的北方地区建立了辽、西夏、金的割据政权，与两宋对峙而立，使这一时期形成了多政权并立的复杂局势。这种多政权对峙，使得其文化不可避免地发生了交流融汇，文化多样性面貌亦随之生发。在一定程度上也为宋元时期的造物设计营造了多元发展环境，使得这一时期的器物具有了多样的时代面貌和丰富的文化内容。与此同时，宋元经济的发展，也为器物的设计提供了坚实物质基础。

二、宋元时期的艺术特征

宋元时期的造物设计呈现出种类多，装饰语言丰富，设计面貌多样的特点。以收纳、置放用具妆奁为例，宋元妆奁按造型可分为圆形、方形和花瓣形三型妆奁。

根据考古出土的妆奁实物和相关文献资料可知，妆奁在宋元时期主要用于收纳化妆品

[1] 高德步. 中国经济简史[M]. 北京：科学出版社，2001：153.

[2] 降大任. 山西史纲[M]. 太原：山西人民出版社，2004：251.

[3] 史仲文，胡晓林. 中国全史百卷本：经济卷[M]. 北京：中国书籍出版社，2011：671.

[4] 魏源. 魏源全集：第八册（元史新编）[M]. 长沙：岳麓书社，2004：977.

以及梳妆用品、用具。❶ 如铜镜、镜架、发饰、发卡、梳篦、刷、镊子等。妆奁，早在战国时期的楚地就已经普及，其时以漆质为主，整体造型为平底单层圆形，直口直腹，盖部微隆，与奁身呈直口或子母口扣合。到汉代，妆奁的造型有了新变化，盖顶部隆起更为明显，几乎接近半圆形。造型方面更加多样，出现双层圆形、方形和椭圆形的漆奁，还出现了子母型漆妆奁。漆妆奁造型的一次较大转变发生在唐代。此时出现了以方形妆奁为主流造型样式，另有新创的花瓣形漆妆奁，如吉林省唐墓❷，在墓主人的头部放有银箔平脱漆妆奁，造型呈葵花状，奁内盛有脂粉、铜镜等妆具和妆品。此件花瓣形妆奁是在延续了前代造型的基础之上，融合了圆形、花瓣形等多种造型样式而发展的一种新型漆妆奁。宋元时期还出现了柱状多层套奁造型样式的妆奁。

宋元时期盛放铜镜之镜盒造型也丰富多样。目前出土的镜盒实物以及相关文献资料显示，镜盒最早出现于唐代，如郑州二里岗唐墓出土的方形银饰片，应为镜盒装饰物❸。日本的奈良正仓院也藏有一件唐代的花瓣形漆镜盒❹。其实，早在五代时期，镜盒造型样式和内部结构的设计就发生了新创制，如江苏五代墓出土的委角方形漆镜盒，内部结构分为三部分，由盒盖、半板及盒底组合而成。❺发展到宋元时期，镜盒的造型愈发多样，如按盒身形状，可分为方形、圆形、纨扇形、委角方形和花瓣形。

宋元时期作妆具用途的盒类器还有脂粉盒和饰品盒，这类盒类器主要用于盛放脂粉和一些小饰品。按盒盖平面造型可分为圆形、圆环形、委角方形和花瓣形四类。如杭州老和山宋墓出土的漆盒❻，高5.6厘米，通体光滑髹黑漆，出土时盒内装有小件玉质饰品和玛瑙（图2-10）。

又如江西德安南宋周氏墓出土的银盒❼，平面圆形，高4厘米，口径7.5厘米，盖顶中心饰有八瓣菊花，盒身饰有云纹，盒底饰有芍药纹。盒内装有一通长6厘米的铜质小勺，勺体呈海棠形，柄端似鱼

图2-10 杭州老和山宋墓出土的漆盒

❶ 刘芳芳. 战国秦汉漆奁内盛物品探析[J]. 文物世界，2013（2）：24-30.

❷ 吉林省文物考古研究所. 吉林和龙市龙海渤海王室墓葬发掘简报[J]. 考古，2009（6）：23-39.

❸ 谢遂莲. 郑州二里岗唐墓出土平脱漆器的银饰片[J]. 中原文物，1982（4）：36-38.

❹ 扬之水. 与正仓院的六次约会：奈良博物馆观展散记[J]. 紫禁城，2018（10）：12-27.

❺ 徐伯元. 江苏常州半月岛五代墓[J]. 考古，1993（3）：815-821.

❻ 蒋缵初. 谈杭州老和山宋墓出土的漆器[J]. 文物参考资料，1957（7）：28-31.

❼ 李科友，周迪人，于少先. 江西德安南宋周氏墓清理简报[J]. 文物，1990（9）：1-13+97-101.

尾形。

另外，值得一提的还有可作妆具的圆环形盒，因盒中央设有一小圆孔，又可称为"穿心合"❶。该类器盒整体造型呈圆环状，盒盖与盒底可上下开合。如南京西天寺宋墓出土了一件此型盒，盒盖内贴饰金箔，盖与底可以上下扣合。又如金齐国王墓出土的玉质"穿心合"，盒内残存有白色香粉❷。由此可知，此类穿心合多用于盛装香粉。还有一类八瓣形盒也具有盛装脂粉之功用。如辽陈国公主驸马合葬墓出土的一件八曲花瓣形金盒，出土时位于公主腹部右侧。该金盒高1.7厘米，平底，子母口，盒盖与盒身为八瓣形，盒上端中部设有金链条（图2-11）。

图2-11　八曲花瓣形金盒（辽陈国公主驸马合葬墓出土）

与该金盒同出土的还有金花银盒，如图2-12所示，盒通高21厘米，口径25.4厘米、底径21.8厘米，且盒内尚残留脂粉。平顶，子母口，圈足外撇，盒盖上部锤鍱蟠龙戏珠图案，盒外壁饰有凤凰牡丹纹，錾花处均鎏金。

宋元时期有一类圆形盘也是作为妆具之用的。如宋代的《妆靓仕女图》中有红色圆形漆盘，盘内盛有用于梳妆的荷叶形盖罐❸。又如出土于内蒙古辽墓的《梳妆侍奉图》❹，图中的方凳上摆有一件圆形漆盘，盘内放有小型盒和梳妆之器（图2-13）。

❶ 扬之水. 穿心合[J]. 紫禁城，2010（3）：94-95.

❷ 赵评春，迟本毅. 金代服饰：金齐国王墓出土服饰研究[M]. 北京：文物出版社，1998：11.

❸ 杨建峰. 中国人物画全集[M]. 北京：外文出版社，2011：115.

❹ 徐光冀. 中国出土壁画全集：第三册[M]. 北京：科学出版社，2011：136.

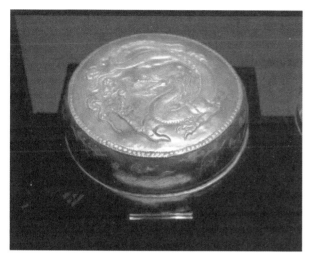

图2-12　鎏金龙纹银妆盒
（辽陈国公主驸马合葬墓出土）

图2-13　《梳妆侍奉图》
（源于辽上京博物馆）

目前出土的宋元时期的香囊实物为数不多，按造型可分为鱼形、扁桃形和球形三类。香囊多用于床帐熏香，也可以随身携带，有芳香身体之用。如宋代《老学庵笔记》中有关于妇女车乘的记载："皆用二小环持香球在旁，在袖中又自持两小香球"。[1]如辽陈国公主驸马合葬墓出土有一件用薄金片制成的"镂花金荷包"扁桃形香囊，长13.2厘米，宽7.4厘米（图2-14）。器身略呈椭圆形，分为包身与包盖两部分，包身由两片形制、大小相同的镂花金片构成，包身的尺寸略大于包盖，盖与身连缀，盖边中部连缀着金环。包身侧缘留有穿孔以方便佩挂，囊身以银丝缀合，通体镂雕缠枝草叶纹。根据出土实物和文献资料分析，此香囊的造型设计应是借鉴了盛放印绶的鞶囊，如与镂花金荷包同时出土的玉銙丝鞓蹀躞带上挂的皮质鞶囊，囊身就是由两块形制、大小相同的半圆形皮缝合而成，囊身与囊盖设有穿孔和带扣，方便穿系。

图2-14　"镂花金荷包"
（辽陈国公主驸马合葬墓出土）

总之，"镂花金荷包"扁桃形香囊，其包身扁平，内存空间有限，整体的镂空设计，不便于日常开合。可推断，此金荷包内部空间极有可能用于放置香料，镂空的纹饰设计有利于香料之香味的散发。

[1] 陆游. 老学庵笔记[M]. 李剑雄，刘德权，点校. 北京：中华书局，1979：4.

三、宋元时期的造型之美

宋元时期妆具的造型彰显出"适应"之美。这种"适应"之美，不仅是对器的"适应"，而且也是对人的"适应"。一方面，对器的"适应"之美主要从专用器的造型特征中体现出来。工匠根据某一器具的造型去设计另一器具，将二者相归置，最终呈现出一种恰到好处的分寸之感。以执镜之盒为例，执镜之盒的造型设计，主要是根据带柄镜的造型而设计与其造型相同的镜盒。从目前出土的此种镜盒来看，基本为"一器一用"，执镜盒只用于盛装带柄镜。

带柄镜早在唐代以前已经出现，后又流行于宋代。而镜盒虽早见于唐代，但是用于盛装带柄镜的镜盒，却要稍晚一些，大概到宋代才出现，例如宜兴和桥镇❶、江苏武进村前2号❷、福建邵武黄涣❸等南宋墓都出土过此类造型大体相似的镜盒。

另一方面，对人的"适应"之美。以带孔镜盒为例，带孔镜盒对人的"适应"之美主要体现在圆孔造型位置转移，以及圆孔造型的自身变化。如五代时期带孔镜盒的"圆孔"位置设计于内部平板中心处，主要是固定铜镜之用（图2-15）。❹

图2-15 带孔镜盒的圆孔造型

发展到宋代时，带孔镜盒的圆孔造型位置发生了变化，多数镜盒盒内不设有平板，所以圆孔的位置设置于盒底中心❺。

镜盒圆孔造型位置的变化，让使用者可以直接从盒底将铜镜拿出，不仅保持了原来固定铜镜的功能，而且使用起来更加方便。而之前"圆孔"在镜盒内平板中心的设计，如果要推出铜镜，则需要先拿出盒身平板后再推出，但其固定铜镜的功能要大于推出铜镜的功能。至宋代时，带孔镜盒的圆孔造型除了保持原来的透穿孔形式外，还出现了新的对穿孔形式，这些可以与出土的文物相印证❻。带孔镜盒底的圆孔都作对穿孔形式的设计，是五代以前未出现过的。可以看到，对穿孔的设计，可用系带贯穿铜镜之纽以固定铜镜，又可将铜镜捆绑于镜架之上。这一设计形式的改变，让使用者在梳妆过程中更加便捷。综而观

❶ 长北. 宋元民用漆器之美[J]. 中国生漆, 2016（2）: 1-6.

❷ 陈晶, 陈丽华. 江苏武进村前南宋墓清理纪要[J]. 考古, 1986（3）: 247-296.

❸ 福建博物院, 邵武市博物馆. 邵武宋代黄涣墓发掘报告[J]. 福建文博, 2004（2）: 16-20.

❹ 徐伯元. 江苏常州半月岛五代墓[J]. 考古, 1993（3）: 815-821.

❺ 罗宗真. 淮安宋墓出土的漆器[J]. 文物, 1963（5）: 45-53+73-74.

❻ 参见马凤磊, 姜仕勋, 崔伟春, 等. 内蒙古巴林左旗盘羊沟辽代墓葬[J]. 考古, 2016（3）: 30-44+2; 王为刚, 潘耀. 泰州市北宋墓群清理[J]. 东南文化, 2006（5）: 31-36.

之，带孔镜盒的圆孔造型所体现出的"适应"之美，表现在设计对于人使用习惯所作出的一种功能上的"适应"。

宋元时期的妆具造型还体现出一种仿生之美。宋元的漆木金银妆具多采用植物形象进行仿生造型设计，具体可分为局部具象与整体抽象两种形式。局部具象形式是通过模仿自然界的植物形态进行的妆具造型设计，如宋元时流行的荷叶形梳妆罐盖。而整体抽象形式则是将植物的自然形态通过设计手法进行抽象化处理，从而变成某种具有代表性的符号作为妆具的造型元素。宋元时期的漆木金银妆多采用整体抽象的造型方式，尤其是花口造型的妆具，这一造型特征更为突出，如部分妆奁、脂粉盒、镜盒等多采用花口造型设计。大量的花口造型妆具，不仅增加了宋元漆木金银妆具造型的丰富性，而且突出了器物的造型美感。

> **思政小课堂**
>
> 宋代美学的总体特点是面向现实人生，高度重视生活情趣，任情感自然地流露和表现，鄙视宫廷艺术的富丽堂皇、雕琢伪饰。
> 宋代美学大体可以分为两派：一派提倡"平淡天然的美"，以欧阳修、苏轼、严羽为代表；另一派提倡客体化的、具有伦理道德性质的"理"，以邵雍、程颢、程颐、朱熹等哲学家为代表。

第五节　明清设计美学

一、明清历史发展概况

明清时期，是中国资本主义生产方式的萌芽期，商品经济获得了空前的发展。在商品经济的刺激下，生产规模不断扩大，分工更加细化，手工业得到了进一步的发展。当时中国较大的工商业城市达到了三十多座，为生产的产品提供了更多的销售市场。面对激烈的市场竞争，手工业者的贫富差距逐渐扩大，小部分善于经营的手工业者富裕起来，大多数人因丧失了生产资料走向破产，不得不去给那部分富裕的手工业者当雇佣工人，于是市场上出现了"机户出资，机工出力"的一种雇佣和被雇佣关系，这就是早期的资本主义生产关系的萌芽。

宋元以来，随着社会经济快速发展，生产力水平有了显著提高，中原地区的民族更加融合，出现了我国历史上的第三个民族融合的高峰期。在此背景下，以区域间商业交往为主要特色的社会经济逐渐增加，并得到了更大的发展。明初时，太祖朱元璋为了发展都城经济，将国内近两万户富商迁至都城南京。直至公元1421年，永乐十九年时，成祖朱棣迁都北京，北京成为当时的政治、经济、文化中心。迁都北京之后，成祖为了实现南北运河航线的畅通，在元代京杭运河的基础上，开挖河渠，疏浚河运，完成了大运河南旺水利枢纽工程，由此南北运河沿岸的一些城市也逐渐繁盛起来，大量的工商业城市随之出现。

至嘉庆万历年间，沿海、沿江地区的经济得到更大程度的发展，许多行业中出现了资本主义生产关系的萌芽。如造船、造纸、陶瓷等手工业出现了各种较大规模的手工业作坊。愿意出卖劳动力的手工业者可以自由出卖劳动力，被雇佣从事生产。由于资本主义生产关系的出现，商品经济得到了进一步的发展，从而也推动了设计的发展和繁荣。尤其是商品包装和广告的需求量增加。相较于明代，清代的手工场规模更大，分工更加细密，具有资本主义萌芽的地区也更多，商品经济得到了更大的发展。从区域发展来看，南方的城市商业发展远超北方，但是南北城镇商业在地域关系和产品关系上有着各自不同的发展特色。总体而言，清代商品经济的发展水平远高于明代。而都城北京依然是当时北方的商业发展中心，城内不仅拥有众多的商业贸易市场、店铺，而且还吸引了大量往来南北的商人，这就也为设计业的发展提供了充足的资源和空间。

此外，较之北方，南方的中心商业城市相对集中，商业的发展明显较快，区域贸易经济也更加活跃。特别是乾隆之后，江南地区手工作坊的生产规模扩大，资本主义萌芽增多，在此基础上，商品流通的形式和规模也出现了一定程度的变化。资本运作与资金流通呈现出行业的特色，如钱庄与票号的出现。这不仅促使商品流通领域产生出一些新兴的行业，而且也为清朝的广告增加了新的内容。

随着资本主义生产方式的产生，以及商品经济的发展，清代商人的地位与社会影响力得到极大的提高。由此吸引了大批文人、仕官投入商业界，极大地提高了商人队伍的文化素质，增强了商业经济的力量，也扩大了商品发展的范畴。与此同时，这些新加入的文人、仕官看到了设计行业对商业发展的重要作用，并且认为，加大商品设计的投入可以获得更大的商业回报，故而促进了商品设计的发展。

在明清商品经济的推动下，人们的思想观念、生活方式和消费方式等都有了巨大的变化。越来越多的人开始改变对商贾的认识，并把商业与农业看成对国计民生同等重要的两大问题。明代的人分为士、农、工、商四等。随着城市商业的发展，农村人口的分化，不同等级间的互换互替更加频繁，等级差异的观念逐渐弱化。到明晚期，出现了商贾大于农工，士商间相混的现象，许多仕官转作商贾。弃农从商的现实经济浪潮，给传统封建等级

关系带来了极大的冲击。

到清代，商业在社会生活中的作用更加明显，从商致富成为大家争相追求的目标，整个社会重商重利的现象也越发突出。一方面，以迎合商贾为主的市民文学得到了新的发展。另一方面，重商重利的日益盛行，加速了百姓心态的转变，最终形成了一股汹涌的拜金思潮。

汉代时商人不许穿绸缎的成文规定，到了明清商人那里早已失效。这一现象在明晚期的服饰上表现得尤为明显。人们开始凭借个人的财力和喜好的趋同去着装打扮，这种奢华风气甚至影响到社会的各个阶层，即使是贫穷的庶民百姓也会刻意粉饰打扮。

这种奢华之风倡导于士大夫阶层，他们的人生追求、文化意识较之前代有了明显的区别。资本主义生产方式萌芽滋生的繁华生活，让他们留恋世俗的繁华，逐渐从息居山林转向城市，热衷于追逐一种及时行乐式的享乐主义生活。在当时的士大夫阶层，享乐化、世俗化成为一种时尚，以致庶民们也纷纷效仿。

这种追求服饰华美的风尚，导致了人们厌常斗奇的心理，故而也就推动了服装样式的多样化，加快了服装款式的更新。与此同时，在这种奢华风气的侵蚀下，城市的饮食也逐渐从俭素变得丰腴，不仅菜肴讲究，而且宴会频繁。如"屠宰之类，动及千数；肥鲜之味，恒致百品。"《明实录》中的这句话就是对当时城市骄奢无度生活的真实写照。

总之，明清社会奢侈风气的盛行和世俗文化的繁荣，极大地促进了城市商业文化的发展，这种商业文化对城市之中的设计行业的发展产生了重大的影响。

二、明清时期的造物美学思想

人的思维活动和思维方式是人对社会存在的反映，随文化积淀而产生的社会形态必然会对人类的造物行为产生影响。以家具为例，家具制造的过程是在人的策划下展开的，在进行制作之前，需要根据使用者的需求对造物活动进行前期的设计定位，进而通过设计图对模型进行预设，之后再制作出来。可以看到，造物的理念与发展必然受到传统造物中所蕴含的思想观念的影响。

如前所述，明清时期商品经济快速发展，城市商业文化逐渐兴起，文人雅士崇尚享乐主义的生活，社会政治、经济、文化等各方面都有了极大的变化。自明代早中期开始，社会各个阶层企图从圣贤古训所带来的僵化与沉闷中破笼而出，注重个性觉醒与自由的王阳明心学受到晚明精英文人的高度重视，成为社会思潮的主流思想。一方面，随着纺织业、丝织业、陶瓷业及手工业等高度发展，生产力不断提高，国家的物质资源更加丰富，呈现出农业向工商业转变的趋势，尤其是江浙地区的对外贸易的高速发展，成为当时的财赋重地。另一方面，作为市民文化的倡导者，文人士子凭借着他们独到的审美力与艺术感受，通过设计的方

式,将物质转化为精神层面的享受。例如文震亨的《长物志》中记载了有关文士阶层以自己的诗性学识和艺术审美对生活进行美学设计,使艺术融入自己的生活,进而将生活艺术化和物质精神化地描绘。也就是说,传统造物的思想观念与当时的政治、经济和文化等各个方面密切相关,并通过造物本身反映出来,最终指导着该时期的造物活动。

明初,占据正统地位的程朱理学提出了"存天理,灭人欲"的观点,希望以此来压抑和禁锢人的情欲,维护和巩固统治阶层的封建专制。至明代中叶,王阳明心学崛起,阳明心学呼吁文人们关注内在的自然人性,强调师法自然的修德比性,促使了文人士子解放自我、愉悦自我的表达。尤其到了晚明时期,重情尚趣成为文人阶层反抗传统政教的有力武器,表现在文艺领域以及日常生活的各个方面。他们以情感物、以趣观物的独到视角,给稀疏平常的生活之物赋予独特的情调。与此同时,他们强调生活品质的怡然自得,注重自身内在精神世界的构建,以及其在生活实践中得到的深层次的审美创造。这与中国传统道家思想所推崇的道法自然观有着相通之处。

《道德经》:"人法地,地法天,天法道,道法自然。"老子认为,自然万物有其运行的规律,人作为宇宙自然的一部分,所有行为都必须遵循自然界的发展规律,并通过向自然学习而找到造物设计规律。除了道家,儒家在崇尚自然的观念上也提出了自己的观点。儒家以自然物比喻人的德行,如《礼记·玉藻》云:"君子无故玉不去身,君子于玉比德焉。"❶又如"仁者乐山,知者乐水",这里以自然界的山水来比喻君子的德行。可以看到,儒道两家都认为,造物者需在遵循自然规律的基础上,思考问题、创新方法。

师法自然的造物观念也表现在明清时期的造物活动中,使得明清时期的造物设计呈现出人与自然的和谐统一。以明清江南私家园林为例(图2-16)。汪菊渊在《中国园林》中曾提道:"文人园是主观的意兴、心绪、技巧、趣味和文学趣味,以及概括创造出来的山水美。"❷

江苏扬州的个园,是扬州最负盛名的园林,堪称明清私家园林的典型代表(图2-17)。清嘉庆二十三年,清朝盐商黄至筠在"寿芝园"的基础之上拓建而成。其园名由来一是因竹子秀逸而风韵、长青不败、弯而不折、折而不断,象征着生命的柔韧坚强、气节和傲骨,符合中国文人君子坚贞不屈的品格。二是因黄至筠尤喜爱竹子,于园中广种修竹,取竹叶形似"个"字,故取名"个园",蕴含着园主对君子品格的崇敬与追求。可以看到,明清的文人雅士寄情于山水自然,将自然界的山水草木与人的道德品行相比拟,赋

❶ 阮元. 十三经注疏[M]. 北京:中华书局,1980:1482.

❷ 郭尤睿,许贤书. "师法自然,天人合一"——以自然为依据的造园手法[J]. 兰州教育学院学报,2014,30(4):56-57+60.

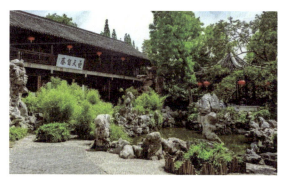

图2-16　江南园林

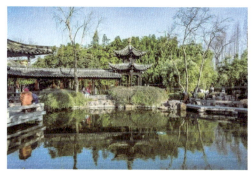 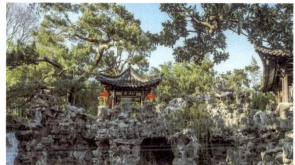

图2-17　江苏个园

予其精神化、人格化的属性，从中找到艺术的灵感和生命的寄托，借以表达虽身居闹市，而追求园林意趣之美的情怀，使明清的园林设计兼具浓郁的人文情怀和独特的审美品位。

在师法自然造物观念的指导下，明清造物者将个人情感寄托于自然物中，从而使明清时期的园林设计达到了源于自然而又高于自然的境界。这种对自我意识的追求还体现在明代的家具设计上。图2-18是明式家具的纹饰，可以看到明式家具的纹饰题材大多来自自然界中的动植物形象，除了一些寓意富贵吉祥的传统图案之外，如牡丹、龙凤、石榴、葫芦、鹿、喜鹊等，还增加了诸如云纹、螭纹、莲花和岁寒三友等一类的古典纹样，以彰显造物者雅逸脱俗的品格。

四簇云纹　　　　　　　浮雕龙纹　　　　　　　浮雕双螭纹

图2-18　明式家具的纹饰

设计美学

　　总之，以师法自然、自然比德为代表的明清造物设计，促进了人文与自然的融合，体现出师法自然的修德比性。也就是说，明清造物者在不断的探索实践中，将自然与技艺相融共生，创造了独具中国特色的传统造物的审美艺术，形成了人与自然和谐发展的生态文化。明清的造物艺术不仅成为东方的艺术瑰宝，而且也是当代设计的学习典范。

> **思政小课堂**
>
> 从设计的角度而言，材料可以分为自然材料与人造材料。审曲面势的设计思维，是根据材料本身的自然特性，观察其形状、结构，根据所需来完成制作加工。
>
> 明代计成的《园冶》是中国第一本园林艺术理论专著，体现了中国古代造园成就与经验。宋应星的《天工开物》是世界上第一部关于农业和手工业生产的综合性著作，是中国古代一部综合性的科学技术著作，被称为百科全书式的著作。

思考题

1. 简述先秦文献中的造物美学思想。
2. 简述秦汉工艺美学的特点。
3. 唐代的艺术设计有哪些特征？
4. 宋元时期的艺术特征有哪些？
5. 概述明清时期的造物美学观。

第三章
中国民间设计美学

导读

什么是民间美术？民间美术的类型都有哪些？不同民间美术类型的艺术特征是什么？民间刺绣艺术的美学思想及文化内涵是什么？民间剪纸艺术中不同纹样的叙事表达是什么？民间绘画艺术中造型特点是什么？民间雕塑艺术中审美观念是什么？本章将带领大家来了解这些内容。

本章首先针对民间美术的基本概念及其发展过程进行梳理，让学生们了解民间美术的基本内容和发展脉络；其次，由于中国民间美术十分丰富、种类较多，故本书中选取了其中分布较为广泛、内容更为丰富的刺绣、剪纸、绘画、雕塑这四种类型的民间美术进行具体地分析与解读，讲解不同类型民间美术的美学问题，让学生们掌握民间美术中的美学特点。学习本章内容，有利于了解中国传统民间美术的艺术特点，掌握民间美术的整体面貌及发展脉络，使学生对中国传统艺术建立初步的认识，并且学习不同类型民间美术的具体内容，结合前期所学知识对民间美术中的不同元素进行设计与艺术创作。

学习目标

知识目标：了解中国民间美术中的设计美学特征及思想；掌握民间美术中基本纹样的特征及其文化内涵；了解不同民间美术类型之间的共性与差异。

能力目标：基本掌握民间美术设计美学的表现手法，能够运用民间美术中的多种元素对其进行重组、设计及创造。

素质目标：学习中华优秀传统文化，继承和发扬中国美学的基本精神，使学生树立正确、进步的审美观。

第一节　民间美术设计美学

一、民间美术基本概念及类型

中国民间美术是中国艺术发展长河中重要的组成部分，其饱含着中国人民群众的广泛思想和审美趣味，是中国传统文化的结晶。它由最广大的人民群众所创造，在其日常生活、节日、民俗活动中使用。民间美术的艺术面貌丰富多样，不同地区的民间美术有着不同造型特点和审美趣味，在中国的广博大地上开出了一朵朵有地域特色的艺术花朵。

1. 民间美术的出现及定义

从20世纪初外来者开始的民间艺术收集行为到工艺美术教育的初兴，再到延安"鲁艺"时期的教学理念和木刻运动，以及20世纪80年代的"民间美术热潮"，中国民间美术逐渐走入人们的视野之中，对于民间美术的学术研究也不断出现和深入。1983年7月16—26日，由中国艺术研究院和中国美术家协会贵州分会联合主办的首届"民间美术学术研讨会"在贵阳召开，全国71名代表参加会议并深入探讨了民间美术相关问题。专家学者从不同的视角与层面对"民间美术"进行了界定，如张道一谈道："民间美术，从历史上看，可以说是相对于宫廷美术和文人士大夫的美术而言的；在现代，则是相对于专业美术工作者的美术而言。""在现代概念中，民间美术并非美术的一个门类，不是绘画、雕塑、建筑、工艺之外的一个艺术部门。它既是美术史上的最初形态，也是以后数千年美术发展的基础。"[1]

> **知识链接**
>
> 民间美术纪录片《大河行》[2]

民间美术究竟始于何时？如今已经无从也无须追溯。但可以断定"民间美术"是一个出现于20世纪初期的新生词，《装饰》杂志2000年第1期设"中国民间美术百年回顾"专栏，刊登了4位学者撰写的相关文章。2005年，徐艺乙发表的《中国民间美术研究一百

[1] 张道一. 工艺美术论集[M]. 西安：陕西人民美术出版社，1986：331.

[2] 关于民间美术纪录片《大河行》，感兴趣者可前往哔哩哔哩平台搜索"中央美术学院民间美术系的发起者杨先让率领考察队1986年14次深入黄河流域考察民间艺术珍贵纪录片《大河行》"即可观看。

年》谈道："出现真正意义上的民间美术研究文章，则是1930年代的事了。但是，与民间美术研究相关的基础工作可能要更早一些。"20世纪初期应当是民间美术相类观念产生的萌芽期。"民间美术"是应运而生的时代产物，自产生即被赋予民族与政治的文化意义。对于民间美术的界定，是基于平民与大众文化，由民众所创造，并不以商品与功利为主要目的并具有实用性的生活必需品，在日常生活中往往是群体性传承的非职业化、非专门化的手工技艺，制作出的物品具有天然的审美趣味，并且其中蕴含着深厚历史、信仰、民俗与生活等多层面的混生性的文化内涵。❶

"民间"即有平民大众、乡土、通俗的含义，"民间美术"则指的是与正统的、宫廷的、文人士大夫的艺术相对的，属于以广大劳动人民为主体的艺术。《中国大百科全书》中对"民间美术"的诠释为："人民群众创作的、用以美化环境、丰富民间风俗活动和在日常生活中应用及流行的美术。民间美术贯穿于人民生活和精神世界的各个领域，直接反映劳动人民的思想感情和审美趣味，显示他们的聪明智慧和艺术才能。"❷由此可以明确民间美术的基本概念和基本范畴。并且，由于不同地区、不同民族的差异性，民间美术也呈现出不同的面貌，大部分民间美术的题材和材料都来自大众生活，在生产劳作之余所创作出的符合大众审美，表现人民生活、心理、愿望、信仰和观念的艺术内容。民间美术和民俗活动有极为密切的关系，很多民间美术类型都是伴随民俗活动而发展的。在民间的民俗节日、婚丧嫁娶、生子祝寿等活动中，民间美术的创作也最为活跃。比如春节时张贴年画、剪纸、春联装饰环境，正月的社火表演，元宵节花灯，端午节五毒服饰和刺绣；少数民族民俗节日中的空间装饰、服饰；民间信仰仪式中的剪纸、纸扎；等等。民间美术出现在大众生活的方方面面，是人们最真挚、最直接的表达方式之一，其根源十分深远，是了解和研究中国传统文化的重要内容。

2. 民间美术的类型

民间美术涵盖着人们生活的方方面面，所表现的内容和主题十分丰富，艺术形式也多种多样。同时，民间美术与民俗、宗教也密切相关。对于民间美术的分类，一直是学界讨论的问题之一。张道一在其主编的《中国民间美术辞典》中将民间美术分为：生活日用的民间美术、传统节庆的民间美术、礼俗交际的民间美术、游艺竞技的民间美术等。靳之林在《中国民间美术》一书中，将民间美术的基本形态分为四大类：人生礼仪中的民间美

❶ 乔晓光，董永俊. 实践的精神——中国民间美术与非物质文化遗产课程模式研究[M]. 南昌：江西美术出版社，2018：6-8.

❷ 中国大百科全书总编辑委员会美术编辑委员会. 中国大百科全书：美术（Ⅰ）[M]. 北京：中国大百科全书出版社，1990：546.

术、节日风俗中的民间美术、衣食住行中的民间美术、信仰禁忌中的民间美术。李振球、乔晓光在《中国民间吉祥艺术》一书中，从中国传统吉祥文化的角度，将民间美术分为五大类：民间信仰民俗中的吉祥艺术、民间礼仪习俗中的吉祥艺术、民间岁时节日习俗中的吉祥艺术、民间建筑及居住习俗中的吉祥艺术、民间生活用器中的吉祥艺术。潘鲁生、唐家路在《民艺学概论》中，从民艺学角度将民间美术分为八类：祭祀供奉类、装饰美化类、娱乐教化类、游艺竞技类、穿戴服饰类、宅居陈设类、生产劳作类、生活起居类。

本书将从民间美术具体类型的角度出发，对其进行分类，将其分为绘画类（年画、壁画、建筑彩绘等）、雕塑类（木雕、石雕、玉雕、泥塑、面塑等）、装饰类（剪纸、刺绣、蜡染、挑花、织锦等）、玩具类（泥玩具、布玩具、风筝等）、用具类（竹编品、陶器、漆器等）。

二、民间美术纹样中的美学思想及特征

民间美术是广大劳动人民思想和审美观念的结晶，是他们对于生活的最直接、最朴素的表达，反映了他们内心的情感、愿景、信仰和观念。民间美术与生产生活密切相关，被广泛使用在人们生活的方方面面，如年节时张贴窗花和门神；婚俗时剪喜花、做嫁衣；给新生儿制作鞋帽；敬神时制作剪纸、纸扎；等等。人们用最熟悉的方式，装饰着他们认为最好看、最吉祥的花样，来表达他们最真挚的情感。

民间美术有着独特的审美系统，在装饰生活的同时，其中还蕴含着丰富的文化内涵，许多纹饰呈现出符号化的特点，集现实造型和文化隐喻于一身。不同地区民间美术的面貌也不同，这与当地的自然资源、气候条件、风俗习惯、生活方式、经济水平等方面，有着紧密的联系。地域性是民间美术的重要特征之一，正是由于中国广博的土地，也造就了民间美术丰富多样的面貌。

许多类型的民间美术，其发生和发展都是自发的、自由的，不受约束，是人们对生活的直接反映。很多时候，民间美术是用身边的材料，讲着身边的故事，构建起了一个人与自然和谐统一的艺术系统，是人们对于自然的认识与改造。

中国民间艺术发展的长河中，其纹饰传统是贯穿始终的，在一个个小小的纹样中都体现了普通百姓的思想与信仰，它们是相互独立的，也是相互依存的。从这些大大小小的纹饰中，我们可以看出，中国人民对于生活的向往与期盼，永远都怀着一颗追求美好的心来面对生活，即使生活是辛苦的、是困难的。

通过观察身边的一草一木、一人一物，中国妇女们用双手创造出了一个又一个生活的缩影，但又不与生活本身相同，她们创造出的纹样都是吉祥的、美好的。在有新生命诞生

时，她们会剪上一个大红的剪纸，给婴儿准备好亲手制作的衣物；在一对新人结婚的时候，会送上亲手绣的枕套、被套、鞋垫等；在人去世的时候，会给逝者送上精致的馍馍，为逝者祈祷；在年节的时候，用双手装饰家里，给家人穿上亲手绣的盛装……这在中国的所有地方都是相似的，但也由于中国广博的大地，每个地区不同民族之间都有所差异，这也体现出了中国民间文化丰富多彩的面貌。

1. 民间美术纹样的写实特性

民间艺术的类型有很多种，如剪纸、刺绣、年画、壁画、雕刻、泥塑、印染等，这些民间艺术所表现的内容都有一个共同点，即表现身边的日常生活。如民间刺绣与民间织锦的纹饰主题基本都来自日常身边能够看到的植物、动物、人物以及生活中的故事、历史传说、民俗活动等方面的内容，这些生活中的点滴给民间艺术创作者们提供了一个非常丰富和多面的资源库，他们将自己感兴趣的内容通过不同的手段表现出来。

生活在东北地区的人们，田园、炕头、雪地、东北虎、驯鹿等内容，是该地区民间艺术所表现的特色内容；生活在新疆的人们，草原、毡房、歌舞、骆驼、葡萄、牛羊等，是他们常常表现的主题；生活在沿海地区的人民，在其民间艺术中经常可以见到大海、渔船、鱼虾、劳作、戏曲人物等主题，形式丰富多样……由此可以见得，不同地区的民间艺术都体现出了当地的文化特色，都是基于当地的生活事实来进行创作的。虽然现在网络已成为生活中的主要信息来源，在网络上能够看到全国各地、世界各地的艺术作品，似乎东北人可以开始表现沿海地区的海洋文化、云南人可以尝试在艺术作品中加入陕北黄土高原的文化主题，但他们更多还是坚持用自己生活中的内容作为艺术表现的主题。一件艺术作品会包含着创作者的思想和情感，只有亲身经历，才会有所感触，他们可以通过网络用新的视野来重新审视本地区本民族的艺术，但仍旧需要通过双手来展现家乡的文化和故事。

所以，写实性是民间艺术重要的特性之一，创作者们通过多样的民间艺术展示出他们的生活和文化，反之，观众也能从中了解到他们的生活和现实。

2. 民间美术纹样的装饰特征

民间纹饰的主题来源于人们的日常生活，其表现形式则是极具装饰美感的，我们通过分析不同的民间艺术类型可以看出，大部分的民间艺术作品都在追求装饰性，构图奇特大胆，形式丰富多样，趋近于理想化的面貌。

民间纹样大多讲究对称式的构图形式，并且主体纹样都成双成对地出现，基本没有单个的情况出现。比如双龙、双凤、双鸟、双鱼等，这种构图从视觉上会显得更加稳定，其中还包含了民间百姓的审美趣味，他们认为成双成对的动物或人物才是完美的，是有吉祥寓意的。除了对称式的构图外，二方连续的形式也是民间艺术中较常出现的类型。这种形式的装饰意味非常强，同一种纹样在不断、连续的重复中，达到一种平衡感、节奏感。

民间艺术作品还有一个特点是表现方式的随意性,这里所说的随意并不是指人们在创作时不用心,而是指在创作中人们根据自己的想法对表现对象进行提炼、概括、简化和夸张。他们并不会追求造型上的写实,而是追求情感、审美趣味上的统一。他们在创作时是自由的、不受约束的,随心所欲地表达出最真实的想法和情感,所以在具体民间艺术作品的呈现上往往会有一种稚拙的不确定的面貌出现。比如,一位农村妇女在剪纸的时候,会根据自己的想象和喜好,将一个动物的外形进行夸张,在这个动物的身体上增加许多好看的花纹,或者随机与另一个动物或植物进行组合。首先要明确的是,她所增加的花纹或动植物,都是她认为好的内容,然后根据自己的审美来进行创造和变形。这种即兴的创作是非常多见的,不光是剪纸,在其他民间艺术类型中都经常出现。

另外,除了前文中说到不同地区特殊的纹饰主题外,还有很多题材是大部分地区都会使用的,比如:牡丹代表富贵、喜鹊代表有喜事到来、莲花代表生育繁衍、铜钱纹代表财富等,这些题材被广大人民所认可所接受,是一种约定俗成的纹样主题,所以也会出现在很多地方的民间艺术中。

3. 民间美术纹样的吉祥寓意

如果对不同民间美术类型的纹样进行观察,不难看出人们对于纹样主题的选择和表现都有着一个共同的特征,那就是人们多在民间美术中表现吉祥主题的纹样。这些纹样不仅仅是人们对于身边事物的艺术表现,更是饱含了人们对于美好生活的向往和情感。

早期人们开始创造吉祥寓意的民间艺术作品,是为了抵抗那些无力解决的自然灾害或祸事,以得到心理上的慰藉。这种方式逐渐渗透到百姓的生活中,成为人们面对生存困难时的重要出口,也是人们的内在要求和希望。这些符合民众切身利益、希望和理想的要求始终能够唤起人们生命深处的纳吉意识,并通过丰富的民间艺术形式表达他们对生活的热爱以及对生命的颂扬。承载祈福禳灾要求的吉祥艺术多为民众耳熟能详的戏文故事、忠臣烈女、珍禽瑞兽、祥花瑞草、吉利器物文字符号等,而且这种吉祥意识也有着深刻的渊源。❶

在民间美术中,有着许多表现繁衍和生存主题的纹饰内容,这也是整个民间美术发展的生命主题。在此生命主题之中,饱含着吉祥寓意的纹样是人们对生活的美好表达。希望以此传递出好的愿景,也希望以此能够让此愿景成真。比如,在很多民间美术的作品中,都能看到"喜"这一吉祥主题纹样。在民间婚俗中,人们会用剪纸、刺绣等民间美术创作手法来表现"喜"的纹样内容,并且与之相搭配的还会装饰有象征多子多福的主题纹样,如:鱼戏莲、娃娃坐莲花、狮子滚绣球、龙凤、喜鹊、石榴、瓜、扣碗等。此外,在民间

❶ 唐家路. 民间艺术的文化生态论[M]. 济南:山东教育出版社,2020:279-281.

美术的纹样中还有许多图案式的吉祥纹样，这些纹样都不是自然界具体物象的表现，而是由抽象的几何符号组成的纹样（图3-1、图3-2）。比如：民间剪纸中的"万字纹""云勾字纹""富贵不断头""盘长纹"等；民间彩绘图案中的"回纹""如意纹"以及用吉祥文字的几何符号所组合而成的纹样。

图3-1　剪纸聚宝盆、烛签
（郝桂芬作，邹丰阳拍摄）

图3-2　通渭地区的遮血
（刘胜余作，邹丰阳拍摄）

课堂小互动

了解中国传统艺术，建立文化自信。请讲一讲自己与民间美术之间的小故事。

思政小课堂

中国传统节日及习俗

1. 春节：春节是我国一个古老的节日，也是全年最重要的一个节日。在传承的过程中，形成了一些固定的风俗习惯，到今天还在使用。如贴春联、贴窗花、贴福字、贴年画、放爆竹、吃年糕等。
2. 元宵节：元宵节也是中国非常重要的传统节日之一，其习俗有吃元宵、赏花灯、耍社火等。
3. 清明节：清明节的习俗是丰富有趣的，除了讲究禁火、扫墓，还有踏青、荡秋千、蹴鞠、打马球、插柳等一系列风俗体育活动。相传这是因为清明节要寒食禁火，为了防止寒食冷餐伤身，所以大家来参加一些体育活动，以锻炼身体。因此，这个节日中既有祭扫新坟生离死别的悲酸泪，又有踏青游玩的欢笑声，是一个富有特色的节日。
4. 端午节：我国民间过端午节是较为隆重的，庆祝的活动也是各种各样，如赛龙舟、食粽、佩香囊、悬艾叶、给孩子做"五毒"肚兜或玩具等。

> 5. 中秋节：在中国，中秋节是团圆的节日，传统习俗有赏月、吃月饼。中国地域广大，人口众多，风俗各异，中秋节的过法也是多种多样，并带有浓厚的地方特色。比如：广东潮汕各地有中秋拜月的习俗；在福建浦城，女子过中秋要穿行南浦桥；山东省庆云县农家在八月十五祭土谷神，称为"青苗社"；陕西省西乡县中秋夜男子泛舟登崖，女子安排佳宴；等等。
> 6. 冬至：冬至经过数千年发展，形成了独特的节令食文化。诸如馄饨、饺子、汤圆、赤豆粥、黍米糕等都可作为节令食品。据传，冬至在历史上的周代是新年元旦，曾经是个很热闹的日子。在今天江南一带仍有吃了冬至夜饭长一岁的说法，俗称"添岁"。

第二节　民间刺绣设计美学

一、民间刺绣的发展概况及艺术特征

刺绣艺术是中国传统艺术中非常丰富和重要的一种类型，学界对于刺绣的关注也非常多。刺绣的起源较早。在东周时期就已经开始出现专门管理刺绣的官员，至汉朝时，宫廷刺绣开始出现。目前可见的、迄今为止发现最早的刺绣制品，即湖南长沙烈士公园三号木椁楚墓中出土的绣品，其幅面尺寸为120厘米长、34厘米宽，粘贴于墓棺挡板和壁板上，虽然大部实物已污损，但仍看出当时精细的刺绣工艺。另外，在湖南长沙马王堆汉墓中也出土了一批刺绣制品，其数量众多，主要有信期绣、乘云绣和长寿绣三种，其他还有茱萸纹绣、云纹绣、方棋纹绣、铺绒绣和贴羽绣等，图案花纹十分讲究，针法整齐娴熟。在当时，刺绣的工艺已经大有进步了。

魏晋南北朝时期，刺绣工艺更加成熟，锁绣针法的使用非常多，目前主要出土于甘肃敦煌和新疆等地。到了唐代，其刺绣技法基本延续汉代的锁绣，针法上以平绣为主导。该时期的刺绣图案和花纹，多与宗教和绘画艺术联系紧密，主要是佛像和山水花鸟。慢慢地平绣的技法被大量采用，工匠们运用针法和色线的交织，创作出了许多艺术品。之后，又创造了用金银线勾勒轮廓的绣法，能够增强表现对象的立体感，这一创新是唐代刺绣中非常重要的部分。

宋朝时，由于经济发展，刺绣工艺也随着人们的生活不断变化着。这一时期的刺绣，

不仅仅因满足人们生活的需要而存在，而且更多被运用到书画之中。当时，绘画的风格对于刺绣作品的风格走向有很大的影响。该时期刺绣的发展，离不开当朝政府的鼓励和提倡，十分讲求画面的布置与取舍，这一点与前朝刺绣有着很大的不同。明代董其昌《筠轩清秘录》中载："宋人之绣，针线细密，用绒止一二丝，用针如发细者为之，设色精妙，光彩射目，山水分远近之趣，楼阁得深邃之体，人物具瞻眺生动之情，花鸟极绰约逸喙之态。佳者较画更胜，望之三趣悉备，十指春风，盖至此乎"。此段描述，大致说明了宋绣之特色。❶

随着朝代的更迭，社会、经济、人们日常生活等方面也都发生着变化，与宋代精美讲究的刺绣制品不同，元代的绣品传世较少，且刺绣的工艺不像宋代的那么精美。同时，由于当时统治者对于宗教的信仰，刺绣这门技艺更多被运用在与宗教相关的物品之上，如佛像、佛经、僧袍等。到了明朝，开始出现了以家族为传承主体的刺绣世家，并且形成了独有的风格特点。最有名的就是上海的顾氏家族，即称顾绣。顾绣主要继承了宋朝的绣法，经过发展和创新，才形成了独特的面貌。首先，顾绣的刺绣技法主要是半绘半绣、画绣结合，即以画为基础，很多作品都是先画上底色再绣，或者反之先绣再画，以针为笔、以线为墨，这在当时是一大创举；其次，顾绣的针法复杂且多变，一般有齐针、铺针、打籽针、接针、钉金、单套针、刻鳞针等十余种针法；最后，顾绣所用绣线的颜色十分丰富，更有许多是宋代刺绣中所未见过的中间色线，在表现山水人物、虫鱼花鸟等主题时，使用深浅浓淡不同的中间色线，更能表现出图案丰富自然的色彩，也使得绣品更加生动。顾绣从一开始就有别于苏、粤、湘、蜀四大名绣，它专绣书画作品，成为独特艺术。

到了清朝，刺绣工艺日趋精湛，除宫廷绣品外，许多地方也都出现了有名的刺绣类型，如：鲁绣、粤绣、苏绣、湘绣等。到了清代后期，有一位重要的刺绣艺术家是不可忽视的，她就是沈寿。沈寿（1874—1921年），女，原名云芝，字雪君，晚号雪宧，别号天香阁主，江苏吴县（今苏州）人。少时学习刺绣，十六七岁便享负盛名，绣品常被宫中采买。清光绪十六年（1890年）在苏州创办同立绣校。十九年（1893年）嫁当地举人余觉，夫妻二人潜心绣艺，创造出近十种新针法及仿真绣。三十年（1904年）慈禧太后七十寿辰，沈寿进京呈献《八仙上寿图》《无量寿佛》两幅通景绣屏，得到了慈禧的喜爱，后被朝廷聘为"女子绣工科"总教习。之后夫妇一同前往日本考察艺术教育，探索将西洋油画、摄影技艺融入刺绣艺术之中。1911年，沈寿夫妇在天津创办了女红传习所，向当地女子传授刺绣技艺。1914年担任女红传习所所长，后兼绣织局局长，教授刺绣技艺8年。其间又创"旋转""滚针"等针法，采用100多种颜色绣线表现光色差异，所绣《意大利皇

❶ 段春华. 民间美术设计新思路[M]. 长春：吉林美术出版社，2019：170.

帝像》《意大利皇后像》，获1915年巴拿马万国博览会金质大奖，《耶稣像》同时获"卓绝大奖"。❶她晚年抱病完成了《雪宦绣谱》一书，该书是根据其一生的刺绣心得和经验所整理而成的，这本书对整个刺绣艺术领域都是一个很大的贡献，也是一份非常宝贵的历史资料。

二、"四大名绣"的美学特征及其审美

刺绣发展到今天，已经是一门十分成熟的艺术门类。"四大名绣"是最被大众所熟知的，根据不同地域的特征，它们也都呈现出不同的面貌。下文将对这四种刺绣类型进行梳理。

1. 苏绣

苏绣是江苏苏州地区刺绣产品的总称，起源于苏州，是四大名绣之一，1996年被评为国家级非物质文化遗产。苏绣的发展很早，吴国时便开始将苏绣用于服饰之中。苏绣的技艺一直不断发展，到了明清时期，更是成熟，并且形成了独特的技法和艺术风格。清代中后期，还出现了"双面绣"的工艺，当时的苏州更有了"绣市"的誉称。

最早的苏绣实物是出土于五代北宋时期的苏州瑞光塔和虎丘塔的苏绣经袱，从中即可看到当时苏绣的技法发展到了何种程度。并且根据相关文献可知，自宋代以后，苏州刺绣非常兴盛，工艺技法也日臻成熟。农村"家家养蚕，户户刺绣"，城内还出现了绣线巷、滚绣坊、锦绣坊、绣花弄等坊巷，可见当时的兴盛程度。而且当时的富家闺秀也往往用刺绣来消遣时日，陶冶性情，所谓"民间绣""闺阁绣""宫廷绣"的名称也由此而来。

苏绣的针法约有40种，以平针绣为代表的苏绣具有图案秀丽、构思巧妙、绣工细致、色彩清雅的独特风格。绣技具有平、顺、雅、洁、光、匀、和、齐、细的特点。"平"指绣面平展；"顺"指丝理顺畅自如；"雅"指风格雅致脱俗；"洁"指画面清爽整洁；"光"指光彩夺目，色泽鲜明；"匀"指线条精细均匀，疏密有致；"和"指设色适宜；"齐"指图案边缘齐整；"细"指用针细巧，分线精细。❷苏绣作品的种类繁多，主要可分为零剪、戏衣、挂屏三大类，装饰性与实用性兼备，其中以"双面绣"作品最为精

‖ 知识链接 ‖
用十几万针绣出梦幻星河的陈英华

❶ 宋林飞. 江苏历代名人词典[M]. 南京：江苏人民出版社，2019：296.

❷ 周雪清，叶蔚嘉，罗杏玲. 服装刺绣工艺[M]. 北京：中国纺织出版社，2020：13.

美。苏绣作品的题材也非常广泛，主要表现花鸟、山水、人物等，都表现得非常自然、栩栩如生。

2. 粤绣

粤绣也称"广绣"，它分为以广州为中心的"广绣"和以潮州为代表的"潮绣"两大刺绣流派。粤绣历史悠久，相传最初创始于少数民族，与黎族所制织锦同出一源。如唐代苏鹗所撰的《杜阳杂编》中写道："永贞元年南海贡奇女卢眉娘，年十四……工巧无比，能于一尺绢上绣《法华经》七卷。字之大小，不逾粟粒而点画分明，细于毛发，其品题章句，无有遗阙。更善作飞仙，盖以丝一缕分为三缕，染成五彩于掌中，结为伞盖五重，其中有十洲三岛，天人玉女，台殿麟凤之象，而外列执幢捧节之童……唐顺宗皇帝嘉其工，谓之神姑……"意思是，在唐代永贞元年（805年），南海（郡名，治所在番禺，即今广州）给朝廷进贡来一位年仅14岁的女子卢眉娘，其绣工精巧无比，能在一尺绢上绣出七卷佛经《法华经》来，字体大小不超过小米粒，字点画分明，细如头发丝。她还能将一股丝分为三股后染成五色，绣出仙岛、宫殿、楼台亭阁和神仙、玉女、童子等，被皇帝誉为神姑。❶ 由此可见，当时的上层阶级对于粤绣的赏识。

到了明代，广东地区海外贸易发达，粤绣也因此得到了发展。明正德九年（1514年），一葡萄牙商人在广州购得龙袍绣片回国，献给国王，得到重赏，粤绣从此名扬天下。明嘉靖三十五年（1556年），一位曾在广州逗留了几个星期的葡萄牙传教士克罗兹，回国后在其所著的《回忆录》中写道："广州很多手工业工人都为出口贸易而工作。出口的产品也是丰富多彩的。有彩色丝线盘曲的绣在鞋面上的绣花鞋……都是绝妙的艺术品"。明万历二十八年（1600年），英国女王伊丽莎白一世，十分喜欢广东的金银线绣，亲自倡导成立英国刺绣同业公会，从中国进口丝绸和丝线，加工绣制贵族服饰；英王查理一世继位后，进一步倡导英国人种桑养蚕，发展英国的丝绸工业和工艺，使粤绣艺术传播到英伦三岛，被西方学者称誉为"中国给西方的礼物"。❷

清初，英国人把服饰拿到广州绣坊加工，慢慢地粤绣的作品中开始出现圣母像、耶稣像等内容，明显地吸收了西洋画的艺术风格，成为商品性和实用性强于其他地区的绣种。清朝中期，随着粤剧和粤曲的繁荣发展产生了大量戏服的需求，就此粤绣增加了一类新品种——粤剧戏服。当时，广州状元坊制作的戏服已享誉国内，连宫廷戏班也慕名来定制，状元坊内遍布加工粤剧戏服的刺绣作坊，成为闻名遐迩的"刺绣街"。❸

❶ 童芸. 刺绣[M]. 合肥：黄山书社，2014：72-73.
❷ 广东省地方史志编纂委员会. 广东省志·丝绸志（上）[M]. 广州：广东人民出版社，2004：483.
❸ 周雪清，叶蔚嘉，罗杏玲. 服装刺绣工艺[M]. 北京：中国纺织出版社，2020：14.

粤绣作品的特点主要是以构图饱满、色彩艳丽见长，装饰性很强，善用金银线，以潮州的金银线垫绣最为有特点。粤绣的题材也很广泛，以龙、凤、牡丹、百鸟朝凤、南国佳果（如荔枝）、孔雀、鹦鹉、博古（仿古器皿）等传统题材为主。

3. 湘绣

湘绣主要流行于以长沙为中心的湖南地区，有着鲜明的湘楚文化特色，历史十分悠久，从湖南民间刺绣发展而来。根据当地的特殊地域特色以及文化底蕴，湘绣呈现出了独特的艺术风格，并且吸收了苏绣和粤绣优点。迄今为止，发现的最早的湘绣制品是长沙马王堆汉代墓葬中出土的湘绣制品，其中包含41件刺绣衣物和1件装饰内棺的铺绒绣锦，而且它所使用的针法则为最早的锁针法，说明在汉代湘绣已出现。

清代时，湘绣已经遍布湖南各地，特别是长沙一带。光绪二十四年（1898年），绣工胡莲仙的儿子吴汉臣在长沙开设第一家自绣自销的"吴彩霞绣坊"。另外还有宁乡的杨世焯倡导湖南民间刺绣，长期深入绣坊，绘制绣稿，创造了多种针法，提高了湘绣艺术水平。当时在长沙一带新设立的湘绣绣庄就有40多家，逐步形成了湘绣的流派和独特的艺术风格。❶

湘绣主要以各种颜色的丝绒线绣制而成，其构图严谨、色彩鲜明，各种针法富于表现力，多以中国画为刺绣蓝本，巧妙地将绘画通过刺绣的方式表现出来。并且，湘绣十分注重写实，色彩运用丰富，作品特征明显，风格豪放。湘绣在长期的发展过程中，形成了自己独特的风格。其作品具有极高的传统手工技艺价值和地域性文化艺术价值；湘绣有着"绣花花生香，绣鸟能听声，绣虎能奔跑，绣人能传神"的美誉。

4. 蜀绣

蜀绣也称"川绣"，是以四川成都为中心的蜀地所流行的一种刺绣类型，分为川西和川东（今重庆）两大流派。蜀绣的出现时间很早，早在汉代它的名声就已经很大了。汉朝时还在成都专门设置了"锦官"，专门管理蜀锦、刺绣和织品。另外，由于四川特殊的地理位置，该地区蚕丝养殖业十分发达，所以制造出来的蜀锦也是十分有名的。据晋代常璩《华阳国志》载，晋时蜀中刺绣已同蜀锦齐名，都被誉为"蜀中之宝"。宋时，四川出现了刺绣手工作坊，在明《全蜀艺文志》中有"织文锦绣，穷工极巧"的描述。❷到明清时期，发展更加迅速，逐渐形成了行业。蜀绣在此基础上，不断发展出构图简练、色彩鲜艳、富有装饰性的风格特征。题材主要以花鸟、鱼虫、走兽、人物等为主，针法也十分丰富，可分为12大类、132种，其中晕针技法是蜀绣中最有特色的技法。正是由于如此多种

❶ 童芸. 刺绣[M]. 合肥：黄山书社，2014：70-71.

❷ 童芸. 刺绣[M]. 合肥：黄山书社，2014：79.

的针法，以及色彩的运用，造就出了蜀绣丰富多样的面貌。

三、不同民族刺绣艺术的类型与美学思想

我国是一个少数民族众多的国家，不同地区不同民族间文化习俗均有差异，这些差异都体现在少数民族人民日常的生活中。在服饰上运用刺绣来进行装饰，是许多少数民族共有的特点。

1. 苗族刺绣

苗族服饰的类型丰富多样，多姿多彩，在如此丰富的苗族服饰之上，刺绣是必不可少的一部分。苗族刺绣基本装饰在女性服饰上，其内容和主题主要与本民族的历史、故事、传说、花草、飞禽走兽等内容相关，如龙、鱼、鸟、蝴蝶、石榴等，这些刺绣主要集中在头巾、衣领、袖口、衣摆、腰带、围腰、裙子、鞋子等地方，一般苗族女子在节日或出嫁时所穿的盛装上刺绣都十分复杂和精美。由于苗族在我国境内的分布较广，不同的地域也就形成了略有不同的苗绣风格，其中比较有代表性的有雷山苗绣、花溪苗绣、剑河苗绣等。

雷山苗族刺绣多数是各种动植物和吉祥之物的纹样，造型上运用各种变形和夸张手法，并大胆使用多维立体造型等表达技巧，独具特色；❶花溪苗族（花苗）刺绣在蜡染图案底纹上进行挑花，常见的挑花图案有猪蹄杈、牛蹄杈、牛头、羊头、冰雪花、荷花、稻穗、铜鼓、灯笼、太阳、青蛙、螃蟹、燕子、阁楼、河流等，装饰性很强，形成独特的表现手法和艺术语言；剑河苗族刺绣则以独有的"锡绣"工艺而著称，锡绣以藏青色棉织布为载体，用棉纺线在布上按传统图案穿线挑花，然后将金属锡丝条绣缀于图案中，再用黑、红、蓝、绿四色蚕丝在图案空隙处绣出彩色的花朵。锡绣的工艺复杂，与其他银饰相配，呈现出较为华丽的面貌。❷苗族刺绣的技法类型也较多，如锁绣、平绣、辫绣、结绣、缠绣、挑绣等，不同刺绣技法呈现出不同的面貌，这也使得苗族的刺绣艺术十分丰富多样。

苗族的刺绣是该民族文化内涵的体现，是农耕文化的产物，是苗族人民从古至今不断发展的审美趣味的结果。我们通过苗族女性服饰上的刺绣，可以看到苗族的历史和属于他们自己民族的故事。比如，在苗族刺绣中非常常见的一个形象——蝴蝶（妈妈），在黔东南苗族地区是人们所崇拜的图腾。苗族历史创世史诗《苗族古歌》中有大量枫木与蝴蝶妈妈的记述，认为"妹榜寻留"（蝴蝶妈妈）是从枫树干和枫树心里生长出来的："还有枫

❶ 李洁. 贵州苗族造型艺术的地域文化研究[M]. 南昌：江西美术出版社，2018：90.

❷ 童芸. 刺绣[M]. 合肥：黄山书社，2014：130.

树干,还有枫树心,树干生妹榜,树心生妹留,这个妹榜留,古时老妈妈。"❶蝴蝶妈妈则是苗人的始祖:"枫树生榜留,有了老妈妈,才有你和我,应该歌唱她。"❷蝴蝶从枫木心孕育出来,长大后同"水泡""游方",生下十二个蛋,由蛋中孵化出龙、虎、水牛、蛇、蜗松、雷公和姜央等兄弟,姜央就是苗族的祖先,蝴蝶妈妈自然就是苗族的始祖了。在苗族,蝴蝶妈妈成为人们的保护神,她能引导后人趋吉避凶、驱灾除病,为人们带来丰收与安宁。❸苗族刺绣艺术中不光表现传说故事,还擅长表现大自然中的物象,这也体现出了苗族妇女们的才华以及整个民族的审美趣味和思想内涵(图3-3)。

蝴蝶妈妈

龙纹

图3-3 苗族刺绣

2. 侗族刺绣

侗族人民和苗族一样,妇女们都是能工巧匠,擅长纺织和刺绣,在侗族服饰上也能看到许多刺绣的身影。侗族的盛装上基本都用刺绣来装饰,刺绣技法也较多,有连环锁绣、铺绒绣、结子绣、盘绣等,常见花纹有几何纹、十字纹、龙凤纹、花草纹、鸟兽纹、花朵、蝴蝶等。

侗族刺绣中以黔东南苗族侗族自治州锦屏县平秋镇的"盘轴滚边绣"最具特色,平秋镇地处北部侗族地区,"盘轴滚边绣"基本绣法由"盘轴绣"和"滚边绣"两种刺绣方法

❶ 贵州省民间文学组整理,田兵编选. 苗族古歌[M]. 贵阳:贵州人民出版社,1979:183-184.
❷ 贵州省民间文学组整理,田兵编选. 苗族古歌[M]. 贵阳:贵州人民出版社,1979:185.
❸ 左汉中. 湖湘图腾与图符[M]. 长沙:湖南美术出版社,2012:168-169.

组合而成，有作模、打面浆、粘布、拟模、贴面、镶边和绣花等数十道工序。平秋侗族服饰上的刺绣纹样图案，尤其是妇女服饰及重大节庆男子穿着的"百鸟衣""芦笙衣"等完全是图案化的，主要有谷粒纹、桂花纹、梅花纹、花瓣纹、浮萍花、田螺花、水车花等植物纹样，这与农耕经济有着直观的联系。侗族服饰较少反映狩猎经济的动物纹样，如鱼骨纹、虾纹、龙纹等也是与农耕有关的动物纹样，这些纹样特点的价值取向始终离不开稻耕文化主题。❶

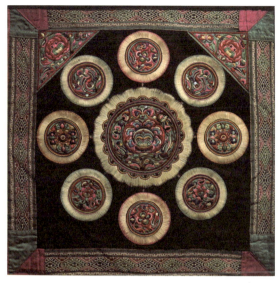

图3-4　侗族背带盖
（韦凤仙制作，邹丰阳拍摄）

侗族妇女的背带上通常都用刺绣装饰，并且其图案十分繁复、色彩较为艳丽。背带上的图案大多呈对称式构图，如九个太阳纹，在侗族古歌中，创世女神萨天巴设计了九个太阳，晒干了洪水，解救了后来繁衍侗族后代的姜良、姜妹。因而在侗族妇女的背带上出现得最多的图案是太阳。侗族的背带通常以黑布为底，用彩线在正中心绣一个大圆，周围有八个小圆，相互对称，九个圆形的周围都绣有光芒纹，圆形中装饰着花朵（图3-4）。在背带的四周通常还会绣上吉祥的图案，饱含着侗族妇女们对于生活美好的向往和期盼。

3. 藏族刺绣

藏族刺绣具有很强的独特性，这是由于藏族人民生活的自然环境和宗教信仰所造成的。藏族服饰的特点是长袖、长靴、宽腰，这种服饰既可以抵御风寒，又穿脱自如，适合当地的生态环境和藏族人民的劳作方式。藏族的刺绣有挑花和刺绣两类，多在棉布、绸缎上进行绣制。

在这一方面比较突出的是嘉绒藏族的服饰，其服饰上的刺绣较为鲜艳多样，图案主要为图腾或象征物。嘉绒藏族善于刺绣、纺织，最为流行的是在花帕子、后围裙上进行刺绣。图案多为现实生活中的自然花草、动物等，也有藏族传统的吉祥八宝、大鹏鸟、拥忠等象征符号。嘉绒藏族的刺绣充满了自然美和青春美，色彩搭配非常有特色，与当地壮美的自然环境和民族质朴的性格相一致。❷另外，藏族的刺绣还常用于唐卡之上，用针与线

❶ 杨军昌，李小毛，杨蕴希. 黔东南苗族侗族自治州卷[M]. 北京：知识产权出版社，2018：152.

❷ 李茂，李忠俊. 嘉绒藏族民俗志[M]. 北京：中央民族大学出版社，2011：272.

代替笔和矿物质颜料，遵循唐卡的构图手法，用刺绣的技法来表现。其装饰性非常强，讲求对称式的构图，用色鲜艳明亮，多用金银线，呈现出富丽堂皇的面貌。在青海的热贡地区，还有一种堆绣唐卡，堆绣是由刺绣发展而来，但又与刺绣大不相同。堆绣是用锦缎按照配色进行剪裁，填装丝绵，堆贴到画面上，形成一种立体的效果，类似于浮雕。这种工艺较为复杂，也十分精细，人物和场景都栩栩如生，立体感很强，是热贡艺术中非常重要的一种类型。

思政小课堂

民间刺绣与服饰

民间刺绣一开始就是为装饰服饰而存在的，它与民间服饰的发展密切相关。民间服饰既是实用品也是艺术品，都是在基于实用性的基础上，从艺术审美的角度来创造新的服饰风格。比如，由于地理位置、环境、气候的不同，在寒冷的地方服饰首先要满足御寒的需求后，再有不同款式、花纹、色彩等方面的需求；在中国许多地方有着独特的宗教信仰，对于服饰的款式有着不同的禁忌，并且在服饰花纹方面也都有着各自的审美；等等。在服饰的许多方面都能看到刺绣的身影，下文将列举几个代表：

1. 云肩：云肩最初只是用以保护领口和肩部的清洁，后逐渐演变为一种装饰物，多以彩锦绣制而成，装饰图案内涵丰富。
2. 肚兜：肚兜是中国传统服饰中护胸腹的贴身内衣，形状多为正方形或长方形，对角设计，上角裁去，呈凹状浅半圆形，下角有的呈尖形，有的呈圆弧形。绣花肚兜较为常见，刺绣的主题纹样多是中国民间传说或一些民俗讲究。如刘海戏金蟾、喜鹊登梅、鸳鸯戏水、莲花以及其他花卉草虫，大多是趋吉避凶、吉祥幸福的主题。
3. 团花：团花是古代服装的多用纹饰。隋唐以来，团花均被列入冠服制度。唐有"四团龙""四团凤"等诸多名目。宋代则有"满地娇""庆丰登""玉堂富贵""万年如意"诸多团花名目，均为显贵常服制式。民间刺绣中团花更为多见，甚至出现满幅皆为团花的匹料，俗称"遍地绣球"。
4. 补子：明代命官的"品服"是朝见、奏事、谢辞等场合穿用的常服，由乌纱帽、圆领衫和束带组成。在圆领衫的前胸、后背各设一方形刺绣装饰，这就是"补子"。补子的纹样中，文官为飞禽，武官为走兽。明章服制度规定，各级官员的补子可按品级确定的内容，自行制作。因此，绝大多数官员的补子皆由民间绣坊完成。官服补子也凝聚着民间绣工的智慧与辛劳。

❶ 关于彝族刺绣纪录片，感兴趣者可前往哔哩哔哩平台搜索"云南彝族刺绣纪录片"即可观看。

第三节　民间剪纸设计美学

一、民间剪纸艺术的脉络

民间剪纸最早的实物是1959年至1967年先后在新疆吐鲁番地区阿斯塔那墓群北区古墓中出土的一批剪纸，其中年代最早可追溯至北朝时期。这批出土剪纸的形制除一幅长条形人胜[1]剪纸外，其余都为圆形团花（部分有残损），均为陪葬品。20世纪初，在敦煌莫高窟中先后出土了两批唐代剪纸实物，根据谢生保对敦煌莫高窟出土的这两批剪纸的整理可知，第一批为莫高窟藏经洞（今编第17窟）出土的与佛教文化相关的剪纸，第二批为莫高窟北区瘗窟出土的9件剪纸。以上是中国早期剪纸的实证，在今天的中国大部分地区仍在使用着剪纸，并且在考察曾经的丝绸之路沿线时可以发现仍有剪纸的身影。

学界对于剪纸起源问题的关注，很早就开始了。沈之瑜先生在1957年写的《剪纸探源》一文中，提出了他认为的两个当时剪纸研究中的问题，一是"纸"的概念的混淆，他认为很多学者将纸与缣帛（或绢）的概念等同，应明确两者的概念；二是主观地臆测剪纸艺术的发生和发展。他列举了一些古代剪纸文献来讨论，但文章篇幅有限，对古代剪纸文献的梳理和分析较少。王树村先生在《剪纸艺术发展举要》一文中，认为剪纸起源于民俗与传说，文中他将每个朝代的剪纸艺术进行了文献的梳理与分析。王连海先生的《剪纸古俗撷英》一文，对剪纸的起源及出土的剪纸进行了探讨。之后他在《镂金作胜传荆俗　剪彩为人记晋风——唐代剪纸略述》中，结合了文献和出土实物，专门对唐代的剪纸进行了详细研究。2012年王连海先生又在《中国美术馆》的第一期上发表了《中国剪纸源流考》一文，在之前研究的基础上，详细讨论了中国剪纸艺术从汉代的剪彩为幡到清代剪纸的多样性。中国晋唐时期的剪纸艺术主要体现在立春或人日时使用的春幡及人胜上，扬之水先生在《读物小札：人胜·剪綵花·春幡》一文中，较为详细地讨论了人胜、剪綵花和春幡，结合了古代文献与美术考古实物来进行图像分析和对比。也有学者专门针对唐诗中的剪纸进行分析和研究，如杨海英的《今年春色早　应为剪刀催——试论唐代剪纸诗》和周梦柯的《唐诗中的剪纸艺术》。也有相关专著对中国的剪纸艺术做了一个整体的梳理和分析，比如王伯敏的《中国民间剪纸史》和王烨的《中国古代剪纸》，两书均梳理了中国剪纸艺术的历史并从剪纸风格、地域、主题等方面进行了讨论。

[1] 兴起于晋代，又称花胜、彩胜，古代妇女头饰，一种剪五色绸做成花朵、花枝状饰物。

现在的研究者普遍认同将《吕氏春秋》中关于周成王"剪桐封弟"的故事视为中国剪纸艺术的雏形，但在秦汉时期的其他文献中并未看到更多关于剪纸相关的文献。南朝宗懔的《荆楚岁时记》是首次记录了民俗中使用剪彩情况的笔记类文献，详细记载了一年中使用剪彩的时间和具体形式。如人日剪纸、立春剪彩燕、端午剪彩等。唐代开始出现纸钱，多用于祭奠亡人。唐代封演的《封氏闻见记》中就有关于纸钱的描述，"纸钱今代送葬为凿纸钱，积钱为山，盛加雕饰，舁以引柩。按古者享祀鬼神，有圭璧币帛，事毕则埋之。后代既宝钱货，遂以钱送死。汉书称，盗发孝文园瘗钱是也，率易从简，更用纸钱。纸乃后汉蔡伦所造，其纸钱魏晋以来，始有其事。今自王公逮于匹庶通行之矣，凡鬼神之物，其象似亦犹涂车刍灵之类，古埋帛（一本埋帛下有金钱二字）。今纸钱则皆烧之，所以示不知神之所为也。"❶可知，唐代时送葬时开始有焚烧纸钱的习俗。南宋时陈元靓的《岁时广记》中对当时民俗中使用剪纸的情况记录得非常详尽，其中涉及年节时剪年幡、剪春胜、剪春花；寒食时焚纸钱；七夕节剪纸为桥等。宋代孟元老在《东京梦华录》的"东角楼街巷"中写道："瓦中多有货药，卖卦，喝故衣，探搏饮食，剃剪纸、画令曲之类。终日居此，不觉抵暮。"❷说明已经开始出现靠剪纸谋生的商贩。明清时期的民间剪纸艺术不断发展，在生活中很多方面都有剪纸身影，如：窗花、喜花、顶棚花、挂签、阡张、彩旗、绣花样等。如顾禄的《清嘉录》中"欢乐图"一条写道："欢乐图：门厅之楣，或贴欢乐图。图皆买自杭郡，以五纸为一堂，剪楮堆绢，为人物故事，皆取谶于欢乐，以迎祥祉。"❸可知当时会从杭州等地购买五色剪纸贴于门楣，剪纸的内容为人物故事。剪纸还经常出现在许多节日活动中，并且剪纸的形式和纹样日益繁复和华丽。

从南朝时期开始，剪纸就开始出现在中国民间生活中。并且随着朝代的更迭与发展，民间习俗不断变化，剪纸艺术也随之发展变化。直到清代，剪纸已成为人们生活中必不可少的一个重要部分，并且直接影响今天剪纸艺术的发展。

二、民间剪纸的不同类型及其美学特征

中国五十六个民族中，有很大一部分的民族妇女都会剪纸。通常是在年节时、婚丧嫁娶时、新生命诞生时会出现剪纸的身影，她们用剪刀创作出许多极具特色的剪纸作品。不同地区、不同民族的剪纸，有着十分不同的艺术特征。

❶ 封演. 封氏闻见记：卷六[M]. 清文渊阁四库全书本：22.

❷ 孟元老. 东京梦华录：卷二[M]. 清文渊阁四库全书本：6.

❸ 顾禄. 清嘉录：卷十二[M]. 清道光刻本：101.

1. 陕北剪纸

陕北位于黄土高原，这里地理环境恶劣，常年干旱少雨，与外界沟通困难。这里的百姓生活十分困苦，但就是这样的自然环境下孕育出了一个个精于剪花的妇女。她们的剪纸作品风格粗犷简练，构图饱满，纹样生动，主题多选自动植物纹样、自然纹，纹样的象征意味浓，多吉祥寓意。当地有许多剪纸大师，比如库淑兰❶。库淑兰（1920—2004年）是陕西咸阳旬邑县赤道乡富村人，是中国民间剪纸艺术杰出的代表人物之一，被誉为"剪花娘子"。她的作品极具特色，一改陕北传统的单色剪纸，擅长用彩色拼贴的剪纸方法。用色丰富大胆，剪纸主题表现最多的是"剪花娘子"，其次是表现与陕北民谣相呼应的内容（图3-5、图3-6）。

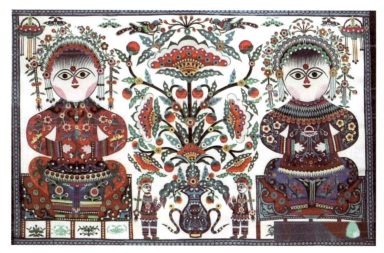

图3-5 《剪花娘子》（库淑兰）

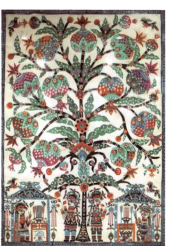

图3-6 《石榴树树开红花》（库淑兰）

2. 东北剪纸

东北地区的剪纸有着当地的风格特征，其主要内容是结合当地民俗发展而来。该地区的剪纸以窗花、墙花、炕围花等样式为主，多为单色剪纸，造型比较简洁大气，线条稚拙有力。比较有特色的是满族剪纸"嬷嬷人"，"嬷嬷人"又名妈妈人儿，是极具满族特色的民间剪纸，是萨满教嬷嬷神的崇拜在民间的遗存（图3-7）。嬷嬷旧读音为mama，嬷嬷神直译为母亲神，比如著名的敖东妈妈、佛托妈妈等。嬷嬷人剪纸都为正面站立的人像，双手下垂，五指分开，五官用阴剪的手法剪制，服饰基本为满族长袍，头上装饰头冠。

❶ 关于民间剪纸艺人——库淑兰纪录片，感兴趣者可前往哔哩哔哩平台搜索"库淑兰纪录片"即可观看。

图3-7 东北地区满族"嬷嬷人"剪纸[1]

3. 浙江剪纸

浙江地区的剪纸文化主要以浦江、缙云、乐清、永康、桐庐、临海等地最有特色,剪纸题材丰富、层次分明、风格细致。其中,以乐清细纹刻纸最为出名(图3-8)。乐清刻纸与"龙船灯"有着密切的联系。"龙船灯"是乐清一种特异的民间传统手工艺,它是节日期间用以祛凶纳吉的。龙船上扎有七层至九层的楼阁、亭台,楼阁的栏杆、屏风、门窗、墙壁全部用细纹纸张贴。当地人把这种细纹剪纸称作"龙船花"。龙船花的图案千变万化,玲珑剔透,瑰丽多姿,刻纸艺人能在四寸[2]见方的白纸上刻出几十种复杂的图案,可达六七十种

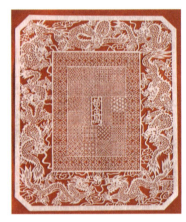

图3-8 乐清细纹刻纸《九龙图》

之多,精微纤巧、细若发丝,有正字形、人字形、喜字形、寿字形、菊花形、冰梅形、鱼鳞形、龟背形,还有"田交田""勾之云""空肚十"等。几十种图案交织在一起,层次丰富、主宾分明、疏可走马、密不容针。乐清剪纸以其挺秀、细致的风格显现出江南海滨特有的风神气韵,与北方剪纸的粗犷风格形成鲜明的对比。

4. 贵州剪纸

贵州剪纸主要流行于黔东南、黔西南等地少数民族地区,当地的剪纸多为刺绣的底样。前文专门对刺绣在苗族服饰中的重要地位进行了梳理,在服饰上大量地使用刺绣是苗族这个多彩的民族的特色。在贵州地区,不光是苗族,还有侗族、土家族、彝族、壮族等众多少数民族,这些民族的服饰上同样大量装饰着刺绣纹样。

[1] 王芊. 民间美术:上[M]. 贵阳:贵州人民出版社,2017:53.

[2] 一寸为0.0333米。

贵州地区少数民族妇女基本都会刺绣，并且手艺都较为精湛，其中也不乏有剪纸的能手，但并不是所有当地妇女都会剪纸，或者说剪纸技术都较好，所以在当地的市场上会出现专门出售剪纸花样的摊位，那些剪纸技术较好的妇女会把自己的剪纸拿出来售卖，通常所售卖的剪纸主题大多是当地人们较为常用的、受欢迎程度较高的纹样，人们买回去后直接作为底样刺绣即可。其主要类型有衣袖花、围腰花、帽花、背带花、领花、枕顶花、鞋花、喜花等，其纹样主要与不同少数民族所喜爱的题材和纹样相符，较为常见的有动植物纹样、几何纹样、传说故事、自然纹样等（图3-9、图3-10）。

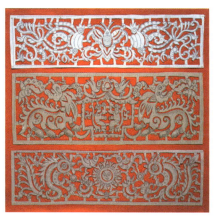

图3-9　贵州苗族衣袖刺绣剪纸

三、民间剪纸中的吉祥纹样

1. 植物类纹样

在民间剪纸中，经常表现花草植物的题材，许多植物类纹样不仅表现了植物本身，其背后通常都蕴含着更深层的含义，反映了人们对于生活的认知以及文化观念。花草植物在民间美术中通常是一个符号，有着约定俗成的形式和含义，百姓通过剪纸、刺绣、绘画等不同的艺术方式表达出来，也表达着他们的情感。

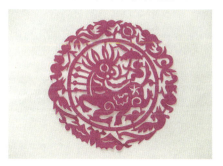

图3-10　施洞苗族圆形人骑水牛剪纸

图3-11　剪纸纹样——牡丹[1]

（1）牡丹　牡丹是我国的国花，在民俗中有两种寓意：一是作为喜花或婚嫁刺绣花样用来比喻女性（阴），常与比喻男性（阳）的鸟、鸡、凤、石榴相搭配，表示阴阳结合、生命繁衍，如"凤鸟戏牡丹""金鸡探牡丹""石榴坐牡丹"等；二是寓意富贵，人们称牡丹为富贵之花，广泛用于喜庆节日物品的装饰纹样，是大众十分喜爱的吉祥图案（图3-11）。

[1] 本小节图片来源为陈山桥. 民间剪纸技法研究. 花草纹样剪法[M]. 西安：陕西人民美术出版社，2004. 陈山桥. 民间剪纸技法研究. 动物纹样剪法[M]. 西安：陕西人民美术出版社，2004.

（2）莲花　在民俗中，莲花也象征着女性（阴），通常与象征男性（阳）的鱼、娃娃、鸟、鹿等纹样组合在一起，意为生命的繁衍。常见的组合有："鱼戏莲""莲里生子""娃娃坐莲花""鹭鸶采莲"等（图3-12）。

（3）菊花　在民间，菊花为长寿之花、吉祥之花，常与喜鹊、鹌鹑、松树等组合成吉祥图案。菊花也是秋季的象征，多与桃花、莲花、梅花组合，寓意四季平安。同时，菊花也是高洁情操的象征，被人们所喜爱（图3-13）。

图3-12　剪纸纹样——鱼戏莲

图3-13　剪纸纹样——菊花

（4）石榴　石榴是多子多福的象征，在民间艺术中常与莲花、牡丹等纹样相结合，表现多子的主题，是婚俗喜花中运用最为常见的纹样（图3-14）。

（5）瓜　在民间剪纸中，瓜的含义有三种：一是多子的含义，常在婚俗喜花中与老鼠纹样组合使用；二是用来代表孕育生命的母体，表现瓜里生子的文化内涵（图3-15）；三是绵绵瓜瓞，表现子孙众多、延绵不绝的寓意。

图3-14　喜花剪纸纹样——石榴

图3-15　剪纸纹样——瓜

2. 动物类纹样

民间剪纸艺术中的动物类纹样与植物类纹样相似，也是通过对于生活中常见的动物进行描绘，同时赋予这些动物纹样不同的文化内涵。

（1）老虎　在民间观念中，认为老虎是兽中之王，有着辟邪的功能。在年节时，会剪虎贴在门窗上；端午时贴艾虎来镇"五毒"，保护孩子等（图3-16）。

（2）狮子　在民俗中，狮子和老虎一样，都是百兽之王，有着镇宅、辟邪的功能，在婚俗剪纸中，也常使用一对狮子的纹样，来表达对于新人和婚后美好生活的祝愿（图3-17）。

图3-16　剪纸纹样——老虎

图3-17　剪纸纹样——狮子

（3）鹿　在民间，鹿有代表春天的含义，早期人们通过观察鹿角的变化来洞察春天的到来，所以在民间艺术中，鹿常常被表现为春天、繁衍的象征（图3-18）。同时，鹿和禄谐音，也常被表现为"五福"中的形象之一，表达对于生活的美好祝愿。

（4）蝴蝶　在民间婚俗剪纸中，蝴蝶是经常被表现的纹样之一，通常与花、瓜等纹样组合使用，意为子孙绵延不断。同时，蝴蝶也象征爱情，是人们对于男女之间美好爱情的表达（图3-19）。在表达福寿主题的剪纸中，蝴蝶也常与猫的纹样相结合，意为耄耋富贵。

图3-18　剪纸纹样——鹿

图3-19　剪纸纹样——蝴蝶

（5）麒麟　民俗中麒麟是瑞兽，象征着吉祥，后来有"麒麟送子"的传说，常在民间喜花剪纸中表现此类主题（图3-20）。

图3-20　剪纸纹样——麒麟

第四节　民间绘画设计美学

一、民间绘画的发展及艺术特点

中国的民间绘画分布较广，用途也较多，其品种庞杂、分类模糊，创作者并不会严格按照传统绘画的类型或技法去划分。民间绘画的种类大致可以有宗教绘画、手绘年画、炕围画、灶头画、门帘画等，其技法主要为手绘和印绘相结合的方式。民间画工在我国各个历史时期都有着不小的群体，他们自成体系，适应当时人们的审美需求。到了唐代时，民间绘画逐渐有了属于自己的位置。唐代的民间画工数量较多，优秀画工大多集中在商业较发达的城市。唐代画工多兼职塑工，绘画能力较强。宋代时，民间绘画逐步发展，小农经济的发展与市民阶层的扩大，是这一时期民间绘画发展的主要原因。在当时，民间画工不但集中在大城市，就是山乡水村也有他们的活动。邓椿在《画继》中谈到宋代画工蜂起，说是可以"车载斗量"。宋代的画工，还有了行会的组织。❶此时的画工也和唐代时一样，工作内容比较杂，只要是和画事相关的都要做。到了明清时期，民间绘画越发活跃，民间画工的数量也逐渐增多。明代时出现了以个人为首的画工行会。清代时期民间绘画自成体系，在民间大受群众的欢迎。

❶ 史荣利. 民间美术的传承与发展创新[M]. 长春：吉林摄影出版社，2020：35.

二、民间年画的艺术构成及内涵

年画作为中国民间绘画的主要类型之一，是中国农村老百姓喜闻乐见的艺术形式，大都用于新年时张贴，含有祝福新年吉祥喜庆之意，故名年画。年画最早可追溯至秦汉时期，当时逢除夕便在门户上画神荼、郁垒及虎以驱鬼魅不祥之物。至宋代，在现在河南开封、浙江杭州等地的岁末市场上就有门神、钟馗等神像出售，供年节贴挂。明代时，由于商业和年画手工技术的发展，开始在全国各地出现年画的产地，其中天津杨柳青、苏州桃花坞成为南北两大年画的中心，其他如河南朱仙镇、河北武强、山东潍坊、四川绵竹等地也成为有名的年画产地。❶ 目前，清代时期的年画作品保存较多，从中能够比较好地了解当时年画的发展面貌。

随着时代的发展，以及大众审美趣味的变化，年画的题材由最初的门神、钟馗，逐渐发展出了更为丰富的内容，有娃娃、美人、风俗、戏文故事、风景等题材。其中，表现戏文故事的年画所占数量比例较大，这是由于戏文故事中包含着对现实生活的描绘与再现，把人们的真实情感融入其中，表现人们最真实的情感和思想，同时也能满足人们对知识的需求。另外，娃娃、美人、风景等题材的年画，表现了人们对于美好生活的向往，以及对于祖国大好河山的自豪之情。

> **知识链接**
>
> **陕西凤翔木版年画纪录片** ❷

传统的年画制作技法以木版水印为主，多追求拙朴的风格与热闹的气氛，线条简洁概括、色彩鲜艳明亮，具有浓郁的民族特色与地方审美趣味。不同的年画产地，其年画艺术的面貌也大不相同，以下将列举几个较有代表性的年画产地及其作品，进行赏析。

1. 天津杨柳青木版年画

相传天津杨柳青木版年画约始于明朝万历年间，盛于清代乾隆、嘉庆、道光年间。其年画题材广泛、内容丰富、构图饱满、寓意吉祥、雅俗共赏。多采用刻绘结合的手法，线条流畅、刻工精美、绘制细腻、人物生动、色彩对比强烈。其题材多为历史故事、戏曲话本、民间传说及仕女和娃娃等吉祥喜庆的内容，还有一些反映世俗生活的作品。传统的杨

❶ 中国大百科全书总编辑委员会美术编辑委员会. 中国大百科全书：美术（Ⅰ）[M]. 北京：中国大百科全书出版社，1990：594.

❷ 关于陕西凤翔木版年画纪录片，感兴趣者可前往哔哩哔哩平台搜索"国家级'非遗'陕西凤翔木版年画"即可观看。

柳青木版年画以刻画人物形象为主，其造型等形式因素就人物而言，动物所占的比例并不大，风景、器物在年画中处于从属地位，或作为衬景，或作为补充。杨柳青木版年画的造型手段采取传统绘画的线描形式，运用种种规则将粗线条的概括、归纳与具体人物定式的描绘相结合，既传神写意，又呈现出程式化、符号化的特征。❶

杨柳青木版年画吸收了宋元时期的绘画风格，同时吸收了明代木版画的表现形式，还吸收了中国古代绘画中"十八描"的表现衣纹的技法，能够很好地将画面中的动态感表现出来（图3-21～图3-23）。

图3-21 《钟馗》（天津杨柳青木版年画）

图3-22 《十美放风筝》（天津杨柳青木版年画）

图3-23 《连年有余》（天津杨柳青木版年画）

2. 苏州桃花坞木版年画

苏州桃花坞和河南朱仙镇、天津杨柳青、山东潍坊杨家埠、四川绵竹的木版年画，并称为中国五大民间木版年画。苏州桃花坞木版年画源于宋代的雕版印刷工艺，并由绣像图演变而来。桃花坞年画的印刷方法兼用着色和彩套，构图对称丰满，色彩绚丽。桃花坞年画往往以紫红色为主调，表现欢乐气氛，具有江南民间艺术精细雅秀的风格。桃花坞木刻年画的几种主要形式有门画、中堂和屏条。在民间，桃花坞年画又称"姑苏版"。❷

桃花坞木版年画盛行于清雍正、乾隆年间，其内容多表现民间生活，多表现民间故事、戏文故事、吉祥图像、风俗等内容。桃花坞年画早期风格较为雅致，多表现仕女、花卉等题材，并且多采用卷轴和册页的形式，整体面貌受宋代绘画、明代文人画等画风的影响。后来，桃花坞年画的销售对象转向了农村，更加注重实用性，材料也由繁入简，降低

❶ 孙建君，朱建纲. 艺术中国 民间工艺[M]. 长沙：湖南美术出版社，2018：2.

❷ 陆云达. 中国美术[M]. 汕头：汕头大学出版社，2016：276.

成本，价格也更加便宜，更便于售卖。其表现风格多，富于装饰性，又价廉物美，使得桃花坞木刻年画不仅广泛流传于江南一带，而且盛行于全国许多地方，甚至还得以远渡重洋流传到日本、英国和德国，特别对日本的"浮世绘"有相当程度的影响（图3-24～图3-26）。❶

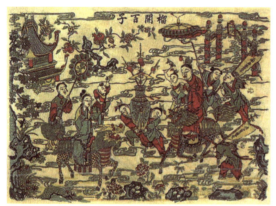

图3-24 《榴开百子》（苏州桃花坞木版年画） 　　图3-25 《八仙祝寿》（苏州桃花坞木版年画） 　　图3-26 《燃灯道人》（苏州桃花坞木版年画）

3. 河南朱仙镇木版年画

河南开封地区的朱仙镇，是宋代四大名镇之一，其木版年画艺术，至今已有千年的历史，其影响十分深远，被视为中国木版年画的"鼻祖"。朱仙镇木版年画兴起于宋代，明清时是鼎盛时期，据说当时在朱仙镇有三百余家从事这一行业。

朱仙镇木版年画的主题可分为两大类：一是神祇画，如灶君神、太上老君等；二是门神，多为历史英雄人物，如关羽、周瑜、戚继光等。❷其中，朱仙镇木版年画中表现最多的就是门神主题，其门神以秦琼、尉迟恭两位武将为主（图3-27）。该主题的表现内容非常丰富，有不同形态、不同服饰、不同动作等20余种造型。另外，还有各种文武门神，文门神有五子、九莲灯、福禄寿等，武门神常是戏曲中的忠臣义士和各类英雄好汉。

图3-27 《秦琼与尉迟恭》（河南朱仙镇木版年画）

❶ 陆云达. 中国美术[M]. 汕头：汕头大学出版社，2016：276.
❷ 孙建君，朱建纲. 艺术中国 民间工艺[M]. 长沙：湖南美术出版社，2018：6.

朱仙镇木版年画一直有别于古代正统绘画风格，多为民间的表现手法，其线条多粗犷有力，构图饱满匀称，形象生动古朴，色彩浑厚。人物造型多用夸张的表现手法，感染力很强。其中融入了民间百姓的审美观念和信仰内容，反映了老百姓直接、丰富的情感，以及对于幸福生活的美好向往。其色彩饱和度高，明快鲜艳，基本使用矿物质颜料，多用红、黄、青三种颜色，整体以暖色调为主（图3-28、图3-29）。

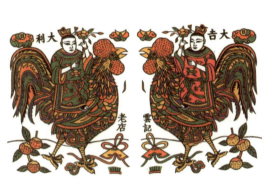
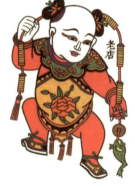
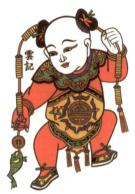

图3-28　《大吉大利》（河南朱仙镇木版年画）　　图3-29　《刘海戏金蟾》（河南朱仙镇木版年画）

4. 山东杨家埠木版年画

山东潍坊杨家埠的木版年画，是当地极具代表性的民间美术类型之一，其流传久远，影响广泛，深受当地百姓喜爱。杨家埠的年画是家庭手工作坊式的发展模式，以一家一户为单位，被称为"画店"。明代时，杨家埠木版年画已初具规模，后发展出了有名的画店。清代时，杨家埠木版年画不断发展，之后的一个半世纪里，杨家埠木版年画销售面不断扩展，品种愈发丰富。

杨家埠木版年画整体面貌古朴雅拙、色彩明快，符合民间艺术审美的特点（图3-30～图3-32）。其造型特点不受自然的约束，多以丰富的想象力，概括、象征的手法表现主题；画面构图完整、饱满、匀称；造型夸张、简练、粗犷、朴实。其画幅类型有门神类、炕头画类、窗帘画类、中堂画类、实用年画、条屏画类等。表现的主题丰富多样，有祈福迎祥年画、辟邪保安的神像、吉祥年画、风俗年画、生产劳动题材年画、小说戏曲和神话传说年画、山水花卉与珍禽瑞兽年画、百戏娱乐年画等。它服务于百姓的审美趣味，装饰着人们的节日生活，反映了人们对生活的美好愿景。

图3-30　《山林猛虎》（山东杨家埠木版年画）

图3-31 《鹿鹤同春》（山东杨家埠木版年画）　　图3-32 《大博古四条屏（春、夏、秋、冬）》（山东杨家埠木版年画）

三、民间绘画中的美学思想——以湘西苗画为例

苗画，湖南省保靖县民间传统美术，2011年被列入第三批国家级非物质文化遗产名录中，编号为Ⅶ-98。湘西苗族人民用绘画的方式，描绘着他们的历史和文化，其造型也十分有民族特色，是中国传统民间艺术中的瑰宝。

苗画是湘西苗族装饰绘画的简称，最初是为苗绣提供图案花纹。苗画常在深色布料底上施以灿烂的颜色，在湘西的门帘、窗幔、服饰、苗居……很容易发现苗画的踪迹。苗画有着丰富的文化艺术价值，是苗族文化传承的重要载体和体现。它不仅包含了苗族艺

图3-33　湘西苗画·龙纹

人的精湛技艺，有着丰富的历史文化底蕴，也是苗族精神文化的传承。湘西苗画记录了本民族的历史遭遇与自然崇拜，也隐藏了无数鲜为人知的文化资源，它所承载的文化内涵和民族精神，与艺人的精神追求相联系，是苗族人信仰的产物。

湘西苗画是世代相承的古老技艺，包含了丰富的审美和象征意义，是湘西艺术非理性符号的象征。智慧的苗族人创造了绚丽多彩的绘画图案，这些图案不仅记录了本民族的历史遭遇与自然崇拜，也隐藏了无数鲜为人知的文化资源，是民族审美和艺术特征的映射（图3-33）。

苗画的绘画题材以精神寄托的动物、崇尚自然的植物为主。常见的动物图案有龙、凤、麒麟、狮子、鸳鸯、蝴蝶、鱼等，而生活中常见的花草等植物也是苗画表现的题材。苗画绘画题材中的"物"是苗族人民通过自己的认知，用具象或抽象的表现形式，将自然事物拟人化、夸张化地再创造，以表达自己对自然形态的理解和生活的美好祈愿。在《开天辟地歌》中，苗族先民叙述了从开天辟地、运金运银、打柱撑天、铸日造月……直到长途跋涉迁徙。他们在劳动中，朝夕与飞禽走兽和大自然打交道，力求了解大自然，认识大自然，探索出大自然的奥秘，以求得生活所需的资料。歌曲中多用拟人的手法描神状物，将自然物拟人化，将它们与自己的生活融为一体。梁氏苗画的传承人梁德颂，从小跟随父亲学习，多年来与他朝夕相处的花儿草儿、鸟儿虫儿，已融为他生命的一部分，它们呈现给他最美丽的笑脸，他也赋予它们最纯净的心灵。❶正是这种"万物皆有灵"的自然崇拜为苗画图案创作提供了源源不断的素材。苗画艺术取物自然，是一种原始自然崇拜的物化，更是苗族人民生命形态的表达。

苗画艺人从小就跟随祖辈学习技艺，通过世代传承、创新，至今已有两百多年的历史。苗画起源于古代濮人的雕题文身，最初的形态是苗绣图像的母图范本。随着物质生产力的进步，苗族人大胆创新以画代绣，使之逐渐成为一种亦画亦绣的独立装饰品。湘西苗画艺人擅长将山花野卉、虫鸟走兽绘制于画中，绘制时从不预先打稿，画者皆是心中有画一气呵成。这是苗画艺人通过世代传承而拥有的精湛技艺。苗画艺人运用夸张、变形、概括等手法，巧妙地将鸳鸯、鱼鸟、蝴蝶、喜鹊、鲤鱼等自

图3-34　湘西苗画·孔雀牡丹

然物象塑造为得以成立的神、灵、玄，通过某种形象，将其画出来，不是模写对象，而是以自己的精神创造对象，即庄子所谓的得之于心而应之于手。湘西苗画是技艺与情感的结合。在绘制的过程中，艺人大胆地运用夸张的手法，将自然韵律和人生体味融于苗画之中，寄托了对美好生活的向往（图3-34）。正如《周礼·考工记》所言："巧者述之，守之世，谓之工。"正是"心手合一"的精湛技艺的表现。

苗画艺人喜在深色的布料上施以鲜艳夺目的色彩，极具视觉冲击力，苗画最初作为苗族服饰的装饰手段，其色彩必然是五彩斑斓，绚丽夺目。苗画既有高纯度色彩的对比，也

❶ 李立. 苗画，花鸟虫草点燃的缤纷之梦[J]. 民族论坛，2012（5）：42-44.

有同类色构成的和谐统一，极大地丰富了画面的颜色层次。苗画在色彩搭配上方式很多，具有较强的装饰性。在色相上，常用鲜艳明快的色彩，合理的冷暖搭配，给人艳而不俗的视觉感。苗画艺人善于在暖色的底面饰以绿色点缀，在对比的绿、紫、蓝色中穿插渐变使其自然过渡，体现了在对比中寻求和谐，以达到视觉平衡的艺术效果。苗画艺人用色不受色彩规律的限制，大都通过对社会生活和大自然的细心观察而得到灵感，凭借自己的直觉施以颜色。色彩作为一种文化符号，诱发了人们特有的审美情感。苗画所表现出的独具地域特色的传统配色，体现了苗族人崇尚自然，追求朴素天真的自然之道。

非物质文化遗产湘西苗画是中华民族留给我们的精神财富，是民族精神得以延续、传承的重要场所。苗画艺术创造了人与大自然的和谐，追求生生不息的生命传承以及真善美统一的审美价值观，成为民族文明的主流意识。这些哲学观念我们可以从苗画中找到答案。在湘西苗画中，从天上的日月星辰到地上的树木花草，都被苗画艺人赋予人的生命。苗人抚爱万物，与万物同其节奏，正是"万物有灵"的原始观念在民族艺术中的体现。湘西苗画中含有大量伦理道德内容和祖先崇拜的思想。苗族先民尊敬祖先，倾向以有血缘关系的人为亲。怀念祖先、敬重祖先、不违祖先教诲的观念和感情，贯注于苗族古歌、史诗、古老话和仪式歌中。苗画艺人借助画面的内容来寄托自己实现群体认同、社会认同的愿望和期待。

苗族是中华民族中最古老的民族之一，有着丰富而悠久的物质文化和精神文化。苗画是苗族人世代传承、创新的艺术作品，凝结着广大劳动者的智慧。这些作品记录了苗族的历史文化、生活环境、信仰追求和思想情感，以及当地人对自然万物中某些形态的理解，具有极高的审美风尚和审美价值。它们保留了上古时期遗存的种种精神符号，是研究苗族艺术审美价值的"活化石"。苗画极具中华民族特色的话语系统及其文艺创作方式和审美方式，是民族文化落实到社会实践活动的产物。脱胎于苗绣的非物质文化遗产湘西苗画承载着苗族的历史文化，熔宗教、文化、历史、情感、审美于一炉，是民族精神的象征，也是苗族人"活的史书"。在数千年的漫长岁月中，历史赋予苗画无数象征性的意蕴。苗画已成为苗族人民演绎天地万物的载体。富有想象力的苗画艺人取物于自然，运用拟人的手法，将生活与自然完美融合，创造了无数笔简形具、得之自然的艺术形象。

第五节　民间雕塑设计美学

一、民间雕塑艺术的审美观念及特征

1. 民间雕塑的发展历程

中国的雕塑艺术发展得很早，从最早的陵墓雕刻到宗教石窟的雕刻，都体现出了中华文明的重要内涵与历史发展的结果。雕塑与其他艺术一样，都是中华民族文化积累的产物，随着时代的发展而不断变化着。

民间的雕塑艺术最早可追溯到旧石器时代，人们为了生存开始将石料打制成生产生活的工

图3-35　兵马俑·军吏俑（左）、将军俑头像（右）❶

具，并雕刻出了许多作品。新石器时代的陶塑形式多样，出现了各种与日常生活和原始宗教信仰有关的陶器。商周时期是雕塑史上非常光辉的时期，此时的青铜雕塑艺术是独具民族特色的，出现了很多造型独特、纹样精美的器型。比如鸟兽形尊，主要指造型为鸟兽的青铜尊。还有在青铜器上一些立体的盖子、把手、器足等部位的小雕塑，都十分精美生动。秦汉时期，我国的雕塑进入鼎盛时期，汉代的画像石、画像砖、瓦当、陶俑、石俑等非常丰富，当时的墓穴中基本都用大量的画像石和画像砖来装饰，每一块石或砖都雕刻有图案，体现了当时社会的方方面面。秦代非常著名的兵马俑，是当时流行的陪葬俑的突出代表，其制作工艺和庞大的阵容，都堪称经典（图3-35）。

魏晋南北朝时期开始，随着佛教在我国的兴盛，雕塑开始被广泛运用到佛教领域中，出现了大量的佛教雕塑。直到隋唐时期，开凿石窟的风气盛行，一尊尊精美庄严的佛像雕塑出现在各大洞窟中，并且人物雕塑有着强烈的时代特征。宋代开始，理学兴起，人们开始倾向于表现现实生活，这一时期的雕塑开始呈现世俗化的面貌。到了明清时期，小型雕

❶ 图片来源为陕西省秦陵考古队，中国旅游出版社. 秦始皇陵兵马俑[M]. 北京：中国旅游出版社，1983：155，164.

塑在民间流行，并且雕塑材料日益丰富，题材也开始出现戏曲、小说、历史故事等。

2. 民间雕塑的主题与内涵

民间雕塑与其他民间艺术门类一样，其反映的内容主要来自民俗文化，是民俗文化被提炼、简化后呈现出来的效果。民间雕塑包含的类型有很多，比如木雕、石雕、砖雕、竹雕、泥塑、陶塑、面塑等，在如此多的雕塑类型中传达出的还是人类最基本、最本质的一些需求。

（1）趋吉辟邪

民间雕塑中有许多表现吉祥寓意的题材，最为典型的就是福、禄、寿、喜、财这五个方面。福即福运、福气（包括多子多孙）、运气；禄即官运、功名利禄；寿即长寿；喜即好事不断、事事遂心；财即富有、财源不绝。对这些内容的表现，有组合形式如福禄寿三星高照、鹿（禄）鹤（长寿）同春等；也有单独表现某一个内容的如猫蝶瘦石即谐音耄耋寿石，都是期盼高寿的含义。辟邪类的雕塑也有很多，其形象主要来自神话和传说，如钟馗，他是降妖除魔的大神仙，虽然其形象凶恶，但仍得到了人们的欢迎，这就是因为他们认为钟馗能够为自己挡去不好的灾祸。还有云南有名的瓦猫，其形象与我们所知道的猫不同，瓦猫的造型都是瞪大双眼，露出满口尖牙，看着像是在发怒。瓦猫多被安放在屋脊上，当地人认为这样才能有镇宅的作用。再比如墓葬中会出现的镇墓兽，古代人认为，阴间有各种野鬼恶鬼，会危害死者的鬼魂。因此设置镇墓兽的目的首先是避邪，以佑护死者亡魂的安宁。镇墓兽有兽面、人面、鹿角，外形抽象，构思谲诡奇特，形象恐怖怪诞，具有强烈的神秘意味和浓厚的巫术神话色彩（图3-36、图3-37）。

图3-36　楚国鹿角长舌镇墓兽
（藏于信阳博物馆）

图3-37　唐代彩绘镇墓俑
（藏于普林斯顿大学博物馆）

（2）生殖祈求与崇拜

在众多民间艺术中，对于延续子孙后代这一主题的表现有很多，其背后显示的是人们对这一内容的重视程度，同时也是某一时期人们观念的体现。"麒麟送子"是民间艺术中常见的题材，主要来自传说故事。传说麒麟是仁兽，所以它的出现就代表着有好的事情。中国民间有"麒麟儿""麟儿"的美称，普遍认为求拜麒麟可以生育得子。另外，还有许多表现男女交合的题材，大多用具有象征意味的物象代替。凤穿牡丹、鱼戏莲等就是这一题材的表现。民间认为凤是纯阳之物，而作为花的一种的牡丹象征阴性；凤是仁鸟，牡丹是富贵花；鸟是民俗中男性生殖器的俗称，牡丹花其状在民间文艺中往往被比之为女性生殖器……凤与牡丹的结合是"穿"这种动作或行为，尽管大都采用华贵富丽的图样来表现，但内中所含之意是极其原始的和非常直白的。又如鱼戏莲也是这样。在民间美术里，凤、鱼、鸭等总是代表阳性或男性，牡丹、莲花、杨柳等总代表阴性或女性。代表阳性的东西以"穿""戏"等动作与代表阴性的东西结合，即以文绉绉的表现方式，象征了人类通过自己的力量来达到子孙满堂的目的。❶

（3）娱乐性雕塑题材

民间玩具是在研究民间艺术的过程中，容易被忽视的一部分，可能是由于其娱乐性和趣味性的缘故。民间玩具是以前的孩子最早的启蒙物品，它既是玩具也是孩子们认识世界、培养审美的第一步。

民间玩具的种类很多，有学者将其分为九类。①泥玩具：主要包括泥人、泥鸟兽、泥哨、兔儿爷等；②布玩具：以棉布、丝绸、麻布等材料制作的布老虎、布娃娃、香包、荷包等；③竹木玩具：有木棒人、花棒槌、刀枪靶子、木雕、竹雕、竹编、草编等；④纸玩具：包括风筝、纸花、纸龙等；⑤石刻玩具：有"滑石猴"、石蛙、石龟等；⑥金属玩具：有铁环、九连环、蛇环、小锣、小火轮等；⑦陶瓷玩具：包括小陶塑、陶哨、小壶、小碗等；⑧面、糖及其他可食用材料的玩具：包括面人、糖人、面花等；⑨综合玩具：如投壶、彩扎、毛猴等。❷

民间玩具的分布较为广泛，几乎遍布全国，但从整体上看，南方与北方玩具的风格特点还是有差异的。这与南北方地理环境、气候特点、生活与文化环境都有很大关系，北方的玩具大多呈现出较为厚重、朴实的特点，南方玩具大多吸收了南方秀美、婉转、淡雅的特点。将北方河南浚县的泥咕咕与南方惠山泥人做对比，泥咕咕题材主要为飞禽、走兽、人物、风物四个大类，用色多为黑色打底，上面用白、红、蓝、黄色绘制纹样，其风格特

❶ 顾森. 中国雕塑[M]. 北京：中国国际广播出版社，2011：238.
❷ 潘鲁生. 中国民艺馆：玩具[M]. 济南：山东教育出版社，2020：24-26.

点较为洒脱、质朴，造型较为写意（图3-38）；惠山泥人整体风格较为细腻，人物造型写实，色彩鲜艳多样（图3-39）。经过对比即可看出南北方泥塑玩具的差异之处。

图3-38　泥咕咕

图3-39　惠山泥人

二、民间木雕的类型及其设计美学思想

1. 中国木雕艺术发展概述

中国的木雕艺术出现很早，在甘肃武威、长沙马王堆、湖北江陵等地的汉墓都出土了大量木俑，雕刻刀法娴熟粗犷，十分生动。并且帝王宫苑开始大量建造，很多建筑都是使用木雕来进行装饰，这都反映出秦汉两代的木雕工艺已经趋于成熟。到了南北朝时期，由于佛教的兴盛，木雕艺术也随之发展。唐代是中国工艺技术大放光彩的时期，木雕工艺也日趋完美。许多保存至今的木雕佛像，是中国古代艺术品中的杰作，并且开始涉及人物、花鸟等新的题材，具有造型凝练、刀法熟练流畅、线条清晰明快的工艺特点。唐代发明了一种上漆后再雕刻的技法，现称之为"剔红""剔黄""剔黑"等。宋代时，木雕技艺进一步发展，被广泛运用于建筑装饰上。到了明清时期，木雕开始发展为小型观赏性木雕、实用装饰木雕、陈设木雕等，多见于生活风俗、神话故事，如吉庆有余、五谷丰登、龙凤呈祥、平安如意、松鹤延年等木雕作品，深受当时社会欢迎。同时也开始出现一些较为著名的木雕艺人和木雕流派。

2. 代表性民间木雕类型及其美学特征

（1）东阳木雕

根据历史文献中关于东阳木雕的记载，最早出现于清代康熙年间《新修东阳县志》，其文提到唐太和年间，东阳冯高楼村的吏部尚书冯宿以及任工部尚书的弟弟冯定都建有豪宅，且其宅院异于常人，"高楼画栏耀人目，其下步廊几半里"。另外，唐代的诸多名人与显贵的陵墓，如著名的陆氏墓以及唐元和年间宰相舒元舆的墓，研究者发现其中均有精

雕的木制陪葬，也是东阳木雕的陪葬木俑。❶可见东阳木雕是从唐代开始形成的一种木雕风格，之后到了明代，因为木版印刷技术的兴盛，东阳就逐渐发展成为木雕的著名产地。清代时，东阳木雕已经十分成熟，在中国都很有名气。东阳木雕以平面浮雕技法为主，多层次浮雕、散点透视构图、保留平面的装饰，形成了较为鲜明的雕琢艺术特色，其雕刻技法有十多种。东阳木雕的主要题材多为历史故事和民间传说，画面构图饱满、内容丰富、层次分明（图3-40、图3-41）。

图3-40　东阳建筑木雕中"牛腿"构件❷

图3-41　东阳木雕樟木箱❸

（2）潮州木雕

潮州木雕历史悠久，始于唐代，盛于明清。现存最早的潮州木雕在潮州的开元寺中，寺庙的斗拱和屋檐上都有木雕装饰纹样。潮州木雕既有广府文化的渊源，又受到江浙一带像东阳木雕的影响。它应用广泛，题材丰富，民间传说、古今人物、花鸟虫鱼、飞禽走兽、江海水族、戏剧故事等都是其常见的表现题材。潮州木雕常被使用在建筑、家具、神器、案头等装饰上，由于会在雕刻后再上漆贴金，又被称为"潮州金漆木雕"。以坚韧度适中的樟木为主材的潮州木雕，雕刻技法有沉（凹）雕、浮（凸）雕、圆（立体）雕、通雕（多层）和锯通雕（单层）五种，其中通雕吸取了浮雕、圆雕等技法而融会成玲珑剔透的技法。潮州老城区里的己略黄公祠，是一座名副其实的潮州木雕艺术殿堂，其梁枋两端

❶ 黄永健. 浙江东阳木雕·陆光正[M]. 深圳：海天出版社，2017：6.

❷ 图片来源为黄永健. 浙江东阳木雕·陆光正[M]. 深圳：海天出版社，2017：8.

❸ 图片来源为卢佳. 意匠生辉：浙江民间造型艺术[M]. 北京：中国摄影出版社，2011：25.

装饰了形象各异的龙、凤、狮等祥瑞动物,"铜雀台""张羽煮海""水漫金山"等戏曲传奇、民间故事则是这里木雕创作的主要题材,同时地方风光也有体现(图3-42)。这些木雕装饰,在技法上采取了圆雕、浮雕、镂空等不同手法,是突破空间和时间限制的潮州木雕艺术殿堂。

图3-42 潮州己略黄公祠中的木雕装饰(邹丰阳拍摄)

(3)徽州木雕

徽州木雕是传统民间雕刻艺术之一,与具有徽派风格的石雕、砖雕两种民间雕刻工艺并称"徽州三雕"。大多应用于民居建筑的梁架、斗拱、檐条、栏板、窗子以及家具上的雕刻装饰。徽州木雕艺术的题材很丰富,包括人物、山水、花鸟虫鱼、文字楹联以及各种吉祥图案等,雕刻技法综合运用线刻、浮雕、圆雕、透雕等雕刻手法,技艺成熟。使用的雕刻材料包括楠木、紫檀木、樟木、柏木、银杏木、沉香木、龙眼木等。徽州木雕重点在于表现作品的题材内容、工艺技法和构图线条的流畅,具有强烈的艺术感染力,具有极高的观赏价值(图3-43、图3-44)。明代时徽州木雕已基本形成规模,风格较为古朴,慢慢地许多徽商都以木雕装饰自家的院落,开始形成了一股徽州民居木雕艺术装饰风尚。而文化的基因,杂交文化冲撞的开放,使得徽商在木雕艺术中更多追求儒家文化的气息,并使其成为具有鲜明的儒家文化特色的木雕艺术流派。另外,徽州木雕受到了徽州地区浓厚的文人气息的影响,其主题纹样除传统题材外,更倾向于文人趣味的主题,如梅兰竹菊。同时,徽州木雕还受到了新安画派、徽州版画的影响,表现出强烈的文人气息和写意的风格特点。

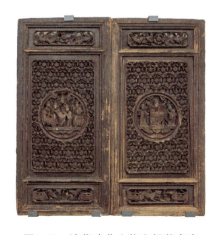

图3-43 清代戏曲人物宝相花窗扇

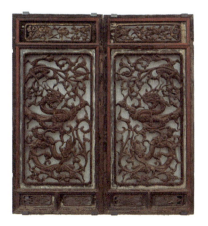

图3-44 清代龙纹镂空窗扇

（4）黄杨木雕

黄杨木雕主要产地为浙江乐清和温州两地，因其使用的材料为黄杨木而得名。[1]黄杨木是十分名贵的木材，木质坚韧、纹理细密，黄杨木雕多以小型雕刻为主，主要供人把玩（图3-45）。黄杨木雕始于宋元，流行于明清。它起源于龙灯骨架上装饰的木雕小佛像，清末发展成为艺术欣赏品。目前有实物可查考的最早的黄杨木雕是元顺帝至正二年（1342年）的李铁拐像，现保存在北京故宫博物院。[2]

图3-45　黄杨木雕·醉翁[3]

黄杨木雕一般要经过构思草图、塑制泥稿、选取木料、操作粗坯、镂雕实坯、精心修细、擦砂磨光、细刻发纹、打蜡上光、选配脚盘等十道工序方能成型，黄杨木雕的艺术形态多种多样，这来源于传统雕刻者对生活的观察和积累。在黄杨木雕起源和发展之初，雕刻群体主要由民间艺人构成，日常生活接触到的大部分为民间话本、神话传说、脍炙人口的戏曲剧本，所以雕刻的题材大都是从这些文学作品中提炼出的人物，当下这些创作题材仍旧是黄杨木雕刻者善用的题材。例如八仙、观音、如来等神佛仙人。在温州地区有较多的木材，这为木雕的选择提供了较大的便利条件，由于世代木雕巧匠们不断地摸索和研发，积累了较多优秀的技术手法，这对黄杨木雕的发展起到了推动作用，在技法风格中镂空技法是较典型的代表，所表现的作品生动自然，玲珑剔透。代表作品有《天女散花》《红绸舞》《哪吒闹海》等作品。

三、民间泥塑分类及造型审美

1. 中国民间泥塑的起源与发展

中国泥塑的出现非常早，到了汉代时泥塑工艺已经发展到较好的一个阶段，在两汉时

[1] 关于浙江乐清黄杨木雕纪录片，感兴趣者可前往哔哩哔哩平台搜索"非遗探秘：黄杨木雕（上）"即可观看。

[2] 张伟孝. 明清江浙地区木雕装饰纹样[M]. 青岛：中国海洋大学出版社，2020：54.

[3] 图片来源为徐华铛. 中国木雕[M]. 合肥：安徽科学技术出版社，2016：193.

期的墓葬中大量出土了陶俑、陶兽、陶马车等，正是由于这一时期需要在丧葬习俗中使用大量的陪葬品，这实际上也为泥塑的发展起到了很大的推动作用。两汉之后，由于佛教的传入，造像之风兴起，到了唐代时泥塑艺术已发展到了一个高峰，被誉为雕塑圣手的杨惠之就是唐代杰出的代表。宋代时，由于商业的发展，泥塑除了以宗教题材为主外，还加入了很多小型的泥塑玩具，相关的制作艺人与工坊也开始出现。当时的《东京梦华录》《都城纪胜》《梦粱录》《武林旧事》等书中都有关于泥塑的记载。如《东京梦华录》中记载的"磨喝乐"，是在农历的七月七日前后售卖，不仅平民百姓买回用以"乞巧"（七夕节时，女性敬奉织女，祈求高超女红技艺的活动），达官贵人也要买些以供玩赏。除此之外，在宋人大量的笔记文章中，也有不少民间泥偶彩塑相关信息的记载。❶

元代之后，经过明、清、民国的发展，泥塑艺术品在社会上仍然流传不衰，尤其是小型泥塑，既可观赏陈设，又可让儿童玩耍。几乎全国各地都有生产，其中著名的产地有无锡惠山、天津"泥人张"、陕西凤翔、河北白沟、山东高密、河南浚县、淮阳以及北京。

2. 民间泥塑的类型及其工艺

民间泥塑的材料比较简单，主要是泥土和颜料，但对于泥土的要求较高，得是质地细腻、黏性好、韧性强的泥土才能合格。每个泥塑产地的泥土质地都不一样，所以会形成不同的面貌特征。泥塑的技法主要为徒手塑型或借助工具进行塑型，主要方式有打、揉、捏、摁、戳、塑、按、拍等，并且在塑型的过程中要掌握好力度和节奏。

下文将根据其不同的风格特点，分别来进行赏析。

（1）天津"泥人张"

天津"泥人张"始创于清代道光年间，创始人是张明山，张明山自幼随父亲从事泥塑制作，他善于融合与创新，他的作品基本为小型泥塑，专为室内陈设，其作品以塑像、民俗、民间故事为主，善于抓住人物日常的细节，其塑像作品是把西方的写实技巧和中国传统民塑技法相结合，做法既有一定的写实形式，又具有中国古代的文人气质（图3-46、图3-47）。随着历史的发展，泥人张已经传承了约200年了。在不同的时期，泥人张也呈现出了不同的特点和面貌，这是随着时代进步不断发展的结果。其制作工艺过程有六部分：准备泥料、塑造泥人、阴干泥塑、入窑烘烧、实施彩绘和道具制作。2006年，泥人张（天津泥人张）被列入第一批国家级非物质文化遗产名录中，对于泥人张这项民间手工艺的保护不再是只有自发传承了，国家和政府的介入，为泥人张的传承和保护提供了非常有力的支持以及更广阔的发展道路。

❶ 张西昌. 泥塑[M]. 重庆：重庆出版社，2019：5.

设计美学

图3-46　泥人张·吹糖人

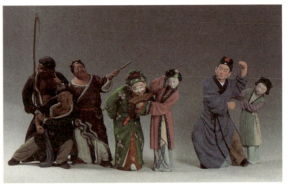

图3-47　泥人张·东岳庙

（2）凤翔泥塑

凤翔泥塑是陕西省的民间艺术瑰宝，是当地的一种传统的民间艺术类型，目前产地主要集中于陕西省宝鸡市凤翔区的六营村。这里有如此有特点的泥塑也不例外，宝鸡地处关中平原的西部，在这里出土了许多春秋战国和汉唐时期的泥塑陪葬品，可以看出此地泥塑工艺的历史十分悠久。六营村的历史渊源和得名富有传奇色彩。相传六百多年前，明太祖朱元璋曾派部将李文忠在雍水河畔屯兵，后本部第六营士兵在当地安营扎寨，其中一部分江西籍士兵会做陶瓷品，便利用该地黏性很强的"板板土"，兑水和泥、制模，捏泥人、泥动物、泥器物，当作泥玩具出售，六营村的脱胎彩绘泥偶由此出名，代代相传。❶

凤翔泥塑的品种很多，大致可分为坐虎、虎挂脸、兔子、狮子等三十多种，并且大小尺寸差别很大，有的有半人高，有的只有一寸左右。按照类型可以将其分为三大类：装饰类、玩具类、人物造像类。❷装饰类的泥塑主要是挂虎、牛头以及尺寸较大的坐虎、坐狮等坐兽，平均尺寸高度约为60厘米（图3-48）。这类泥塑有着镇宅、辟邪、招福的作用，形象威严、用色考究，是目前现代凤翔泥塑的艺人们主要制作的泥塑类型。玩具类泥塑主要指的是小件的作品，比如十二生肖、植物、孩童玩具等，大小3~15厘米不等（图3-49）。这类泥塑的特点就是精巧有趣，造型简洁，善于变形和夸张，十分符合孩子们的审美趣味。人物造像类泥塑主要是根据宗教信仰和民间信仰的神像进行塑造，后来加入了很多传说、神话、戏曲中的人物，比如《西游记》《水浒传》等，这类泥塑高约20厘米，一般会组成一套，讲述不同的故事内容。该类泥塑造型更加庄严大气，人物特点鲜明，用色更加浓重。

❶ 彭岚嘉. 西北文化资源大典[M]. 北京：民族出版社，2018：255.
❷ 陈淑姣，张逢梅. 凤翔泥塑[M]. 北京：中国轻工业出版社，2016：32-33.

凤翔泥塑的造型非常有特点，手法大胆夸张，简练概括，风格古朴，富有陕西地区的审美趣味。凤翔泥塑的造型通常都比较圆润饱满，外轮廓十分流畅自然，色彩对比强烈，花纹图案丰富，基本都会填满整个作品。并且，泥塑的制作艺人非常善于抓住表现对象的造型特征，并突出其特征，每件作品都栩栩如生、生机勃勃。凤翔泥塑的用色基本都是在白坯的基础上，使用红、黄、绿、黑这几种颜色进行花纹的勾勒和绘制，这种用色特点是符合中国传统的五色观点的，一般人红和绿色是主要颜色，还会用到玫瑰红、黄色作为副色，起到了丰富作品色彩、增加亮度的作用。并不是所有的凤翔泥塑都会上色，也有只用黑线在白坯上直接勾勒纹样的素绘，运用黑白两色的变幻，呈现出一个高雅古朴的作品面貌。

图3-48　凤翔泥塑·挂虎

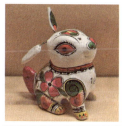

图3-49　凤翔泥塑·十二生肖（兔、牛、猴、猪）

（3）惠山泥人

江苏无锡地区的惠山泥人，是当地民间艺术的重要部分。明末文学家张岱的《陶庵梦忆》卷七中曾有一段关于惠山泥人的记述："无锡去县五里为铭山。进桥店在左岸，店精雅，卖泉酒、水坛、花缸、宜兴罐、风炉、盆盎、泥人等货。"由此可见，无锡泥人的历史已有近五百年了。❶清代时，出现了专门的作坊来制作泥人，根据徐柯《清稗类钞》卷四十五《工艺录·泥人条》记载："高宗南巡，驾至无锡惠山，山下有土春林者，卖泥人铺也，工作精妙，技艺万端，至此命作泥人数盘，饰以锦片，金叶之类，进御之，大称赏，赐锦甚丰。期物至光绪时，尚存颐和园佛香阁中，庚子之乱，为西人携去矣。"❷由此可见在当时的惠山，不仅出现了专门以卖泥人为生的艺人，并且其塑造工艺十分精湛。

❶ 刘春芽. 中国近代美术文化探寻与思考[M]. 长春：吉林人民出版社，2019：135.
❷ 吕航，窦巍. 惠山泥人[M]. 北京：中国轻工业出版社，2016：15.

设计美学

清光绪十一年（1885年），在慈禧太后五十寿庆上，无锡地方官员以"八仙上寿"泥塑进贡朝贺，惠山泥人产业达到了历史上的顶峰期。❶

惠山泥人在制作上可分为两大类，一类是模印泥人。艺人们创作出一件样品，俗称"捏仔子"。然后制成模型，进行批量生产。模印泥人造型古朴丰满，表现手法简洁洗练，《大阿福》《一团和气》《三胖子》是这类作品的代表作。另一类是手捏泥人，则是以捏为主，不需要样品和模具，因为多以戏曲为表现题材，所以又称"手捏戏文"。其造型生动、活泼，衣纹流畅而富于装饰性。代表作有昆曲《挑帘裁衣》《教歌》，京剧《贵妃醉酒》《霸王别姬》等（图3-50）。

《宇宙锋》　　　　　　　　　《霸王别姬》

图3-50　手捏戏文❷

惠山泥人之所以闻名远近，离不开它的原材料——惠山黑泥。惠山黑泥质地细腻，可塑性强，经过加工后反复捶打，便十分绵密，自然干燥后的泥坯又非常坚硬。这决定了惠山泥人的工艺和技术条件，直接影响了泥人的品质和质量，使得惠山泥人更加细腻光洁。惠山泥人造型饱满，注重表情的刻画。常用的颜色有大红、绿、黄、青等色，色彩对比比较强烈。惠山传统彩绘中还必须做到"新、清、齐、爆"。"新"指色彩要新鲜，明快醒

❶ 刘春芽. 中国近代美术文化探寻与思考[M]. 长春：吉林人民出版社，2019：136.

❷ 图片来源为南京博物院. 手捏戏文 泥土神韵：喻湘涟、王南山捐赠南京博物院惠山泥人作品集[M]. 北京：荣宝斋出版社，2008：5，7.

目，一般一台泥人作品至少数十件（套），在彩绘结束时，要求满台泥人鲜明光亮，欣赏者看了会喜欢。"清"指泥人要画得干干净净，用笔干净，不邋遢；用色清爽，要保持色的明度，使人感到明朗爽快。"齐"指用笔要整齐，"直线要直，曲线要活，线界要清晰"，繁而不乱，图案纹样疏密得当，简洁得体。"爆"指用色强烈的意思，因为泥人本身体积小，泥坯的内结构起伏变化不大，因此要求在色彩上调子大胆强烈，底色采取原色对比，以引人注目。❶

（4）敦煌彩塑

甘肃敦煌作为佛教在中国发展的重要地区，其民间艺术的特点大部分都与佛教思想有着很大的关系。敦煌莫高窟里蕴含着非常丰富的佛教艺术，其中的彩塑是历代佛教艺术的瑰宝。敦煌彩塑经历了北凉、北魏、北周、隋唐、五代、宋元等朝代，是外来宗教与本土文化相互碰撞、融合的结果。莫高窟石窟中保存的十六国至元各朝代的彩塑达2000多身，较为完整地反映了近千年间佛教雕塑艺术在中国发展的历程。根据敦煌彩塑的发展演变过程，大体可分为三个时期，早期包括北魏、西魏、北周，彩塑古朴浑厚粗犷庄重，注重人物面部的传神，体现了北方民族的气质特征；中期包括隋唐两代，这是敦煌彩塑的繁盛时期，风格也由清瘦秀丽、潇洒质朴变为丰肌秀骨、精致细腻、绚丽多姿、雍容华贵；晚期包括五代、北宋、西夏、元四代，彩塑人物大多清淡单调、缺乏活力与生气，没有唐朝时那种健康饱满充实的美感，标志着彩塑艺术由唐代全盛逐步走向衰败。❷

敦煌莫高窟石窟中彩塑，主要运用的是捏、塑、贴、压、削、刻等传统泥塑技巧，先用圆木搭建出骨架，上泥之前用芦苇扎出人物的大体结构，这一步大大增加了结构的稳固性，也减少了圆木骨架的压力。之后再用当地的澄板土来进行整体的塑造，在其间加入适量的纤维和细砂，以增强附着力。在完成大体泥坯后，再进一步进行精塑。在上色部分，每个时期的色彩使用都有各自的特色，早期的色彩相对较为简朴和沉着，到了隋唐鼎盛时期，其色彩则较为绚烂并且人物装饰的璎珞较多。敦煌莫高窟泥塑整体造型风格生动活泼，表现出了人物的动感以及人物特征。制作工艺细腻，可以看成是泥塑和雕刻的结合体。另外，敦煌莫高窟的彩塑有绘塑结合的特点，因为这里的彩塑都是基于洞窟结构和佛龛结构的，塑像的造型和色彩都要与周围壁画相统一，相互陪衬又互为一体，起到了和谐统一又能突出洞窟主体的作用（图3-51）。敦煌莫高窟的彩塑是基于佛教艺术的范围，但进行了夸张和修饰的。如彩塑菩萨，一般都长眉入鬓，嘴角深陷，项下加三级，加长手指等。这些虽然都违反生理现象，但由于"夸而有节，饰而不逐"，不仅无损于形象的真实

❶ 汤兆基. 中国手工艺：雕塑[M]. 郑州：大象出版社，2019：392.
❷ 柴剑虹，刘进宝. 敦煌[M]. 北京：朝华出版社，2018：143.

性，反而更好地表现了菩萨的女性特征，增强了形象的典型性和艺术魅力。❶

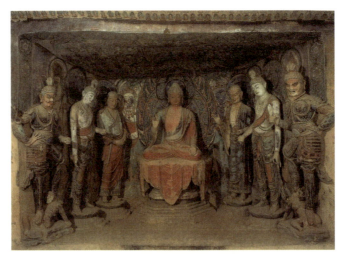

图3-51　敦煌45窟西壁龛

敦煌莫高窟彩塑是在吸收了外来艺术和审美趣味的基础上，发生了本土化的转变，是中国佛教雕塑逐渐中国化、民族化的过程。它的创造与发展也影响着甘肃地区乃至整个中国佛教雕塑艺术的面貌，是中国雕塑艺术的精彩内容。

思考题

1. 谈谈对民间美术的理解，总结其艺术特点。
2. 简述民间刺绣的艺术特征，并选择其中一种类型进行分析。
3. 分析某一地区的民间剪纸艺术风格及特点，并赏析其纹样内涵。
4. 描述一幅年画，针对其题材、样式、产地、造型、色彩等方面进行分析。
5. 分析中国民间雕塑艺术的发展脉络及风格特征。

❶ 刘进宝. 敦煌学通论[M]. 兰州：甘肃教育出版社，2019：191.

第四章
设计美学的拓展应用

导读

本章首先简述了"新东方主义"设计美学的概念,探索其产生的因素;其次梳理道家美学思想,讲解道家美学思想在视觉设计中的应用。

通过本章内容的学习,学生对设计美学在现代设计中的应用有一个初步的认识,明白美学原则如何指导设计决策,从而提高设计的审美质量和功能性。

学习目标

知识目标:了解"新东方主义"的概念及产生的因素;掌握"新东方主义"设计美学在现代设计中的应用;掌握道家美学思想及其内涵。

能力目标:能够运用道家美学思想对现代视觉文化进行创新设计。

素质目标:培养学生对美的感知和鉴赏能力,提高他们的审美情趣和美学素养,使他们能够识别、理解和欣赏不同的设计作品,并形成自己的审美标准。

第一节 "新东方主义"设计美学

一、"新东方主义"的概念

中华传统文化是中华文明的历史沉淀,它凝结了各民族的智慧和创造,它融合了老子的道本体、儒家思想、道家文化等多元文化的实体系。法国美学家丹纳曾说:"一个民族的特性尽管屈从外来的影响,仍然会振作起来,因为外来的影响是暂时的,而民族性是永久的,来自血肉、空气和土地。"[1] "新东方主义"这个新名词是经过中国设计师漫长的思考和探索后提出来的。它代表着一种新的设计思维,要求设计师能以中国传统文化为根基汲取养分,做出异于古今的,有自己独特风格的设计。

所谓"新东方主义",就是主张在不受传统艺术形式的束缚下,以传承本土哲学精神为根本,广泛吸收国际多元的文化精髓,对本土的经典文化进行重新演绎,从而用现代的审美创造出富有东方神韵的新的设计作品。正如刘江平把中国传统水墨元素运用到招贴设计《水墨之美——跑步》中,再如靳埭强将剪纸、刺绣、木雕等中国民间物件运用到设计作品中。

二、"新东方主义"产生的因素

一方面,在经历了列强入侵、军阀割据以及半殖民的影响,中华人民共和国虽然发生了翻天覆地的变化,但是由于一些历史事件,如战争、政治运动、社会革命等因素,导致了文化遗产的破坏、遗失或者被忽视,影响传统文化的连续性。另一方面,随着科学技术的进步、现代化进程和生活方式的改变,使得一些传统习俗和知识失去了实际应用价值,导致年轻一代对传统文化的关注度和认同感降低。再加上外来文化的冲击,使得民族文化的优势被忽略,由于缺乏文化自信,人们常常把中国元素与"老套""俗气"联系起来。其实,人们需要考虑的是如何用现代设计的手法,去诠释传统文化中包含的"精神养分",从而走出一条既能延续当代国人精神气质又能使传统文化得到传承的新路径。

中国传统文化门类多样,包括儒释道、周易、民间艺术、中医等,它不仅汇集了中国历代的思想、观念和几千年的文明,也是取之不尽的创意来源。目前,人们处于全员奔小

[1] 卢铿. 新东方主义[M]. 青岛:青岛出版社,2009:30.

康，实现中国梦的阶段，在物质条件充足之余，千篇一律的设计已经无法满足人们的审美需求，开始寻求一些承载着东方"精神"的养分。自改革开放以来，人们一直接受着西方艺术家们建构的不真实的"东方主义"，这使得人们感到极大的不满，一些国内设计师也开始将中国传统文化融入自己的设计作品中，以做出有力的还击。"新东方主义"是在广泛吸收国内外多元的文化之后，以东方本位的思维寻找东西方之间、传统与现代之间新的艺术价值。当下，人们不应仅限于对传统元素表层的东拼西凑，而应该理解和把握这些元素背后深层次的"精神"，这才是运用"新东方主义"的灵魂。

三、"新东方主义"设计美学在现代设计中的应用

文化是生活的精华，是人类遗留下来的非常精彩的事物，这可说成是硬件，是可以用感官体现的。而哲学可说是软件，是无形无声无气味与触感的，只是一种思想，是人生的生活态度。❶

道家学说创始人之一庄子于《庄子·齐物论》中提出："天地一指，万物一马。"在这里，庄子从道为万物之本上提出了"天人合一"的思想。《庄子·天道》中说："夫明白于天地之德者，此之谓大本大宗，与天和者也；所以均调天下，与人和者也。与人和者，谓之人乐；与天和者，谓之天乐。"庄子提出的"和"之美，对于中国美学史有着重大的意义。❷

明代家具素有造型简练、比例匀称、做工精细的特点。比如在明式家具的结构和造型等方面充分展现了"天人合一"的美学特点，明式家具常采用榫卯结构将家具中的各个部件结合在一起，使之成为一个牢固的整体。"昔者圣人之作《易》也，将以顺性命之理，是以立天之道，曰阴与阳；立地之道，曰柔与刚；立人之道，曰仁与义。兼三才而两之，故《易》六画而成卦。"（《说卦传》）一阴一阳，一榫一卯，榫头是凸凹结合，阴阳咬合。❸材料宛若天成的过渡衔接，使家具产生一种和谐之美。

中是天下最大的根本，和是天下人共行的原则。达到中和者，天地各在其位生生不息，万物各得其所成长发育。❹"和"有调和之意，孔子所说的"执两用中"表明了处事应遵循

❶ 靳埭强. 设计心法100+1：设计大师经验谈[M]. 北京：北京大学出版社，2013：38.
❷ 杨莹. 审美活动"游"对山水画创作影响研究[D]. 延吉：延边大学，2012：11.
❸ 李潇. 明式家具风格特征研究[J]. 家具与室内装饰，2018（6）：24-25.
❹ 周怡. 中和之道——论"新东方主义"与中国当代设计的交融与贯通[D]. 南京：东南大学，2016：8.

以求其和的原则。"中和之美"反映在设计中即指从事艺术创作时,应适中,避免过激和走极端。在全球化的趋势下,当下设计师应破除国家之间分歧,取长补短,相互交融,才能设计出东西相融的优秀作品。对于设计作品,应让使用者达到精神上的平和,切勿在任何一方面走极端。例如室内设计上,虽高纯度色彩能引起强烈的情感反应,但设计师喜用低纯度色彩,而极少使用高纯度颜色;在建筑设计上,建筑物的长度和宽度常常随着高度的增加而增加,以达到比例和谐,避免由于任一方的强大而导致失衡。再如产品设计强调和谐,须有节制,儒家主张平和,不能因强调一方而使另一方"失和",从而导致不美。

历经百年,历史悠久,文化深厚的北京同仁堂,在中国医药行业一直首屈一指。然而,在国家大力倡导发展中医药,发展大健康的时代背景下,各大药企纷纷加入激烈的市场竞争中,一时间出现了群雄四起的局面。此时的同仁堂需要重新定位,品牌升级,以新的战略迎合消费人群。李华清设计团队在以传统文化为核心理念的基础上,顺应新时代人们消费观念的变化,助力老字号,力求找回其曾经的辉煌。为秉承同仁堂"同修仁德,济世养生"的立店之本,"以义为上,义利共生"的经营哲学,在规划专柜设计上,将"礼乐"的元素融入同仁堂"仁义"文化之中,在造型设计上,散货柜的造型中结合了"鼎""缶"元素,有春秋鼎盛,击缶迎宾之意(图4-1)。货架的造型也加入编钟的元素,代表同仁堂供奉御药的悠久历史。

凤鸟纹方鼎(商)

曾侯乙铜鉴缶(战国)

设计美学的拓展应用　第四章

散货柜造型（一）

散货柜造型（二）

图4-1　结合"鼎""缶"元素的散货柜造型设计

思政小课堂

北京同仁堂，是全国中药行业著名的老字号。创建于1669年（清康熙八年），自1723年开始供奉御药，历经八代皇帝（共计188年），其产品以配方独特、选料上乘、工艺精湛、疗效显著而享誉海内外。

在产品包装方面，为传递自然、健康之感，以时尚、轻松为主线，以淡雅清新为色调，将药品包装成便捷的消费品。这不仅能够满足时下消费大众的心理，又打破了传统中药包装的厚重感。而插画的设计上，结合了写实和写意风，以营造出诗意唯美的意境。整体包装便捷、新颖，在保留品牌传统文化的基础上，为包装形象注入了新的生命力。李华清设计团队通过数月奋战，对造型、材质、工艺进行全面升级，从品牌重塑到包装升级，再到空间塑造都进行了严格把控，最终形成了全新的同仁堂品牌形象系统。而且设计的"北京同仁堂"西洋参等系列产品包装也荣获了"中医药国礼"。

2015年农夫山泉的三款产品包装设计获国际包装设计大奖Pentawards铂金奖。国际设计师Sarah为感受自然与生命的奇妙亲临长白山，在寻找源头的过程中设计出了这一作品。瓶身采用长白山的自然生命创作了8幅插画。白色的插画旁配有"1000"放大的红色字体，整个画面显得赫然醒目，表达了人与自然物种和谐共生的美学理念。农夫山泉从高端水到奶瓶盖式矿泉水的营销策略，充分体现了企业用一个个创新的理念去抓住消费者的心。同时，人们也感受到了产品背后，企业和设计师们克服文化差异获得市场认可的"和"的思想，这也是"新东方主义"所倡导的。农夫山泉包装设计让人们看到了国外设计师不同的思维方式，从源头观察，亲临实地感受人与自然的真谛，充分考虑消费者的立

场，最终设计出如此美妙的作品。

沃林格在《抽象与移情》中提到，艺术不只是单纯模仿，而是一种符合人类内在情感的需求。康定斯基认为，"内在因素"即情感是必须存在的。因为内在因素决定了艺术作品的外在形式。正如思想意识决定了人们的言语一样。这两种观点与孔子所提倡的"仁"如出一辙，即都应该更多地关注人们的内在需要。❶人们常说凡事讲究"尽善尽美"，孔子却认为这两者虽具有独立存在的特征，但不能成为统一的整体。《论语·八佾》中提到："子谓《韶》：'尽美矣，又尽善也。'谓《武》：'尽美矣，未尽善也。'"❷这里的"尽善尽美"说的就是艺术的最高境界。它要求在设计中，将道德内容与艺术形式高度统一，使作品起到审美与教化的双重功能，既能让作品赏心悦目，又能教育人们。❸

当下，面对外来文化的冲击，中国现代设计存在着文化内涵缺失、民族认同感不足等现实问题。"新东方主义"设计美学的研究，有助于中国当代设计师树立贯通古今、融汇东西的设计观；有助于指导新一代的设计师将东方的自然之道与西方的设计理论相融合，在创新与传承中，使中国传统文化融入现代语境。

总之，当代食品包装设计已经不知不觉地被中国传统美学精神影响着，而中国传统美学的理念与现代食品包装设计的理念不谋而合。因此，深入研究"新东方主义"这一古今兼容、中西互通的美学观，将民族优秀传统文化融入西方现代技术中，才能加深民族文化的认同感和自信心，将最深厚的民族精神融入现代设计中，设计出震撼人心的优秀作品。

第二节　设计美学在视觉设计中的应用

中国是一个有着五千年历史的文明古国，有着悠久的历史、丰厚的文化底蕴，在市场竞争日趋激烈的当下，在习近平总书记所倡导的实现中华民族伟大复兴中国梦的号召下，庄子的审美精神以及理解"游心"的精神境界，能有效引导设计师从人的生理欲望中解脱出来，有利于创作者沉淀内心，提升创作技能，在现代设计的运用中融入传统文化设计之

❶ 康定斯基. 艺术中的精神[M]. 李政文，魏大海，译. 北京：中国人民大学出版社，2003：65.

❷ 朱熹. 论语集注[M]. 济南：齐鲁书社，1996：29.

❸ 任焱. 儒家美学思想在现代包装设计中的体现[J]. 建筑与装饰，2017（41）：115.

美，从而创作出具有民族特性的好作品。因此，通过庄子"游"之美来审视中华艺术的精神，考察"游"之美对当代设计的价值是有必要的。

一、道家美学思想

"道"是道家哲学思想的核心，强调自然万物最本源的整体性特征，即主客之间的和谐与共融。由老子提出的"道是世界万物的本源"，在中国思想史上占有重要地位。道家思想追求"道法自然"，关注事物本身之美，这一审美思想对中国传统造型艺术产生了深远的影响。庄子所追求的道，与一个艺术家所呈现出的最高艺术精神，可以说，在本质上是一致的。

1. 庄子的人生态度

庄子，名周，生在战国时代。他的性格观念是先秦哲学家中最具审美性的。从《庄子》书中"庄子与惠子游于濠梁之上"，"庄子钓于濮水"，"庄子行于山中"等，都可以看出庄子的生活情趣。陈鼓应说："老子的道，本体论与宇宙论的意味较重，而庄子则将它转化而为心灵的境界。"❶在"逍遥游"中这种自由是"无所待"的。庄子从摆脱人际关系中寻找个体的价值，认为"物物而不为物所物"这样的个体能作"逍遥游"。

庄子以这种精神状态作为理想人格，并以"心斋""坐忘""形如槁木""心如死灰"以及种种丑陋形貌来描述其外在状态，目的是要舍弃一切为仁为善为美为名为利等所奴役、所支配、所束缚的"假我""非我"❷，不受任何现实的限制、束缚。庄子的"逍遥游"（"游心"）所追求的是忘乎物我、不计得失，以求内在心灵的觉醒，这对于整个人类的精神生活有重要的意义。

2. 庄子"游"之美

"游"本字，甲骨文作"斿"，许慎《说文解字》曰："游，旌旗之流也。""游"产生于依"旗"而生、因"气"而动中，而其深刻的文化意涵却是"游"，体现出了先民最原初的天人相感。中国美学的独特性就来源于独特的天人感通思维结构，旗因"气"动，"游"依旗生，使旗的崇高神圣和"游"的魔幻神奇两相媲美，从而也揭示了"游"从文字符号到审美文化的嬗变。❸

儒家最早将"游"指向现实人生和人格塑造。孔子曰："志于道、据于德、依于仁、游于艺"，朱熹释"游于艺"曰："游者，玩物适情之谓。艺，则礼乐之文，射、御、

❶❷ 刘一峰. 论《庄子》"游之于心"对中国当代设计的启示[J]. 戏剧之家，2019（36）：97.

❸ 邱晔. 庄子"游"之美研究[J]. 云南社会科学，2013（6）：43.

书、数之法，皆至理所寓，而日用之不可阙者也。朝夕游焉，以博其义理之趣，则应务有余，而心亦无所放矣"，并作了详细的解释。"游于艺"的"游"与艺术家熟练掌握的技艺以达到自由感受直接相关。而庄子的逍遥游则将"游于艺"至"游于物之初"，使之成为绝对的自由。

它"忘其肝胆，遗其耳目"，"死生无变于己，而况利害之端"。正因如此，这种"逍遥游"是"无待之游"，它开启了超功利的中华艺术精神。就审美创造而言，创造者能从观念中超脱利害得失，精神上就不会被压抑，他的创造力得到解放，从而也能得到创造的自由和创造的乐趣。大家十分熟悉的《田子方》中的故事："宋元君将画图，众史皆至，受揖而立，舐笔和墨，在外者半。有一史后至者，儃儃然不趋，受揖不立，因之舍。公使人视之，则解衣盘礴，裸。君曰：'可矣，是真画者也，'"这个故事说明了庄子"游之于心"的精神。

二、道家美学思想在视觉设计中的应用

1. 心斋：实现审美创作的高度自由

在先秦经典文本中，《庄子》深入而精致，开掘了人的精神世界，对后世审美活动也有着深远的影响。《大宗师》南伯子葵与女偊的对话中，庄子借女偊的口说明一个人须经历了修养的过程，才能游心于"道"。庄子把这种"无己""无功""无名"的精神状态，称为"心斋"，又称为"坐忘"。庄子的"心斋""坐忘"的精神境界，能帮助创作者养成淡定的心理，拓宽艺术的心胸。随着互联网技术的发展，人类对于科技的依赖将导致物欲的膨胀，甚至于道德沦丧。庄子认为，人不要为种种"身外物"所役使，现代技术在飞速发展的过程中，人们设定了一种新的价值观，人能主导一切自然之物。为实现自身利益，凭借技术手段随心所欲地侵占自然资源，把自然界当作可以获取自身利益的对象。而庄子强调"无为而为"，顺应自然，人应该"安时而顺处"，懂得克制自己过分的欲望，才能与万物和谐共处。正如彭富春教授说的，天人共生就是展开为欲望、技术和大道的游戏。❶欲望的实现不仅依靠技术的中介，而且还必须服从智慧的规定。❷

2015年获国际包装设计大奖Pentawards铂金奖的农夫山泉矿泉水瓶，瓶身没有过度地考虑装饰、色彩、材质或外观的累叠与附加，或者沉迷于炫酷的附加功能，而采用全透明设计，并配有长白山典型的动植物的插图，每个图案都配有相应的文字说明，处处透露着

❶ 彭富春. 论国学[M]. 北京：人民出版社，2015：318.
❷ 彭富春. 论国学[M]. 北京：人民出版社，2015：319.

自然生态文明和人文关怀（图4-2）。同时，我们也感受到了产品背后，企业和设计师们强调适度设计、节约资源，回归设计本身的思想。然而一些设计师，受虚荣性消费观的束缚，往往急功近利地将浮夸、炫耀的材料、工艺堆砌于设计中，形成一种无形的浪费，逐渐走向了"适度"的对立面。

2. 天和：天人合一、与道冥同的设计思维方式

《庄子·天道》中说："夫明白于天地之德者，此之谓大本大宗，与天和者也；所以均调天下，与人和者也。与人和者，谓之人乐；与天和者，谓之天乐。"庄子提出的"和"之美，对于中国美学史有着重大的意义。比如以色列设计师纳塔诺·格鲁斯卡采用原生态法变废为宝，利用废弃的

图4-2 农夫山泉矿泉水瓶包装设计

阔叶木进行家具设计，释放木材的内部情感，不仅实现了技术与艺术的融合，也体现了作品的独特性。当人们重新认识到原生态的魅力时，开始对那些不华美，毫无雕琢，散发着乡土气息，麻绳缠着、皮绳绑着，手法粗犷的原生态家具热爱追捧。

3. 厉与西施，道通为一：设计作品生命力的呈现

在庄子看来，作为宇宙本体的"道"是最高的、绝对的美，而现象界的"美"和"丑"则是相对的，而且在本质上也是没有差别的。小草秆和大木头，最丑的人和最美的人，以及一切稀奇古怪的事情，都是没有差别的。在中国美学史上，人们对于"美"和"丑"的对立，并不看得那么严重。人们认为艺术作品最重要的，并不在于"美"或"丑"，而在于要有"生意"，要表现宇宙生命力。民族文化无疑是最具生命力的，是中华民族文化自信的涌现，绝非由某些具体的符号所决定。在科技与经济迅速发展的今天，中国当代设计不能仅仅停留于诸如技术、图形符号等外在视觉表象，要通过意象思维的方式，探寻设计美学的本源力量，以设计为媒介彰显中国文化中最精华、最核心的传统文化精髓。

2016年，在总计328种、656册图书中，《藏区民间所藏藏文珍稀文献丛刊》（精华版）被评为"中国最美的书"。全套图书共分三卷，由知名藏学专家降洛堪布及其团队，深入藏区调研、搜集整理资料，从上万种经典资料中挑选出来。该书的装帧设计部分，将时尚与藏族佛教传统的视觉元素有机结合，使书的原始阅读形态也得到了完美的呈现。《藏区民间所藏藏文珍稀文献丛刊》（精华版）不同于往常的寺院收藏，均来自民间收藏，这为藏族传统文化研究提供了新的视角。

综上所述，庄子的美学思想直接影响着中国当代设计，同时也间接地影响着现代设计思想。当设计之美发展到这一步，它已经具有类似于纯艺术的特征，它的功能与功利目的、客观意义、认识机制等均已经被暂时遗忘，而成为一种相对纯粹的"有意味的形式"。这种纯粹的有意味的形式，可能并不是像克莱夫·贝尔所理解的，仅仅体现在作品的客观呈现层面，更重要的是它所激起的主观想象与价值判断方面，对于设计作品来说，在自由本质的呈现上已经是非常高的一个境界了。我们知道当代设计已经不知不觉地被中国传统美学精神影响着，而中国传统美学的理念与现代设计的理念不谋而合。因此，深入研究庄子"游"之美这一古今兼容、中西互通的美学观，将民族优秀传统文化融于西方现代技术中，才可能设计出震撼人心的优秀作品。

● 思考题

1. "新东方主义"的产生因素是什么？
2. 道家美学的代表人物及其美学思想的主要内容有哪些？

第五章
设计美学实训

实训一　中国古代器物美学训练

实训说明

① 以中国古代器物为内容，进行器物浮雕画练习。

② 以地方博物馆的相关器物为制作对象，以中国古代器物美学为学习对象，运用设计美学方法为器物设计系列IP。

相关知识

礼的体系化完成以周初周公制礼作乐为标志。到西周时期，具有事神意义的"礼"逐渐演进为德礼体系的王朝之礼。

周代的礼乐文化也体现在周代器物艺术形式之中，如青铜礼器、乐器、玉器等，并对这些器物的形式、意义、功能等方面的审美追求产生了深远影响。一方面，器物的造型、纹饰、材质等都要以礼为度，匠人制器也必须符合礼仪规范。如《礼记·仲尼燕居》云："宫室得其度，量鼎得其象，味得其时，乐得其节，车得其式。"❶另一方面，礼乐文化的各种礼仪活动往往通过具体的器物来体现。正如《礼记·乐记》："故钟鼓管磬，羽籥干戚，乐之器也……簠簋俎豆，制度文章，礼之器也。"❷即钟、鼓、管、磬、羽、籥、干、戚，都是表现乐的器具；簠、簋、俎、豆，衣食住行的仪节制度、图案纹饰，都是表现礼的器具。

图5-1为西周虢季鼎，通高39厘米，口径45.5厘米。1990年河南省三门峡市虢国墓地2001号墓出土。列鼎一组共七件，形制、纹饰与铭文均相同，大小依次递减。此为其中的一件，侈口，沿向外斜折，微束颈，颈下有附耳一对，浅鼓腹，圜底，三蹄状足。颈与腹饰窃曲纹与垂鳞纹。鼎的内壁有铭文4行18字："虢季作宝鼎，季氏其万年，子子孙孙永保用享"。鼎不仅是饪食器，亦是重要的礼器。西周时期，周王朝有严格的用鼎制度，虢季所用七鼎陪葬，表明他为诸侯身份的虢国之君。

《仪礼·公食大夫礼》："甸人陈鼎七，当门，南面西上，设扃鼏，鼏若束若编。"郑玄注："扃，鼎扛，所以举之者也。"

❶ 阮元. 十三经注疏[M]. 北京：中华书局，1980：1613.

❷ 阮元. 十三经注疏[M]. 北京：中华书局，1980：1530.

图5-2为侯氏鬲,高10.8厘米,口径14.4厘米。1990年河南平顶山应国墓地M95出土。敛口,宽平沿外折,束颈较短,微鼓腹,平裆,三矮柱足。器腹饰一周波曲纹,并有三条竖向扉棱将纹饰带隔成三组,并与三足上下对应。沿面上铸有铭文"侯氏乍(作)姚氏尊鬲,其迈(万)年永宝"12字。

《仪礼·士丧礼》:"新盆、槃、瓶、废敦、重鬲皆濯造于西阶下。"《仪礼·士丧礼》:"煮于垼,用重鬲。"

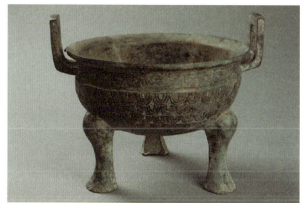

图5-1　鼎(西周)
(饪食器)
河南博物院藏

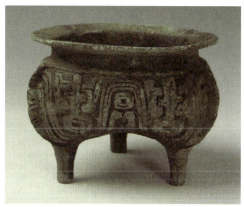

图5-2　鬲(西周,公元前1046—前771年)
(煮饭用的炊具)
河南博物院藏

小贴士

进行青铜器仿铜浮雕画和系列IP的制作时,大家需要牢记第二章所谈到的古代器物美学特征。古代器物的种类很多,制作时可能对出土的器物在造型上会产生一些变化,但千万不要一味地求变化,为了美而美,还是要将器物的识别度放在首位。

操作步骤

素材是实现创意的基础,再好的想法,最终还是需要能够有效地实施出来。要制作青铜器仿铜浮雕画和系列IP,需要以下关键的步骤。

1. 寻找素材图片及材料

通过各种渠道收集相关器物图片,可以来自书本,可以自拍,也可以来自网络平台。准备材料:黑色超轻黏土、卡纸、双头油性笔、颜料、海绵棒、画框等。

2. 分析器物的美学特征

可以通过网络平台、文献资料等，首先了解青铜器的名称、背景及美学思想，其次分析器物的造型、纹样、材料、颜色等美学特征，作为之后仿铜浮雕画的参考依据。

3. 绘制草图

绘制草图，需先根据浮雕画的尺寸绘制小稿方案，明确器物的结构和美学特征。草图设计时可以尝试多种构思方式和创作方法，以作比较。确定草图方案后，绘制放大样稿，注意器物的基本结构和形态特征，以及背景的处理。

4. 制作浮雕画和系列IP

运用所准备的材料，根据所绘制的样稿进行最终的创作。

实训二　民间剪纸纹样元素设计训练

实训说明

了解中国民间剪纸艺术的基本技法及代表性纹样，掌握中国民间剪纸的基本技法和表现形式，能够选取一种或多种风格的剪纸纹样进行再设计。

① 根据老师给出的纹样进行民间剪纸基本技法练习，临摹10张完整作品（不小于A4）。

② 自行选定一种纹样主题，创作一幅剪纸作品（尺寸不小于A3），并分析创作思路。

剪刀、纸张是剪纸的基本工具和材料。剪纸常用技法有：①折剪：将色纸折叠起来，剪出均齐式花纹的剪纸；②阳剪：把图案以外的部分剪刻掉，保留图案原有的点线面，阳剪一般需要笔笔相连；③阴剪：把图案自身剪刻掉，剩下的是图案以外的部分，通过衬纸反衬出图案的内容，阴剪一般要求线线相断。

相关知识

民间剪纸艺术中有着丰富的纹样类型，包括植物、动物、人物、几何纹样等，不同的纹样有着不同的内涵。并且不同地域的剪纸艺术，都有其独特的纹样内容，以表现日常生活中常见的事物为主（图5-3）。如：北方地区多表现生活中常见的动植物，其表现手法

及风格多质朴大气;傣族地区的剪纸纹样中,常出现大象,这与该地区的生活环境息息相关;潮汕地区地处沿海,在剪纸纹样中经常出现渔船、大海、虾蟹等内容,也是当地人民日常生活的再现。

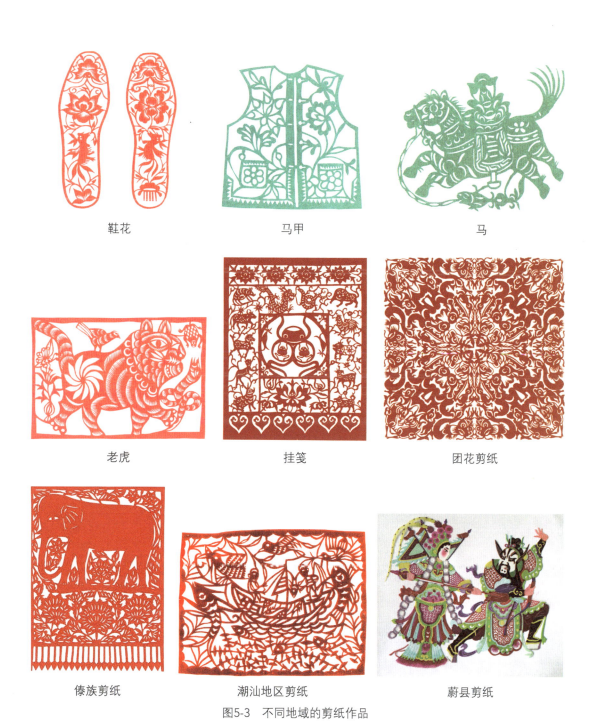

图5-3 不同地域的剪纸作品

操作步骤

请先熟悉剪纸相关工具、材料及基本技法,再临摹以下几种基本纹样(图5-4)。

宽而短的牙牙纹　　　　　　　稍粗而长的牙牙纹

细如毛发的牙牙纹　　　　　　用花瓣纹排列,似水波、又似田地

阳剪的线纹　　　　　　　　　阴剪的线纹

柳叶纹

单牙纹　　　　　　　　　　　用月牙纹表现水纹

花纹大多用折叠剪法，有四分、五分、八分等不同分法

不同变化的古钱纹

阴剪的旋转纹

阳剪的旋转纹

不同变化的旋转纹

图5-4

用折剪法剪莲花

（1）取长方形纸对折

（2）先剪花心

（3）剪莲蓬剪花瓣

（4）剪出大样

（5）取出大样

（6）刻画莲蓬

（7）刻画花瓣

（8）完成后的莲花

图5-4 基本剪纸纹样

实训三　民间刺绣造型美学训练

实训说明

① 了解几种刺绣的基本针法，以及民间刺绣的主题及内涵。学习刺绣与服饰之间的联系和关系。

② 思考某一类型的民间刺绣，其文化寓意是怎样通过表现方法表达出来的，如何把这种表现方法运用到现代设计中？

③ 选取某一类型的民间刺绣中的元素、表现方法或工艺技法，来创作一幅设计作品，形式不限。

相关知识

针线、布料是民间刺绣的基本工具和材料，民间刺绣常用技法较多，不同刺绣类型都有着独特的表现技法。如平针绣、滚针绣、散套针绣、乱针绣、打子绣等，都是民间刺绣中常用的刺绣技法，不同的技法所呈现的面貌也是不同的。

民间刺绣的用途十分广泛，多用在服饰、装饰艺术品以及枕套、靠垫等生活日用品中。民间刺绣的表现内容丰富，有花卉、植物、飞禽走兽、人物肖像、山川河流、文学故事、戏曲人物、吉祥纹样等。不同的纹样，也代表着不同的文化内涵。

操作步骤

1. 素材搜集与材料准备

通过多元化渠道收集具有代表性的民间刺绣图片，素材来源可以来自书籍文献或网络平台。在实物材料准备方面，需准备纸张、画笔、颜料等一系列创作工具。

2. 民间刺绣纹样艺术特征的深度解析

基于收集的丰富素材，对民间刺绣纹样的艺术特性进行深度剖析，并在课堂报告中予以详尽阐述和展示。

3. 临摹再现传统纹样之美

用手绘的形式，临摹图5-5、图5-6两个刺绣图案，尺寸上不做具体限定，旨在通过亲自动手的过程，进一步领悟并传承民间刺绣的艺术精髓。

图5-5 《蝴蝶花》

图5-6 《渔家乐》

实训四　　形式美的运用训练

实训说明

① 形式美感探索研究，通过对形式法则的正确理解，进行系列构成练习，形式不限。

② 将形式法则中的节奏、韵律、对比、统一、对称、均衡等作构成练习，数量不限。

相关知识

形式美的内涵有广义与狭义之分，广义的形式美内涵，指美的事物的外在形式所具有的相对独立的审美特性，它表现为具体的美的形式。狭义的形式美内涵，指客观事物的外观形式的美，包括造型、装饰、色彩、材料等外形因素和将这些因素按一定规律组合起来，所呈现出的审美属性。

形式美法则，是人类在创造美的形式、美的过程中对美的形式规律的经验总结和抽象概括。主要包括：节奏与韵律、对称与均衡、对比与调和、统一与变化。研究、探索形式美的法则，能够培养人们对形式美的敏感，指导人们更好地去创造美的事物。掌握形式美的法则，能够使人们更自觉地运用形式美的法则表现美的内容，达到美的形式与美的内容高度统一。

1. 节奏与韵律

节奏：指事物在运动中形成的合乎规律的周期性连续过程，它是一种有规律的重复，而产生的条理性与反复性的秩序感（图5-7～图5-9）。

韵律：是指对节奏给予的变奏性处理，它赋予节奏以强弱起伏、抑扬顿挫、渐进的、回旋的或均匀对称的变化。

图5-7　渐变形成的节奏（图片来源于百度图库）

图5-8　辐射形成的节奏（图片来源于百度图库）　　图5-9　建筑形成的节奏（图片来源于百度图库）

2. 对称与均衡

对称：是一种变换中的不变性，它使事物在中心点或者中心线的两边，出现相等、相同或者相似的画面内容（图5-10）。

均衡（平衡）：是通过各种元素的组合，使画面呈现出一种"稳"的感受，并通过人的眼睛，在心理上产生一种物理的平衡感（图5-11）。

图5-10　旋转对称、万花筒图标对称
（图片来源于百度图库）

图5-11　画面色彩的平衡
（图片来源于百度图库）

3. 对比与调和

对比与调和反映了矛盾的两种状态。

对比：是把鲜明对立的事物，通过不同色彩、质地、明暗和肌理的比较，产生鲜明和生动效果，使人在调和鲜明对比中看到变化，感到醒目、活跃、振奋（图5-12、图5-13）。

调和：是把对立要素之间调和一致，在整体上显得沉稳雅致，使人产生融合协调和稳健的审美感受（图5-14）。

主体与陪体的对比

冷暖对比

动静对比　　　　　　　　　　　　　　　明暗对比

图5-12　不同类型的对比（图片来源于百度图库）

图5-13　对比形成的视觉效应（图片来源于百度图库）

图5-14　相近元素的调和统一（图片来源于百度图库）

4. 统一与变化

统一：指组成事物整体的各个部分之间，具有呼应、关联、秩序和规律性，形成一种一致的或具有一致趋势的规律（图5-15）。整体的统一性是任何设计构图的基本要求。

变化：是由事物的运动形成的一种新形式，通过渐变的序列化形式构成不同的层次，它体现了事物各部分之间的相互矛盾、相互对立的关系。变化不仅能够使事物内部产生一定的差异性，产生活跃、运动、新异的感觉，而且使形体具有动感，克服呆滞、沉闷感，重新唤起新鲜活泼的韵味（图5-16）。

图5-15 有变化的统一（图片来源于百度图库）　　图5-16 统一中求变化（图片来源于百度图库）

操作步骤

素材是实现创意的基础，再好的想法，最终还是需要能够有效地实施出来。

1. 确定主题

从设计美学形式法则原理的解析出发，叙述要素与形式的关系。人与自然、动物与自然或自由命题，通过对元素的正确理解，合理地将事物的各个元素以不同的形式法则作构成设计，数量不限。

2. 寻找素材图片及材料

通过各种渠道收集相关图形元素，可以来自书本，可以自拍，也可以来自网络平台。

3. 创意构图

在形式法则练习中，首先需要准确理解各个形式法则，其次需要用独特的构图和元素，以新颖的形式让各元素准确地表达信息，强调视觉美感和冲击力。可以在草图阶段做多种尝试，突出准确表达各法则的形式。

4. 调整元素

运用电脑软件对各元素反复推敲与策划，以简单的元素强调图形创意的形式法则，表

达视觉语义。

5. 打印输出

创作完成后，打印输出设计稿来观察和调整细节，做实样效果检查。电脑上的视觉效果与打印实物会有些许偏差，应注重检查元素与元素、图与文字、空间与节奏的关系。

实训五　中国传统美学思想在视觉设计中的应用训练

实训说明

通过设计美学理论知识的学习，提升了学生们的设计素养，增强了其文化底蕴，同时建立起对我国优秀传统文化的强大自信，之后进入中国传统美学思想在视觉设计中的应用训练，旨在引导他们如何将对传统优秀文化的继承与发展之心运用到自身的专业设计实践之中。

① 中国传统美学思想探索研究，通过对中国传统美学思想的正确理解，进行视觉设计练习，形式不限。

② 对美学思想进行分析、提炼，运用视觉设计中的元素、色彩等知识点进行调整。

③ 将完成视觉设计编写主题与文字，最终通过摄影、编辑图片，文字、色彩、版式等技术，完成一套视觉设计成品。

相关知识

① 在中国传统美学思想中吸取和创造美。
② 从哲学美学基本原理营造视觉冲击力。
③ 从中国传统美学思想的智慧中获得创意启迪。
④ 实现美学思想与现代设计的融合创新。

任务实施

1. 确定设计内容

从中国传统美学思想相关理论的解析出发，叙述理论与视觉之间的关系。人与物、人

与自然、文字与图形三项内容中任选两项进行作业，或老师和学生自由命题，通过对美学思想的正确理解，合理地将美学思想与事物的各个元素进行视觉创意设计，数量不限。

2. 提炼思想，寻找素材元素

梳理中国古代美学思想并提炼相关思想，通过各种渠道收集相关图片，可以来自书本，可以自拍，也可以来自网络平台。

3. 提取设计元素

从收集的图片中提炼相关图形元素，可以是具象的点线面，也可以是抽象的感觉，以便运用到后面的设计中。

4. 设计草图

首先分析设计对象与美学思想之间的联系，从图形元素中选择和主题概念接近的元素，进行进一步的结构、造型、色彩的设计和修正。视觉设计绘制草图，要明确主体元素、视觉中心和美学特征。草图设计时可以尝试从多个侧面来表现主题，提出不同的表现形式和概念，并最终确定方案。

5. 输入电脑

使用扫描仪将草图转化成电子文件输入电脑，在没有扫描仪的情况下，也可以使用数码相机或者手机等设备拍摄，但是一定要保证拍摄的清晰度，同时图像不能变形，否则将严重影响后期的制作效果。扫描或拍摄后输入电脑，使用Photoshop对图片进行对比度的调整，使层次清晰，细节明确。

6. 电脑绘制

运用设计软件对各元素反复推敲与策划，进行视觉设计，表达视觉语义。

7. 输出校样

创作完成后，在电脑上放大、缩小画面反复检查视觉的表现性，同时一定要打印输出设计稿来观察和调整细节，以及检查模拟实际效果。

参考文献

[1] 胡志平，张黔. 近二十年中国设计美学的发展：走出技术美学[J]. 文艺评论，2014（5）.

[2] 汪振城. 中国当代设计美学研究之回顾、反思与展望[J]. 艺术百家，2017（6）.

[3] 徐恒醇. 设计美学[M]. 北京：北京大学出版社，2016.

[4] 卢卡奇. 审美特性[M]. 北京：社会科学文献出版社，2015.

[5] 彭富春. 美学原理[M]. 北京：人民出版社，2015.

[6] 恩格斯. 自然辩证法旧序[M]. 北京：人民出版社，1971.

[7] 胡适. 先秦名学史[M]. 上海：学林出版社，1983.

[8] 北京大学哲学系美学教研室. 西方美学家论美和美感[M]. 北京：商务印书馆，1980.

[9] 田自秉. 中国工艺美术史[M]. 北京：商务印书馆，2014.

[10] 徐复观. 中国艺术精神[M]. 沈阳：春风文艺出版社，1987.

[11] 亚里士多德. 诗学[M]. 陈中梅，译注. 北京：商务印书馆，2003.

[12] 朱光潜. 西方美学史[M]. 北京：人民出版社，1963.

[13] 温克尔曼. 希腊人的艺术[M]. 邵大箴，译. 桂林：广西师范大学出版社，2001.

[14] 阮元校刻. 十三经注疏[M]. 北京：中华书局，1980.

[15] 杨天宇撰. 礼记译注：上[M]. 上海：上海古籍出版社，2010.

[16] 周振甫译注. 诗经译注[M]. 北京：中华书局，2010.

[17] 十三经注疏：尚书正义[M]. 孔安国，传. 孔颖达，正义. 上海：上海古籍出版社，2007.

[18] 张道一. 考工记注释[M]. 西安：陕西人民美术出版社，2004.

[19] 刘成纪. 论中国先秦哲学的技术认知与"巨匠"观念[J]. 江苏行政学院学报，2016（4）.

[20] 李泽厚. 美的历程[M]. 北京：生活·读书·新知三联书店，2018.

[21] 张翔宇. 西安地区西汉墓文化因素分析[J]. 考古与文物，2013（5）.

[22] 陈才训. 论汉皇室楚歌[J]. 南都学坛，2002（5）.

[23] 张正明. 楚文化史[M]. 武汉：湖北教育出版社，2018.

[24] 郑祖襄. 说"高祖乐楚声"[J]. 中国音乐，2005（4）.

[25] 班固. 汉书[M]. 北京：中华书局，1962.

[26] 葛洪. 西京杂记[M]. 北京：中华书局，1985.

[27] 陈春会. 西周青铜礼器演变与宗教政治观之变革[J]. 西北大学学报（哲学社会科学版），2013（6）.

[28] 张家麟. 两周青铜列鼎墓葬研究[D]. 太原：山西大学，2019.

[29] 王与刚. 河南信阳市平桥春秋墓发掘简报[J]. 文物，1981（1）.

[30] 余秀翠. 当阳发现一组春秋铜器 [J]. 文物, 1981（3）.

[31] 卢德佩. 湖北枝江姚家港高山庙两座春秋楚墓 [J]. 文物, 1989（3）.

[32] 褚金华. 安徽省六安县城北楚墓 [J]. 文物, 1993（1）.

[33] 秦让平. 安徽六安市白鹭洲战国墓 M585 的发掘 [J]. 考古, 2012（11）.

[34] 湖北省博物馆. 襄阳蔡坡战国墓发掘报告 [J]. 江汉考古, 1985（1）.

[35] 李德文. 安徽六安市白鹭洲战国墓 M566 的发掘 [J]. 考古, 2012（5）.

[36] 陈振裕. 湖北云梦西汉墓发掘简报 [J]. 文物, 1973（9）.

[37] 彭锦华. 湖北关沮秦汉墓清理简报 [J]. 文物, 1999（6）.

[38] 常德市博物馆. 湖南常德跑马岗战国墓发掘简报 [J]. 江汉考古, 2003（88）.

[39] 高尚琴. 湖北襄樊市岘山汉墓清理简报 [J]. 考古, 1996（5）.

[40] 印志华. 江苏邗江县姚庄 102 号汉墓 [J]. 考古, 2000（4）.

[41] 西安市文物保护考古所. 西安北郊枣园大型西汉墓发掘简报 [J]. 文物, 2003（12）.

[42] 包明军. 河南南阳市麒麟岗 8 号西汉木椁墓 [J]. 考古, 1996（3）.

[43] 焦南峰. 西安北郊枣园南岭西汉墓发掘简报 [J]. 考古与文物, 2017（6）.

[44] 徐东树. 周公制礼与中国传统工艺制度的思想基础 [J]. 南京艺术学院学报（美术与设计版）, 2009（3）.

[45] 秦士芝. 江苏东阳小云山一号汉墓 [J]. 文物, 2004（5）.

[46] 樊昌生. 江西南昌蛟桥东汉墓发掘简报 [J]. 文物, 2011（4）.

[47] 徐淑彬. 临沂银雀山西汉墓发掘简报 [J]. 文物, 2000（11）.

[48] 刘照建. 徐州碧螺山五号西汉墓 [J]. 文物, 2005（2）.

[49] 朱伯康, 施正康. 中国经济通史：上 [M]. 北京：中国社会科学出版社, 1995.

[50] 封演. 封氏闻见记校注 [M]. 赵贞信, 校注. 北京：中华书局, 2005.

[51] 陆羽. 茶经 [M]. 杜斌, 注. 北京：中华书局, 2020.

[52] 陕西省博物馆, 文管会革委会写作小组. 西安南郊何家村发现唐代窖藏文物 [J]. 文物, 1972（1）.

[53] 郭孔秀. 中国古代龟文化试探 [J]. 农业考古, 1997（3）.

[54] 高德步. 中国经济简史 [M]. 北京：科学出版社, 2001.

[55] 北京师联教育科学研究所. 新元史：第 5 部 [M]. 北京：学苑音像出版社, 2001.

[56] 降大任. 山西史纲 [M]. 太原：山西人民出版社, 2004.

[57] 史仲文, 胡晓林. 中国全史百卷本：经济卷 [M]. 北京：中国书籍出版社, 2011.

[58] 魏源. 魏源全集：第八册（元史新编）[M]. 长沙：岳麓书社, 2004.

[59] 刘芳芳. 战国秦汉漆奁内盛物品探析 [J]. 文物世界, 2013（2）.

[60] 吉林省文物考古研究所. 吉林和龙市龙海渤海王室墓葬发掘简报 [J]. 考古, 2009（6）.

[61] 扬之水. 与正仓院的六次约会：奈良博物馆观展散记 [J]. 紫禁城，2018（10）.

[62] 徐伯元. 江苏常州半月岛五代墓 [J]. 考古，1993（3）.

[63] 蒋缵初. 谈杭州老和山宋墓出土的漆器 [J]. 文物参考资料，1957（7）.

[64] 李科友，周迪人，于少先. 江西德安南宋周氏墓清理简报 [J]. 文物，1990（9）.

[65] 赵评春，迟本毅. 金代服饰：金齐国王墓出土服饰研究 [M]. 北京：文物出版社，1998.

[66] 杨建峰. 中国人物画全集 [M]. 北京：外文出版社，2011.

[67] 徐光冀. 中国出土壁画全集：第三册 [M]. 北京：科学出版社，2011.

[68] 陆游. 老学庵笔记 [M]. 李剑雄，刘德权，点校. 北京：中华书局，1979.

[69] 福建博物馆，邵武市博物馆. 邵武宋代黄涣墓发掘报告 [J]. 福建文博，2004（2）.

[70] 罗宗真. 淮安宋墓出土的漆器 [J]. 文物，1963（5）.

[71] 老子. 道德经 [M]. 北京：外语教学与研究出版社，1998.